国家"十三五"重点图书出版规划项目

CHENTIANHE YINYUE ZUOPIN QUANJI · QIYUEJUAN

陈田鹤音乐作品全集

器乐卷

主编/蒲方　副主编/陈泳钢　牛蕊　顾问/陈晖

苏州大学出版社
Soochow University Press

图书在版编目（CIP）数据

陈田鹤音乐作品全集．器乐卷/蒲方主编．—苏州：苏州大学出版社，2020.10

"十三五"国家重点图书出版规划项目　国家出版基金项目

ISBN 978-7-5672-3309-6

Ⅰ.①陈… Ⅱ.①蒲… Ⅲ.①器乐曲—中国—现代—选集 Ⅳ.①J641

中国版本图书馆 CIP 数据核字 (2020) 第 205273 号

书　　名：	陈田鹤音乐作品全集·器乐卷
主　　编：	蒲　方
责任编辑：	孙腊梅
装帧设计：	吴　钰
出 版 人：	盛惠良
出版发行：	苏州大学出版社（Soochow University Press）
网　　址：	www.sudapress.com
E - mail：	sdcbs@suda.edu.cn
印　　刷：	苏州工业园区美柯乐制版印务有限责任公司
邮购热线：	0512-67480030　销售热线：0512-67481020
网店地址：	https://szdxcbs.tmall.com/（天猫旗舰店）
开　　本：	889mm×1194mm　1/16　印张：18.25　字数：528 千
版　　次：	2020 年 10 月第 1 版
印　　次：	2020 年 10 月第 1 次印刷
书　　号：	ISBN 978-7-5672-3309-6
定　　价：	160 元

凡购本社图书发现印装错误，请与本社联系调换。
服务热线：0512-67481020

编者的话

陈田鹤（1911—1955）是中国近现代音乐史上的重要专业作曲家，他在40余年的短暂一生中，经历战乱频发、生活颠簸，仍坚持创作了近200首歌曲（含合唱作品）、两部清唱剧、三部歌剧，还有独奏、重奏、管弦乐作品，以及大量编配乐曲。他对音乐的赤诚热爱，对音乐创作的执着追求，在20余年创作生涯中表现得淋漓尽致，令人敬佩不已！这次集结出版《陈田鹤音乐作品全集》（以下简称"全集"）就是希望将他的作品及精神发扬光大，激励后人。

陈田鹤先生的作品大多创作于20世纪30—40年代，当时中国专业音乐创作才刚刚起步，其作品发表、乐谱出版均呈分散状态，再加上战争频发，手稿的保存也相对不易；特别是陈田鹤先生于1955年早逝，创作突然中断。这些都对其作品的保存带来了巨大的挑战。幸好在其夫人陈宗娥女士及三个女儿的细心保护下，一部分手稿得到保存。自20世纪80年代以来，学术界对陈田鹤先生音乐创作的研究不断深化，其作品乐谱也得以出版。与此同时，对其作品的音像出版也从艺术歌曲扩至器乐作品、清唱剧及歌剧领域，这些工作均为"全集"的编写提供了可供参考的经验。但为"全集"的出版提供最直接、最有力支持的仍然是陈田鹤先生的家人。以长女陈晖（陈敦秀）女士为主的三姐妹对其父亲作品的收集和保存可谓不余遗力，历经10余年，最终才形成这套"全集"的初稿。

"全集"的素材来自陈晖女士提供的手稿及各类作品的发表稿，包括《歌曲卷》《器乐卷》《歌剧卷》三个分册，并按创作或发表的年代顺序排列呈现。

其中《歌曲卷》主要包含一般集体咏唱的齐唱歌曲、带钢琴伴奏的艺术歌曲、配写钢琴伴奏的民歌、电影歌曲、单乐章性合唱作品等。部分歌曲在当年发表或使用时未加钢琴伴奏，在后期的音乐实践中曾聘请较有经验的作曲家配写钢琴伴奏，此次出版选用这些带有伴奏的版本呈现，这要特别感谢为此付出心血的中央音乐学院作曲系段平泰先生、陈泳钢先生及当年还是硕士研究生的陈王子阳先生（现为四川电影电视学院教师），还有人民音乐出版社前总编、作曲家戴于吾先生，他们的创作为原作增添了更多的艺术成分。

与以往出版过的陈田鹤作品集相比，1949年以后的作品是此"全集"的亮点之一。特别是《器乐卷》，包括室内乐（钢琴及重奏作品）、管弦乐和民族管弦乐三部分，其中有较多他1949年以后创作及编配的管弦乐（含民族管弦乐）作品。这部分内容非常丰富，如管弦乐曲《芦笙舞曲》（1952年）和根据福建民歌编配的《采茶扑蝶》（1953年）；还有1953年创作的民族管弦乐曲《花鼓灯》，以及1955年根

据古琴曲《广陵散》片段编配的民族管弦乐作品。这些作品与1949年以前创作的一些室内乐、管弦乐作品，给广大读者展现了陈田鹤先生在器乐创作方面的独特才能。

《歌剧卷》则收录了陈田鹤先生参与创作的三部歌剧作品，其中《皇帝的新衣》、《桃花源》（与钱仁康合作）是为配合中小学音乐教学而创作的学校歌剧，此次均配上钢琴伴奏。歌剧《荆轲》是20世纪30年代中期陈田鹤先生在山东省立实验剧院工作时期创作的一部探索性作品，但由于时局动荡未完成。2012年编者带领中央音乐学院的学生们根据仅存的主旋律乐谱，经过简单编配和排演，将其重新搬上舞台，获得了业内的好评。为了进一步推广这部优秀的歌剧作品，本次呈现的版本是经我们编配的乐谱，希望能引起读者朋友的关注。《河梁话别》《换天录》两部清唱剧也是陈田鹤音乐创作中的重要舞台作品，一并收入。

我国近现代音乐史上最重要的音乐作品《黄河大合唱》在创作之初，受现实情况的限制，始终没有通用的钢琴伴奏谱。1949年，陈田鹤先生为国立福建音乐专科学校师生排演这部作品时，主动接受了为其配写钢琴伴奏谱的任务，最终形成了《黄河大合唱》（全本）较早的钢琴伴奏版本。因此本书中的版本对于深入理解和认识《黄河大合唱》有重要作用，对音乐史研究具有积极意义。新中国成立最初的几年中，陈田鹤先生为了满足当时越来越频繁的音乐表演活动需求，经常为他人的作品编配各种形式的伴奏。编配工作在此时期与原创同样重要，所以"全集"中尽量收录了这些作品，从而体现出陈田鹤先生丰富的创作思维。

十余年间，在陈田鹤先生家属及各方音乐家的积极努力下，陈田鹤作品的音响灌制也呈现出较好的局面，故此次出版的"全集"尽量搜集相关音像素材，并以网络空间存储的形式呈现，读者只需扫描乐谱中的二维码，即可收听和收看相关作品的音像素材。

面对远离我们已半个多世纪之久的作曲家和他的作品，相应的注释和介绍将是帮助读者理解和认识作曲家及其作品的桥梁，因而在陈晖女士的帮助下，我们对"全集"中的每部作品都尽力提供了一些可靠的资料。在此特别感谢陈晖女士的大力支持和无私奉献！

2021年恰逢陈田鹤先生诞辰110周年，相信本"全集"的出版必将推动对陈田鹤音乐作品的研究及推广，从而对我国近现代音乐史研究产生积极的影响。这，才是对陈田鹤先生最好的怀念！

<div style="text-align: right;">
中央音乐学院　蒲　方

2020年10月于北京
</div>

序一

陈田鹤是我国近代著名作曲家，也是黄自先生的四大弟子之一。他的音乐作品能够在他逝世60余年后以全集方式出版，有着不同寻常的双重意义。

作曲家手稿文本在世界各国均被视为文化珍品，因为在动乱或战争年代极易丢失殆尽。陈田鹤的手稿也曾有过类似遭遇。2011年4月13日上午，我在北京金晖嘉园兰州宾馆约访他的长女陈晖女士（陪她同来的还有应尚能先生的女儿应锡音女士），她给我讲述了新中国成立后她父亲的手稿是如何保存下来的往事，跌宕起伏，令人唏嘘。她父亲手稿得以保存下来，是她母亲陈宗娥少女时代的一位好友起了重要作用。

陈宗娥（1912—1991）于20世纪30年代初在山东省立实验剧院学习。山东省立实验剧院于1929年6月在济南成立，赵太侔任院长，王泊生任教务主任，开设有理论编剧、表演、音乐、舞台美术等四个专业，是以戏剧为主的教育与演出机构，当时即有"南院北校"之称（"北校"指1930年改名的"北平艺术专科学校"——引者注），知名度颇高。"记得实验剧院的学生有近三十人，大部分是从北京招去的，其中有三分之一是山东人。知名的有：魏鹤龄、崔嵬……"[1] 学员中有三名女学员，都是第一届学生。三人同住一室，朝夕相处，有一人成为陈宗娥的闺密，后来她在保护陈田鹤作品手稿时无意中发挥了不同寻常之力。笔者于2011年发表的一篇文章对此有详细交代，此处不再赘述。

陈田鹤（1911—1955），浙江温州永嘉人。原名陈启东，家境清贫如洗，童年时由外祖父抚养。1928年，考入缪天瑞在永嘉开办的温州私立艺术专科学校。1929年8月，至私立上海美术学校音乐系插班学习。1930年8月改名为陈田鹤，与江定仙一起考入上海国立音乐专科学校（简称"国立音专"），随黄自选修理论作曲，深受黄自器重。国立音专求学期间，因经济困难曾三次辍学。1932年，在上海两江女子体育专科学校任音乐教员，经萧友梅和黄自特许，可不注册、不交费、不算学分地在国立音专随堂听课。1934年，经黄自介绍，到武昌艺术专科学校任教。1935年回国立音专继续学习。同年冬，任南京励志社音乐股干事等职。1936年1月，重回国立音专听课。同年8月，经萧友梅介绍，至山东省立实验剧院任音乐系主任（该院于1934年11月1日由王泊生在济南重建，并担任院长），此时与陈宗娥相识。1937年9月，回上海参加救亡运动。1939年1月，至重庆；同年，任国民政府教育部音乐教育委员会编辑。1940年至1945年，在重庆任国立音乐院讲师、副教授、教授，并兼任教务主任。1941年夏，与陈宗娥结婚。1946年，随国立音乐院迁至南京。1949年2月，任国立福建音乐专科学校教授。1951年，受聘

[1] 朱枫林，口述. 徐明，整理. 回忆山东省立实验剧院 // 山东省文化厅史志办公室，济南市文化局编志办公室. 文化艺术志（第四辑资料汇编）. 济南：济南市文化局印刷厂，1984.

于北京人民艺术剧院,任音乐创作组作曲员。1955年,因长年奔波,积劳成疾病逝,年仅44岁。

陈田鹤一生创作了大量优秀的声乐作品和器乐作品,涉猎体裁广泛,如抒情歌曲、儿童歌曲、合唱曲、钢琴曲、清唱剧、歌剧与管弦乐等。1931年,创作歌曲《如梦令·谁伴明窗独坐》;1934年,在齐尔品举办的"征求有中国风味钢琴曲"创作评奖中以《序曲》获二等奖;1933年,《复兴初级中学音乐教科书》辑入他的《清平乐·春归何处》《采桑曲》《去来今》等11首儿童歌曲;1936年,中华书局出版的《回忆集》收入他的《山中》《回忆》等8首抒情歌曲;同年创作的《哀悼一位民族解放的战士》,是为悼念鲁迅逝世而作的歌曲,有着极其广泛的社会影响;1937年,他为歌剧《荆轲》(王泊生编剧)谱曲;1938年,为阿英(魏如晦)话剧《桃花源》作曲(演出时由钱仁康续写并为全部音乐配器);1939年,创作反映抗日战争的钢琴曲《血债》,这首作品一直被钢琴家演奏,却从未在国内正式出版;1940年,他为顾一樵、梁实秋作词,应尚能作曲的《荆轲》配器;1942年,创作清唱剧《河梁话别》(卢冀野词);1943年,大东书店出版的《剑声集》收入他的《巷战歌》《满江红》等8首爱国歌曲,同年他还创作了大合唱《蒹葭》;1944年,为宋代秦观诗词《江城子》谱曲,这首作品于1992年入选"20世纪华人音乐经典"曲目;在重庆国立音乐院期间,他还创作了钢琴二部《创意曲》和《Sonata》等作品;1945年,为山歌社编配民歌《在那遥远的地方》,流行极广,1948年,这首歌被收入山歌社出版的《山歌集》;1951年,他为歌剧《长征》(李伯钊、于村、海啸、梁寒光、贺绿汀合作完成)配器,写了四个声部的大合唱和大乐队谱以及《中朝人民胜利大合唱》;1952年,创作管弦乐曲《翻身组曲》;1953年年底,创作《森林啊,绿色的海洋》大合唱;1954年,在莫干山创作清唱剧《换天录》,词是田间为1947年土改写的长诗。1955年3月至7月,陈田鹤完成《荷花舞曲》乐队总谱等多部作品,为中央歌舞团赶写出国节目。由于长期过度疲劳,积劳成疾,1955年10月23日晚,陈田鹤在不惑之年即匆忙地离开了人世。

享誉世界的美籍华裔音乐家赵梅伯先生这样评价陈田鹤:"在我记忆中,田鹤先生是我最欣赏与钦佩的一位近代中国作曲家……田鹤先生是一位作品丰富、高雅诚挚、不落俗套之创作者。""他爱国、爱家、爱儿童,在他一切作品中一再显露出他的灵感,蕴含着爱心与诗意,深具我国民族特性的美感与特质……田鹤先生对启发现代中国民族音乐的贡献与影响是不可磨灭的。"[1]

《陈田鹤音乐作品全集》在他逝世60余年后得以完整地保存与出版,其长女陈晖的"血缘文化基因"起到了"主宰性"的作用。所谓"血缘文化基因",是指音乐家后裔不仅和父母有直接的血缘关系,更为重要的是继承了父辈的文化基因。他们不仅对父母的事业与贡献有着透彻的了解,可谓如数家珍,而且以一生精力予以保存、加以出版,使之发扬光大,将其纳入中华民族文化复兴的宏伟目标之中。陈晖是继承"血缘文化基因"的典范代表,她曾化名梦月撰写《音乐之子·陈田鹤大师传》,不断整理与出版陈田鹤的各类作品,直至"全集"出版,可谓兢兢业业、呕心沥血。

我在中国近代音乐史的研究与写作中,结识并得益于诸多具有"血缘文化基因"的音乐家后裔。除了陈晖之外,还有廖辅叔先生之女廖崇向,江定仙先生之子江自生,程懋筠先生之子张坚和外孙女冯云,

[1] 赵梅伯.《音乐之子·陈田鹤大师传》序 // 梦月. 音乐之子·陈田鹤大师传 [M]. 北京:东方出版社,1993:1-2.

李华萱之子李毅飞，歌剧《秋子》作曲家黄源洛之女黄辉，青主先生之子廖乃雄，俞便民先生之女俞人仪，黄翔鹏先生之女黄天来，等等。正是因为他们向我提供了直接或间接且十分详实的史料，我才撰写了《风萧萧兮易水寒，壮士一去兮不复还——陈田鹤在近代两部同名歌剧〈荆轲〉创作中的特色与贡献》《一部重新审视中国近代音乐史的重要史学文献——廖辅叔文集〈乐苑谈往〉的史学特色与现实意义》《〈早春二月〉电影音乐创作的前前后后——江定仙遭遇批判折射"共和国"初期音乐的历史曲折》《民族精神境界之升华——萧友梅与程懋筠的战时音乐教育思想兼及音乐创作与历史地位之比较》《王光祈致李华萱书信五则新浮现——李华萱〈音乐奇零〉一书初探》《歌剧〈秋子〉文本分析及其他》《"向西方乞灵"和"向自然界乞灵"是一对并列概念》《一位长期"失踪"的钢琴教育家——纪念俞便民先生诞辰100周年》《论"杨黄学派"史学思维的基本特征》等文章。回忆和他们的接触与交往，感到格外亲切，获益匪浅，三生有幸。

陈田鹤先生在1955年说过一句话："我的作品至少要在二十年后才能受到真正的评价！"历史何其姗姗来迟。《陈田鹤音乐作品全集》终于付诸出版，人们将能在"全集"中发现与研究他特有的抒情气质、深厚的传统音乐底蕴、精致的旋律美感和才华横溢的气派，并做出新的评价。难得的是，这些音乐作品全部创作于20世纪30—50年代这短短的20余年之间。

中央音乐学院蒲方教授是《陈田鹤音乐作品全集》的主编。她也是一位具有"血缘文化基因"的学者。1982年汪毓和先生应邀到山东烟台为"中国音乐史暑期讲习班"讲学时即带她同来，那时她18岁，正上附中。他们父女和陈田鹤先生虽未谋面，却有学术知音之缘。1983年，汪毓和先生即指导他的研究生常罡确定选题并撰写研究陈田鹤作品的硕士论文；2012年，蒲方在中央音乐学院主持了歌剧《荆轲》（王泊生编剧，陈田鹤作曲）的复排，并邀我前往观摩；今日，她又担任"全集"主编，全力以赴，仔细校对，令人钦佩。

蒲方教授命我作序，笔者将所了解的有关陈田鹤先生音乐作品情况做一番历史叙事，并向所有具有"血缘文化基因"的音乐家后裔致意，特别感谢与祝贺陈晖女士和蒲方教授。欠妥之处，请学界不吝指正。

<div style="text-align:right">

刘再生

2018年11月5日于济南

</div>

序二

《陈田鹤音乐作品全集》的出版是母亲和我们三姐妹梦寐以求的事情。在父亲去世65周年之际，出版他的作品全集是功德无量的事。

父亲是黄自教授的四大弟子之一，是由我国自己培养的、运用西方音乐作曲技法进行创作的第一批专业作曲家。他秉承五四新文化运动的精神，创作了钢琴曲、歌剧、管弦乐、独唱歌曲、群众歌曲、儿童歌曲等各种体裁的音乐作品。

1938年5月9日黄自先生病逝时，父亲是四大弟子中唯一在上海的。次日去万国殡仪馆吊唁归来，他以创作《黄自先生之死》（后载《战歌》第一卷11、12期合刊）的方式向贺绿汀、刘雪庵、江定仙等三位同门师兄弟报丧，而且只用10天就创作了《悼今吾宗师》（张昊词）这首混声四部合唱，以至情之作表达了对黄自先生的深切悼念。

父亲继承了黄自先生的精神，他和应尚能、江定仙、刘雪庵等人在抗战时期就投身音乐教育并致力于培养中国的音乐人才。与昆明的西南联大类似，1940年11月，教育当局在重庆创办了一所音乐学院，因校址选在重庆郊区青木关附近，又称青木关音乐院。1939年从上海来到重庆的父亲先在国民政府教育部音乐教育委员会做教员，后在青木关音乐院任理论作曲组组长和教授，还担任教务主任。同时他还在国立歌剧学校兼职，并在贺绿汀的育才学校帮助教学。他曾随身携带黄自先生《长恨歌》的手抄遗稿，到重庆后，每遇轰炸躲防空洞，他都将其紧抱怀中，须臾不离。1943年黄自先生逝世五周年，他和江定仙一起主办纪念活动，在吴伯超院长的努力下，《音乐月刊》于5月份出版《〈长恨歌〉专号》以示纪念，这全赖于他跋跋千里才得以完整保存下来的这份弥足珍贵的手抄遗稿。他对恩师感情之深，由此可见一斑。

自1934年至1950年，经父亲教授过作曲的学生有百人之多，他们后来大多成为我国各大音乐院校的创办者和骨干。1945年，父亲的作曲学生组成山歌社搜集、整理、编配民歌，为鼓励同学们，他为《在那遥远的地方》《送大哥》两首民歌写了非常著名并广泛流传的钢琴伴奏。他请当时从西宁到青木关音乐院学习声乐的丑辉瑛女士演唱青海民歌《在那遥远的地方》，记谱并用钢琴伴奏改编后推广。次年音乐院学生自治会在大礼堂举办了民歌演唱会，这样的民歌演唱会在我国是第一次。

父亲读书期间就喜欢音乐创作。1936年，25岁的他经萧友梅介绍到山东省立实验剧院工作。山东传统文化源远流长，当时山东省的教育、文化水平在全国也是一流的。在这种环境下，父亲在山东省立实验剧院工作的一年间就成立了管弦乐队，他接触了大量的地方文化与戏曲，施展了自己的才能，如创作了管弦乐《夜深沉》等。父亲曾与该院院长、著名的京剧表演艺术家王泊生先生共同为大型歌剧《岳飞》

配器，还为王泊生的歌剧剧本《荆轲》作曲。在该院1937年5月的音乐会上，他曾亲自指挥、介绍亨德尔、海顿、莫扎特、贝多芬的作品，积极做欧洲古典音乐的普及工作。

父亲不仅在救亡图存的年代生活过，还在中华人民共和国建立初期继续从事他最喜爱的音乐创作工作。

20世纪50年代，父亲在审稿、改稿、作曲之外，还要下乡或到林区、农场去体验生活，并在北京师范大学、苏联专家合唱指挥训练班兼课，在满负荷工作的情况下，还在不遗余力地进行着自己的创作。1951—1955年是他创作的旺盛时期，主要创作了合唱曲《森林啊，绿色的海洋》和《和平友谊之歌》，先后刊登在《音乐创作》杂志并公演多次，被中央广播合唱团作为保留节目，灌成唱片流传到我国的香港地区及美国。其间他还写了《中朝人民胜利大合唱》、管弦乐《翻身组曲》、清唱剧《换天录》（田间词），编写了13首钢琴伴唱民歌，其中有他特意到故乡采集的建德民歌《打零工》及《十二月老司》。当年闻名全国的舞蹈音乐《采茶扑蝶》《荷花舞曲》的乐队谱都是出自他的手笔，这些歌曲、乐曲都被收入此次出版的全集。这些作品见证了中华人民共和国成立初期我国音乐文化的发展。

1955年春，父亲带病坚持工作，四个月完成一年半的工作量。在大有作为的黄金时代、壮年时期，他却因常年奔波、生活颠沛，积劳成疾，不幸在1955年10月23日病逝于河北通县（今属北京），享年仅44岁。

作为专业作曲家，艺术歌曲是父亲特别偏爱的声乐体裁。中国权威的音乐史学家汪毓和先生指出："如果说黄自是中国近代艺术歌曲的重要开拓者之一的话，那么陈田鹤无愧为黄自艺术歌曲传统的出色继承者。"此次出版的"全集"将这些曾经出版或未公开出版的艺术歌曲都囊括在内。

虽然我们父亲的生命仅有44年，但他的创作生涯却长达25年。他从20岁发表第一部作品《如梦令·谁伴明窗独坐》以来，创作的音乐作品多达200余部（首）。我们深信本"全集"将成为我国音乐历史宝库中的珍品之一，将有助于后人学习研究这位老一代音乐家的创作道路和音乐思想。

上海音乐学院出版社出版的《陈田鹤音乐文选》（2019）可以作为本"全集"的一本参照读物，"文选"以文字为主，收集了他的音乐文论、札记、书信、自传、年谱长编及部分纪念文章。

如今父亲也开始被音乐界以外的历史研究者关注。2018年9月，中国社会科学院近代史研究所承办的抗战文献数据平台正式上线，在1000余万页的史料里，父亲在抗战期间创作的44首抗战歌曲手稿及出版物的复制品和广大读者见面。父亲与聂耳、冼星海作为音乐界抗战群体的核心人物，都走进了历史研究者的视野。本全集的出版无疑为这段历史提供了丰富的参考资料。

万分感谢苏州大学出版社，感谢主编蒲方教授，编辑王琨、孙腊梅女士的辛劳付出，感谢为出版此书默默奉献的人们！

<div style="text-align:right">

陈晖（敦秀）执笔 陈敦丽 陈敦华

2019年4月

</div>

作品音乐会视频

目 录

室内乐

1934 年
Trio ·· 03
细乐小品（五重奏）·· 07
序　曲（钢琴独奏）·· 11

1935 年
创意曲 献给黄今吾先生（钢琴独奏）·· 14

1939 年
血　债（钢琴独奏）·· 16

1944 年
Sonata《模范小曲》第一乐章（钢琴独奏）·· 21

1954 年
小开门 根据赵春亭吹奏曲调配钢琴伴奏·· 25

管弦乐

1935 年
国庆献词·· 33
勇哉，好男儿··· 38

1936年

习　作（一）根据门德尔松《猎歌》主题配器 ·· 40

习　作（二）根据舒曼钢琴曲《小浪子》配器 ·· 58

1938年

夜深沉 ·· 61

1952年

芦笙舞曲 ··· 82

翻身组曲 ··· 103

1953年

采茶扑蝶 ··· 155

三大纪律　八项注意 ·· 185

1954年

《换天录》序曲 ··· 195

1955年

少年儿童文学广播杂志开始曲 ·· 213

民族管弦乐

1953年

花鼓灯 ·· 219

荷花舞曲 ··· 231

1955年

广陵散　根据管平湖演奏《广陵散》第5段编配 ·· 255

附　录　作品介绍 ·· 275

后　记 ·· 278

室内乐

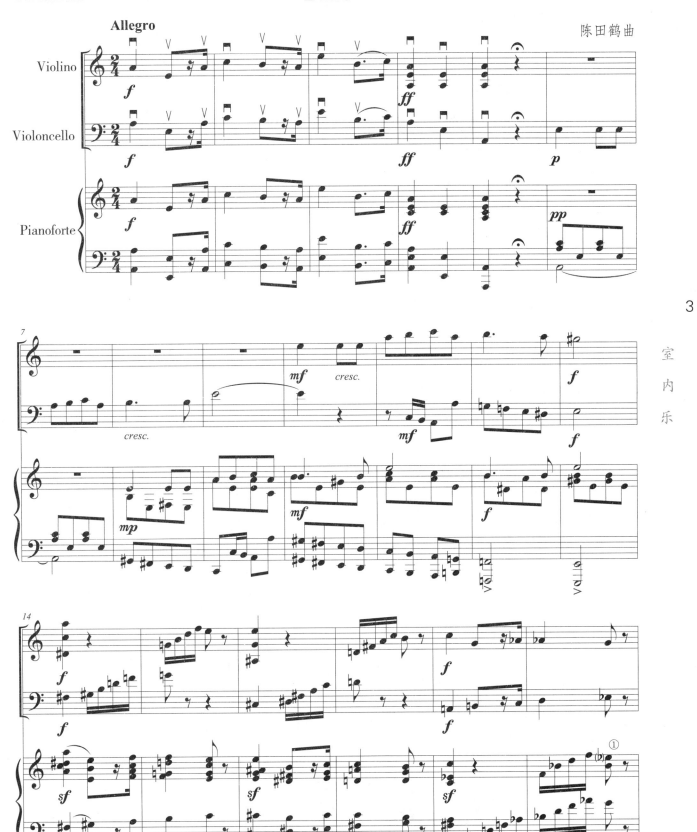

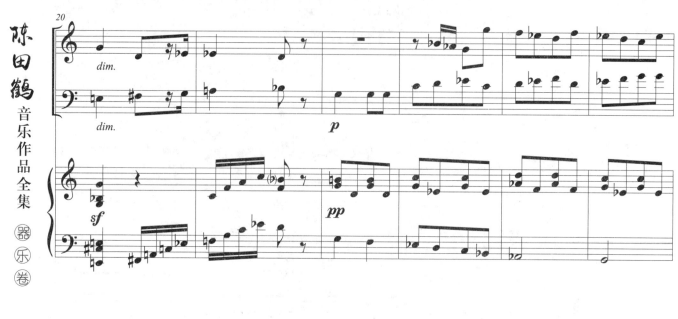
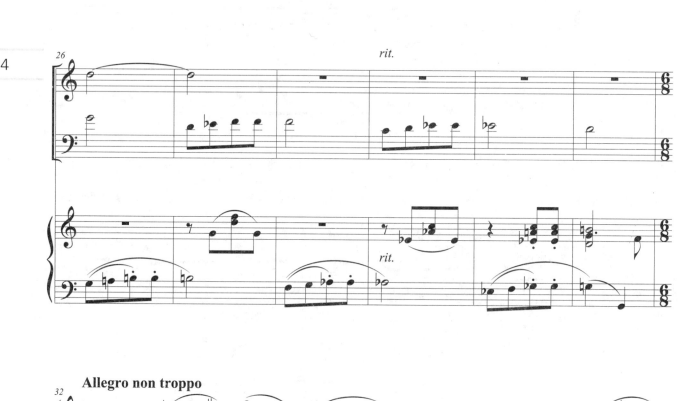
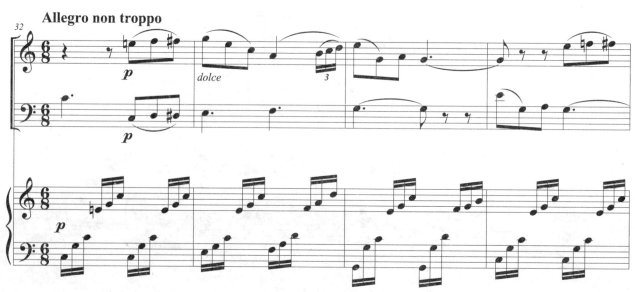

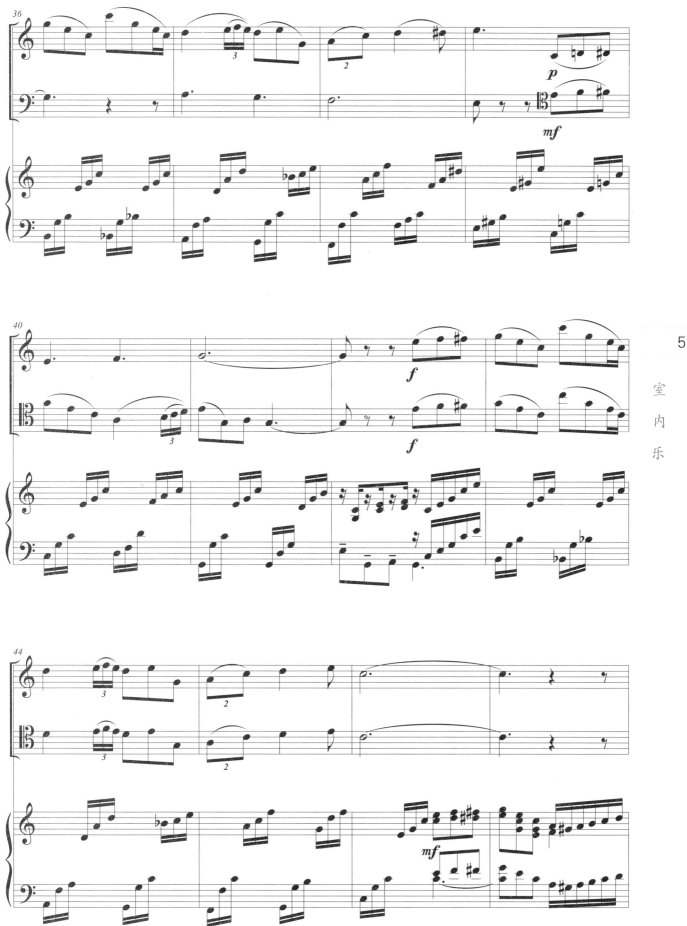

细乐小品

(五重奏)

陈田鹤曲

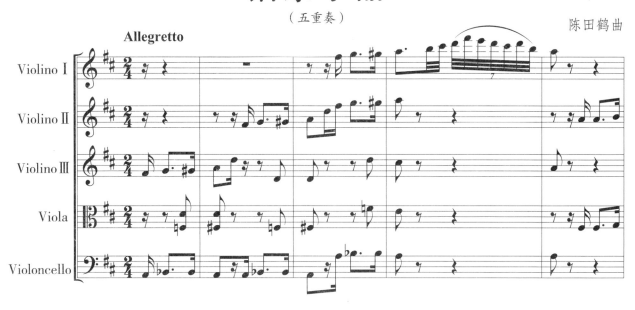

室内乐

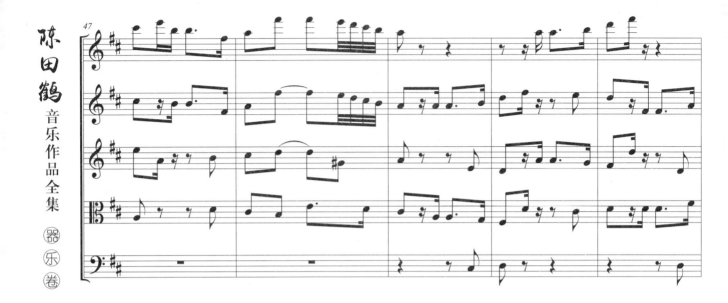
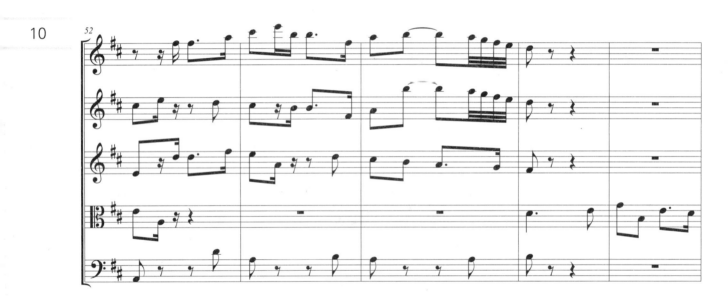
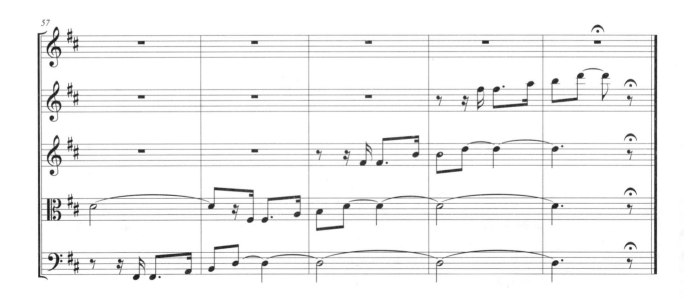

序曲

(钢琴独奏)

陈田鹤曲

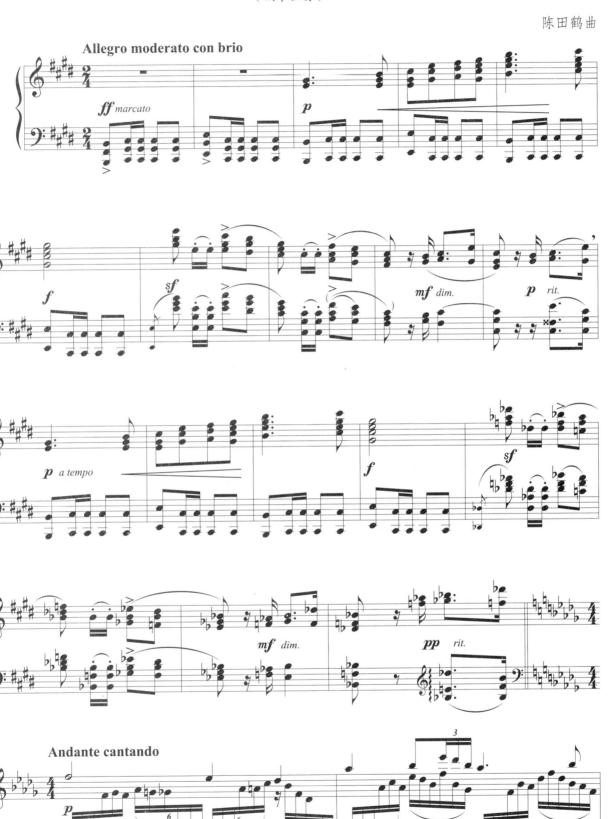

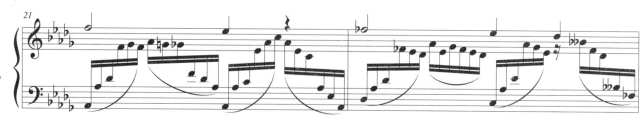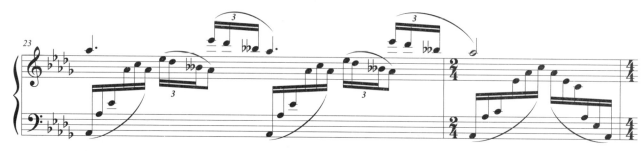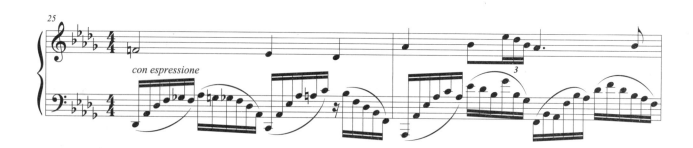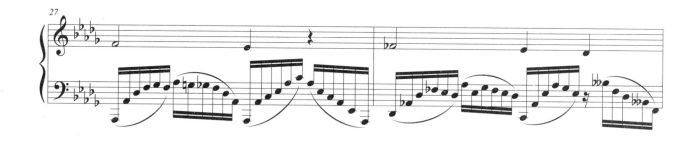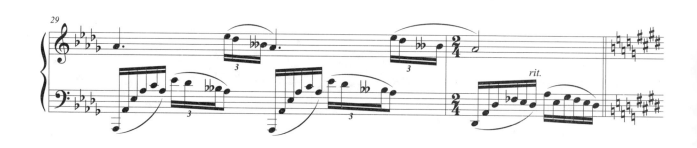

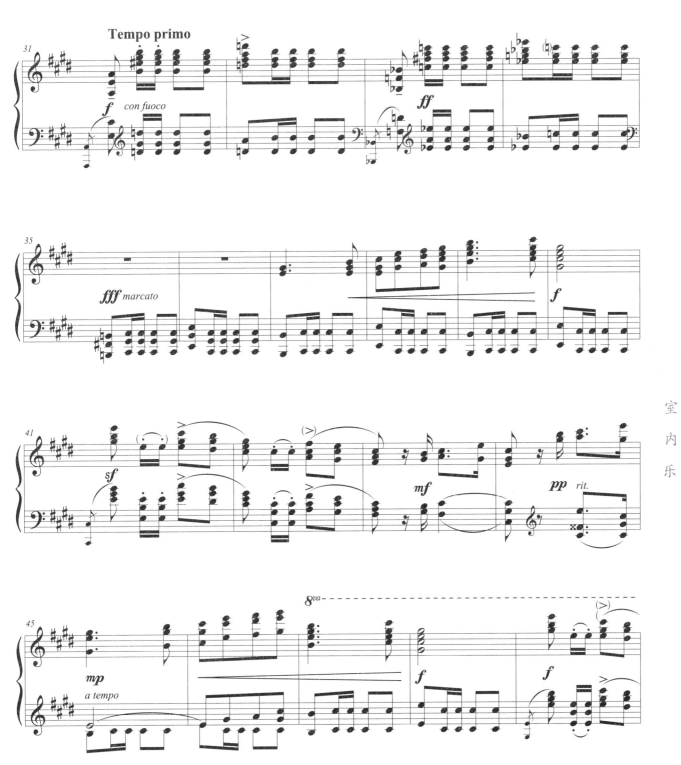
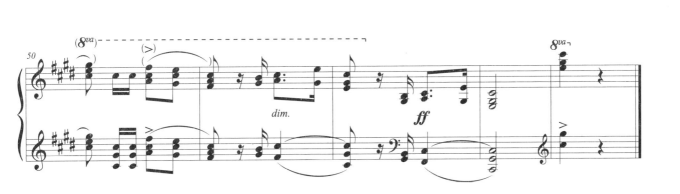

创 意 曲

献给黄今吾先生

（钢琴独奏）

陈田鹤曲

1935年

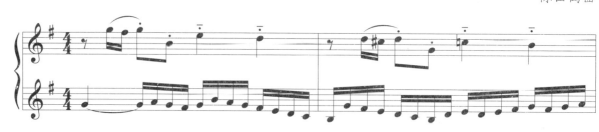
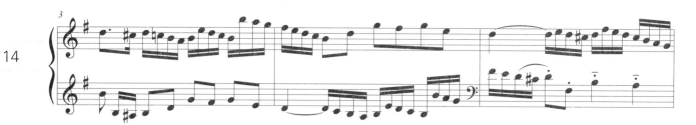
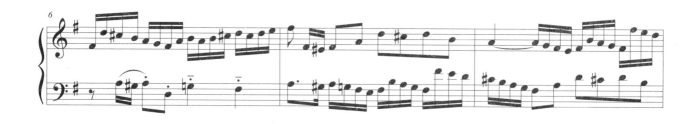
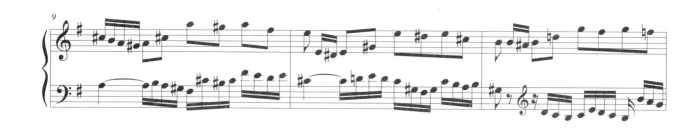
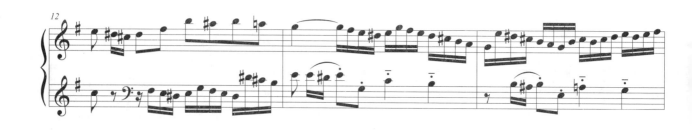

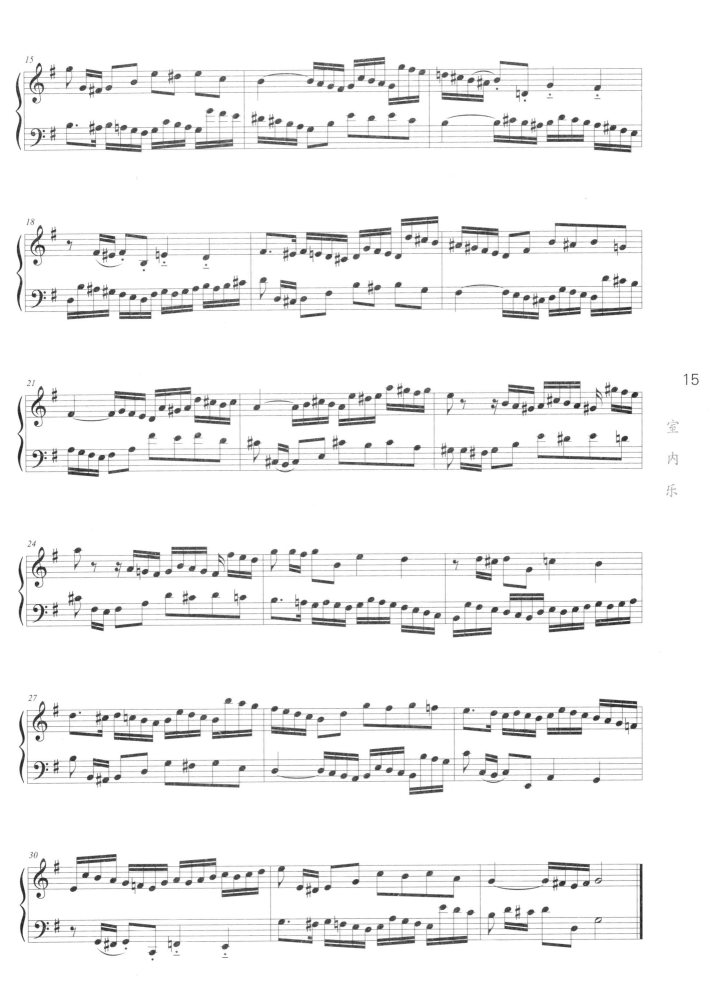

血 债[①]

(钢琴独奏)

陈田鹤曲

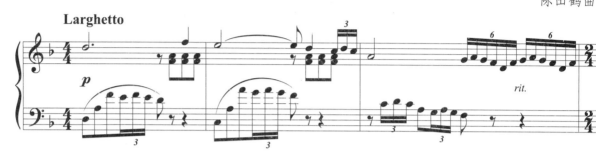

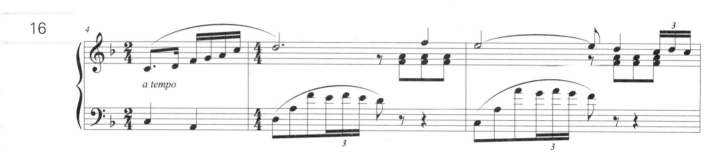

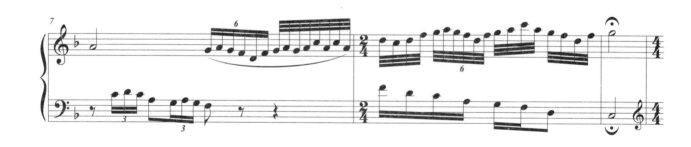

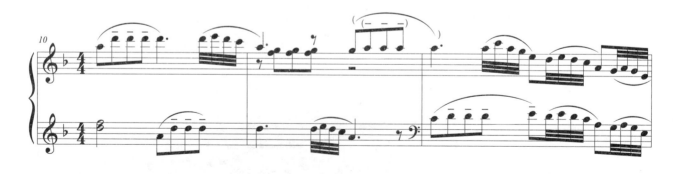

[①] 陈田鹤在曲谱中作了题记:"民国二十八年五月三日、四日,敌机狂炸重庆市区后,人民正疏散四乡,途中所见,惟扶老挈幼之难民,其状至惨。写此以志同胞流离愤慨之情。"

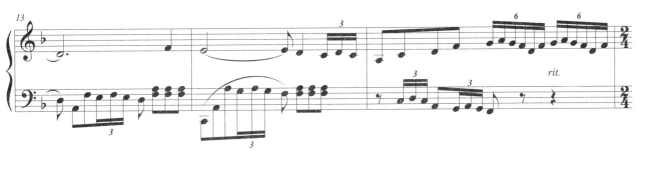
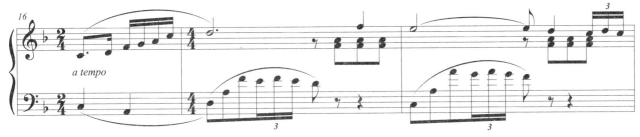
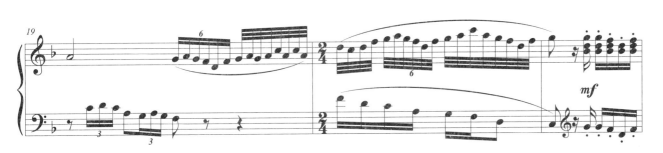
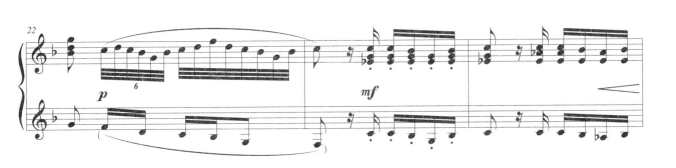
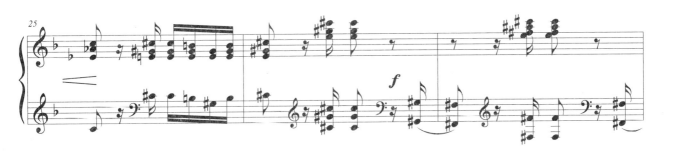

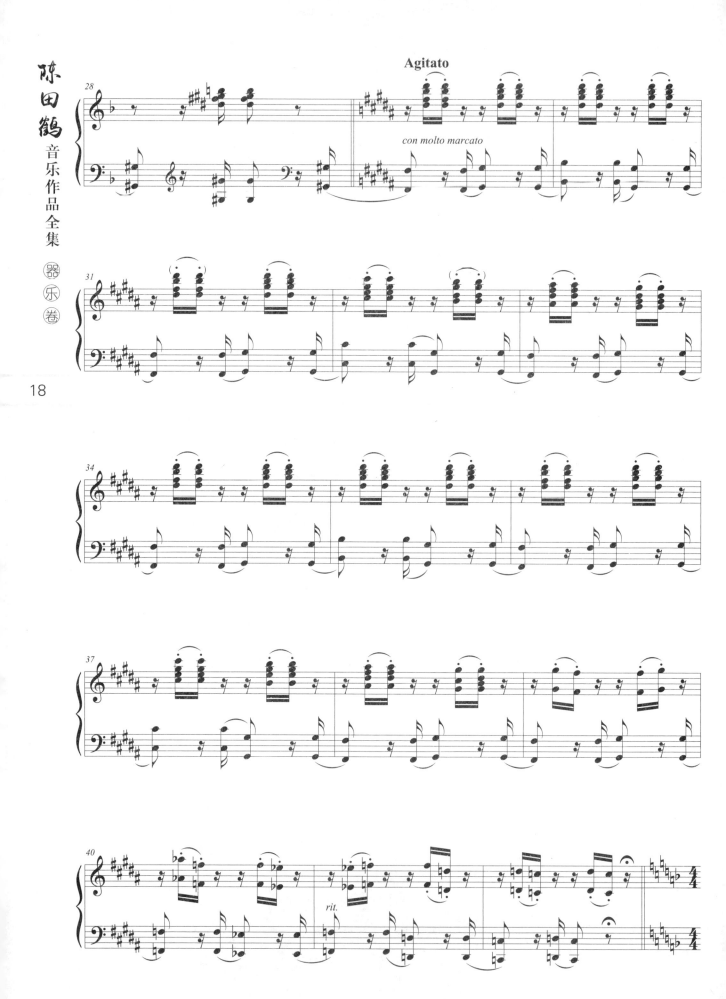

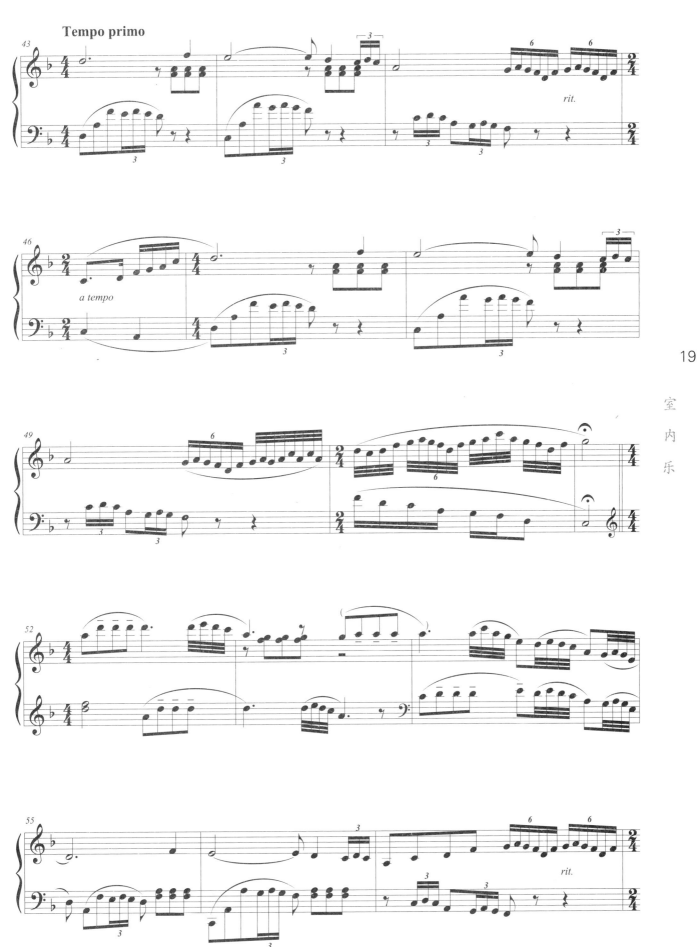

19

室内乐

1943年

Sonata

《模范小曲》第一乐章

（钢琴独奏）

陈田鹤曲

Allegro moderato

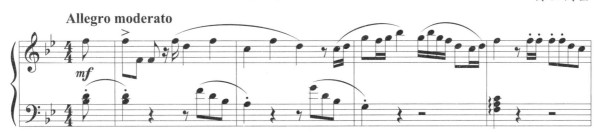
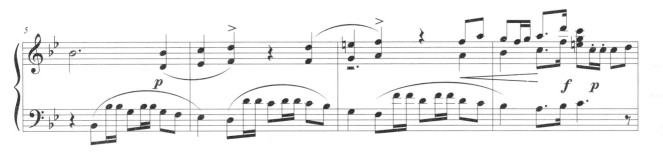
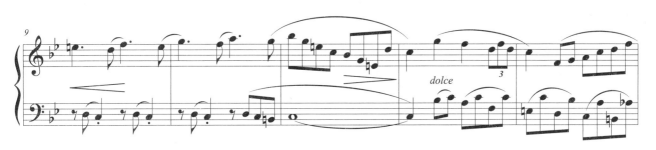
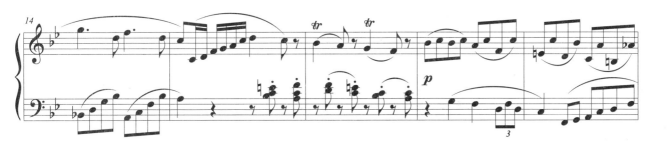
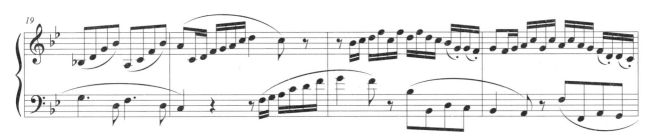

① 本曲取材于琵琶曲《文板十二曲·飞花点翠》。

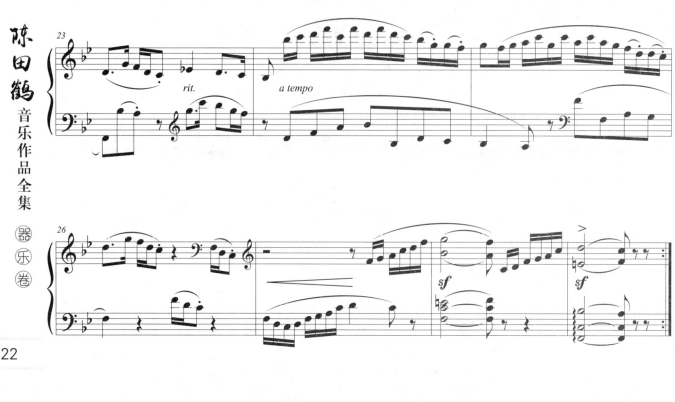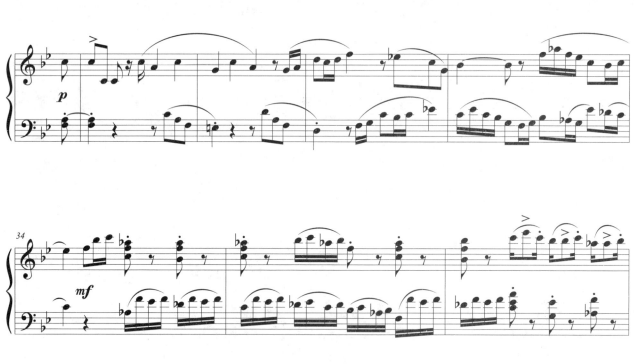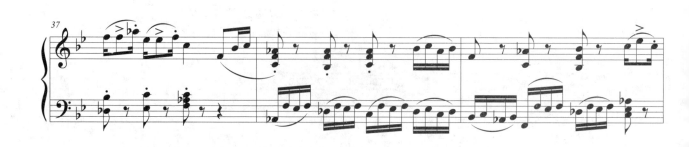

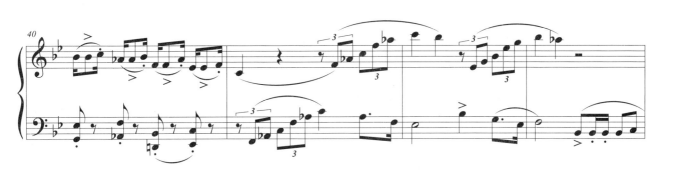
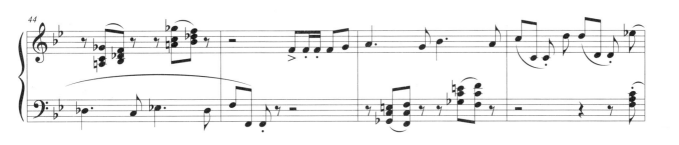
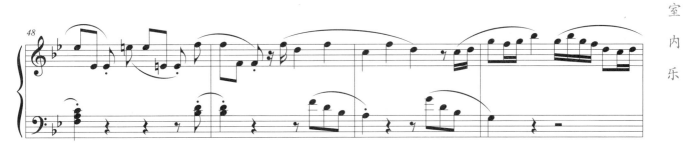
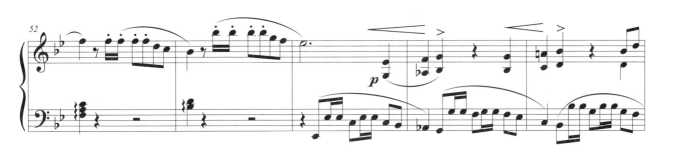
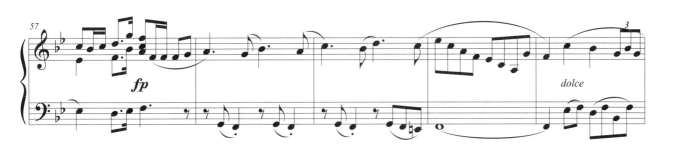

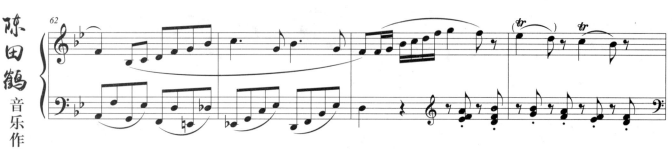
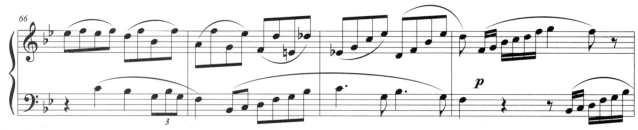
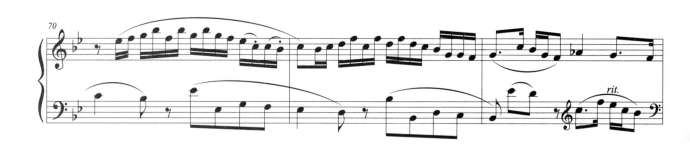
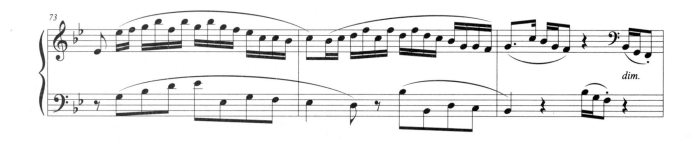
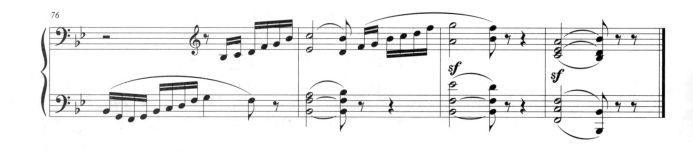

1954年

小开门

根据赵春亭吹奏曲调配钢琴伴奏

陈田鹤编配

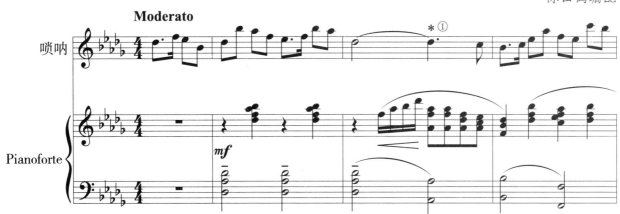

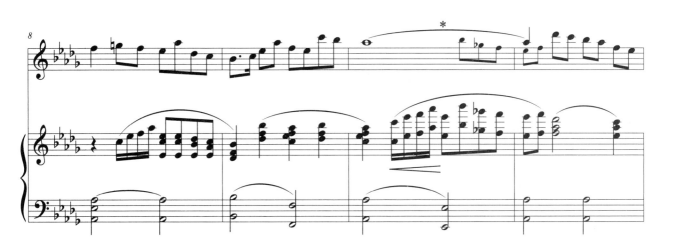

① *表示唢呐用滑音吹加花的地方，后同。

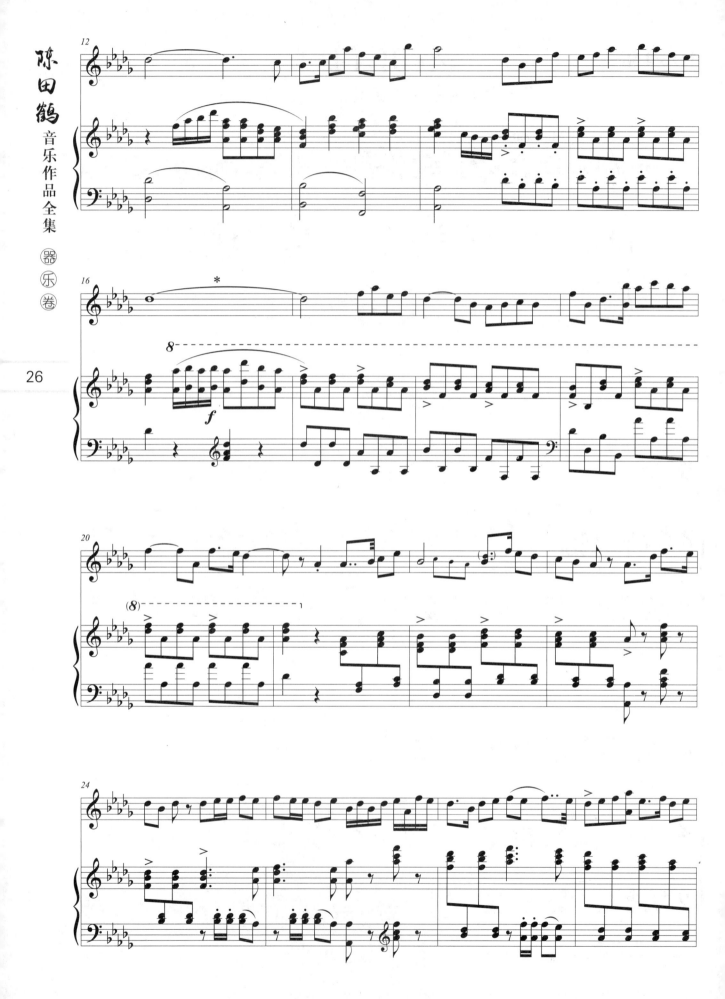

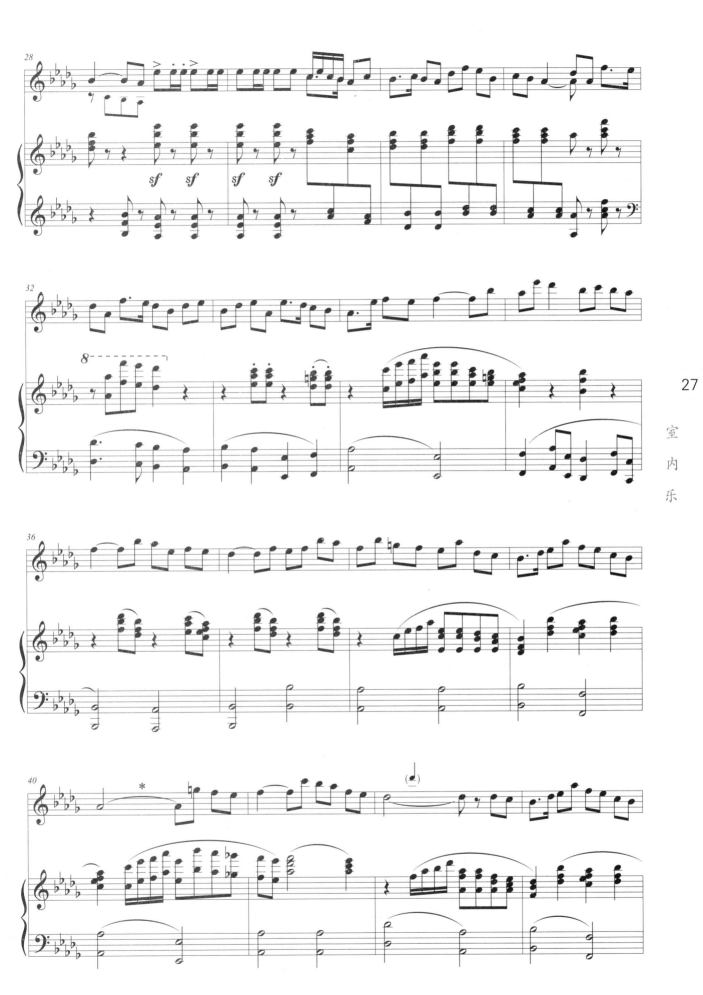

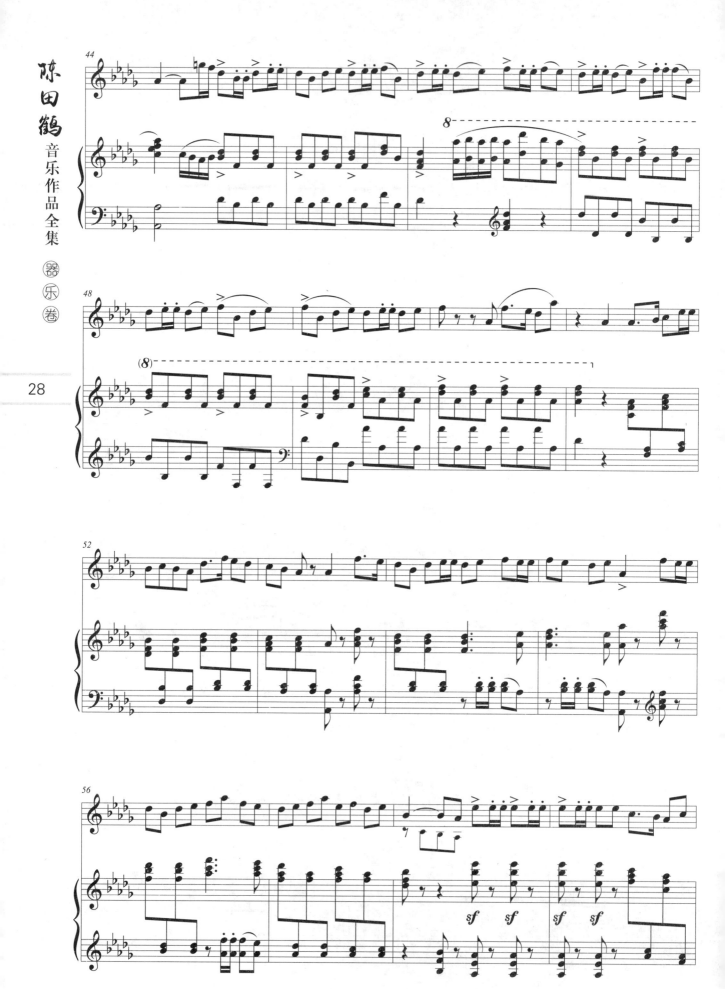

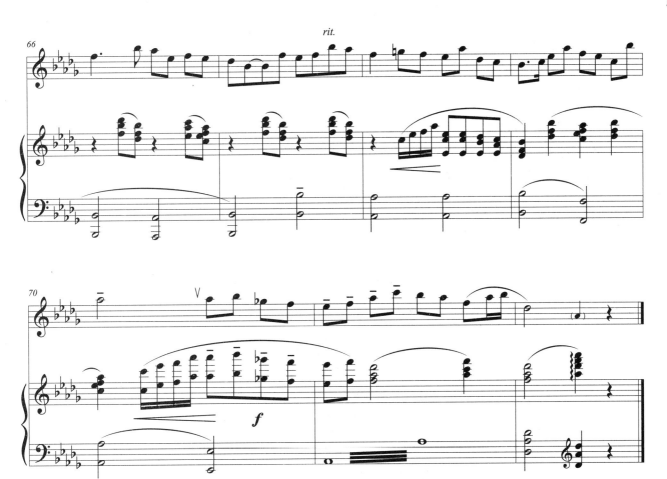

管 弦 乐

1935年 　　　　　　　　　　　国 庆 献 词

黄　自曲
陈田鹤编曲

陈田鹤 音乐作品全集 器乐卷

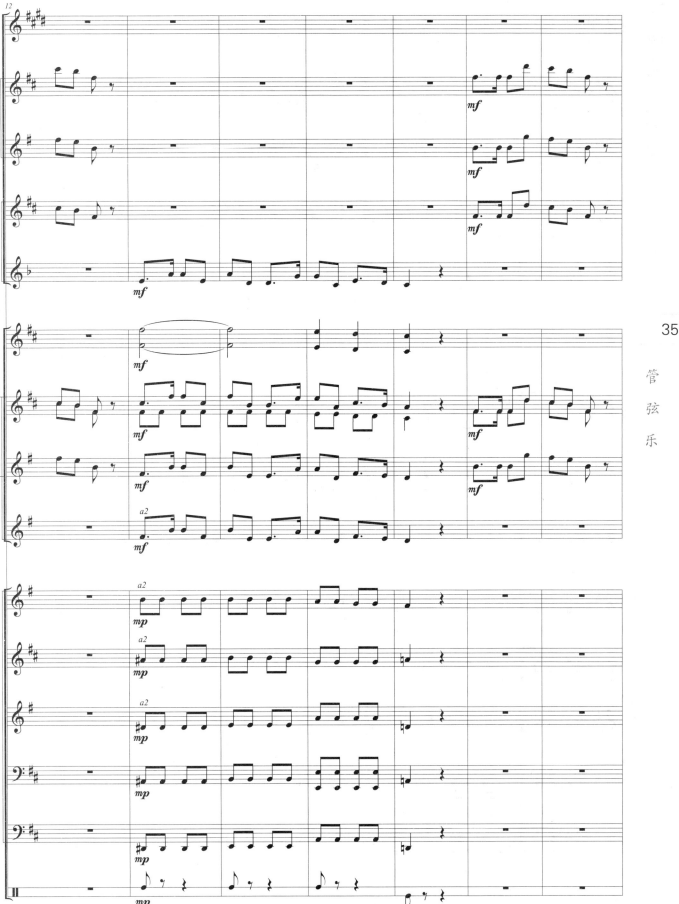

35

管弦乐

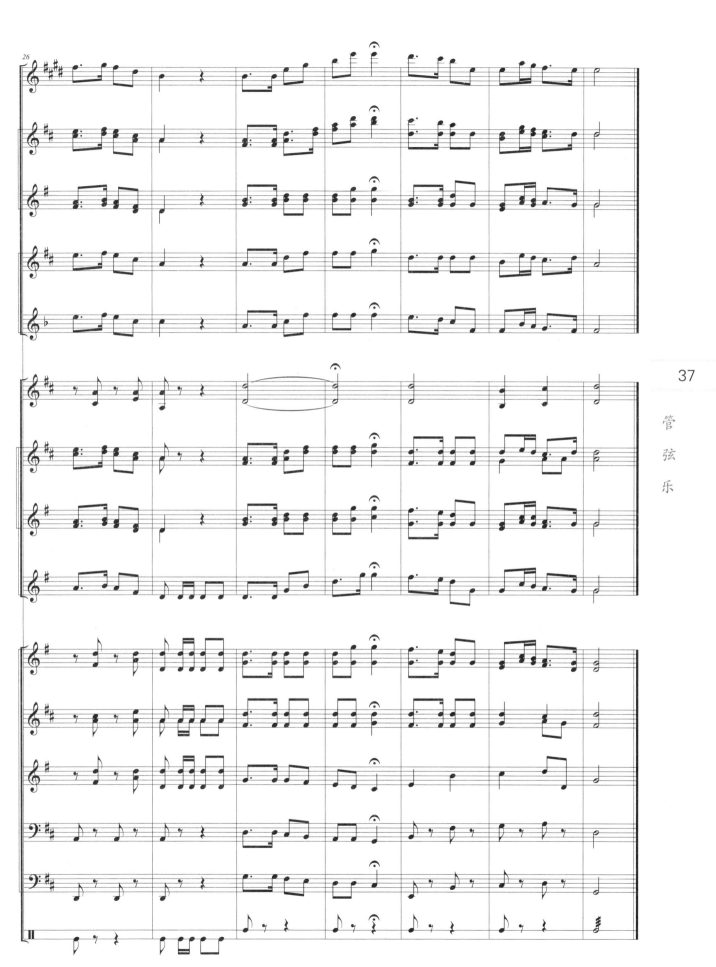

管弦乐

勇哉，好男儿

陈田鹤曲

勇哉好男儿，不怕沙场死。
忍痛与吞声，为图雪国耻。
民族不独立，流血不休止。
眼看国将亡，抚创独洒泪。
伤好去冲锋，夺回我失地。
与其忍辱生，毋宁报国死。

——何香凝

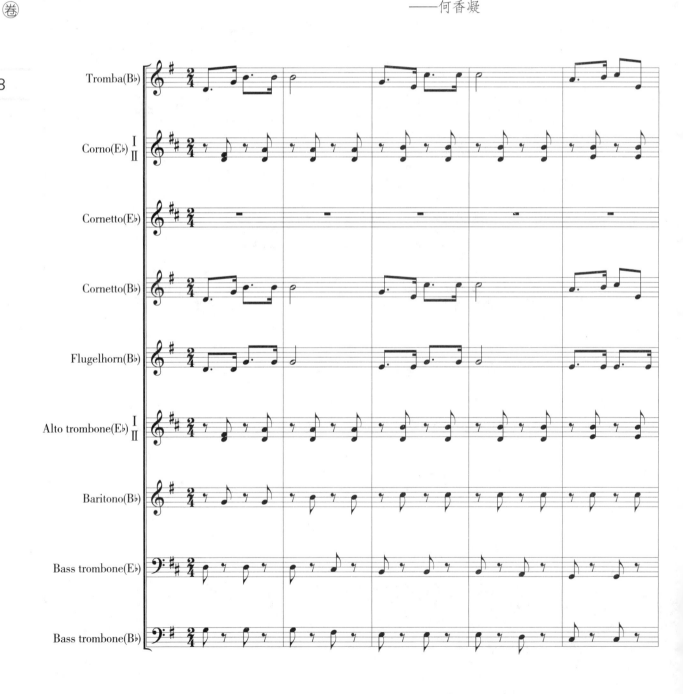

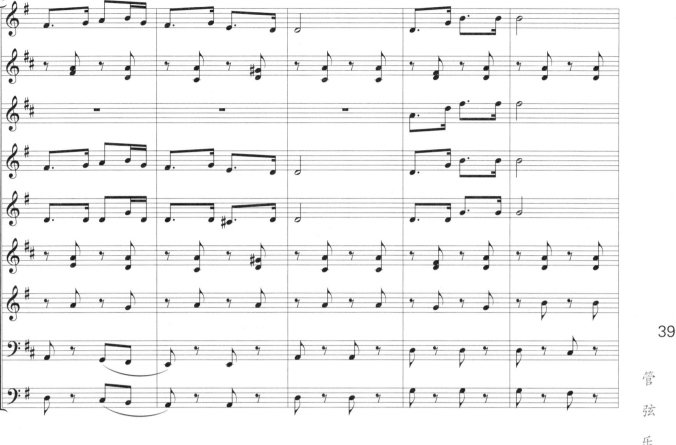
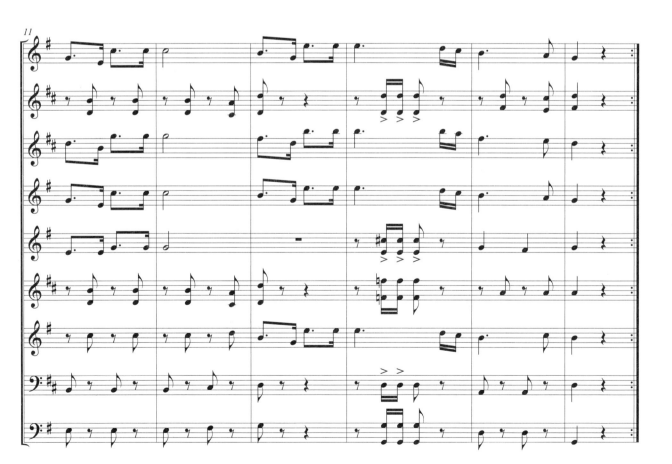

管弦乐

习作（一）

根据门德尔松《猎歌》主题配器

[德] 门德尔松曲
陈田鹤配器

1936年

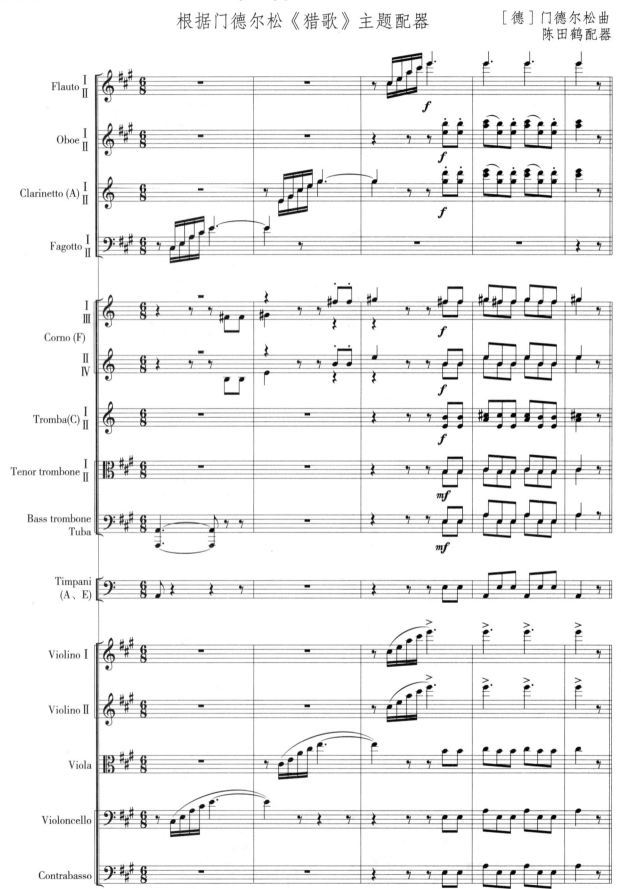

管弦乐

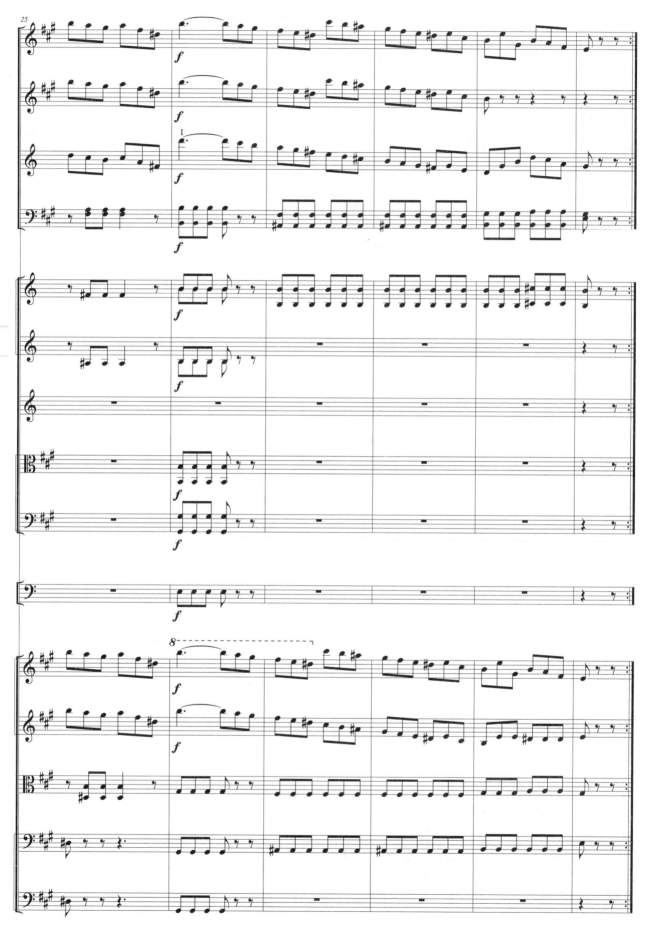

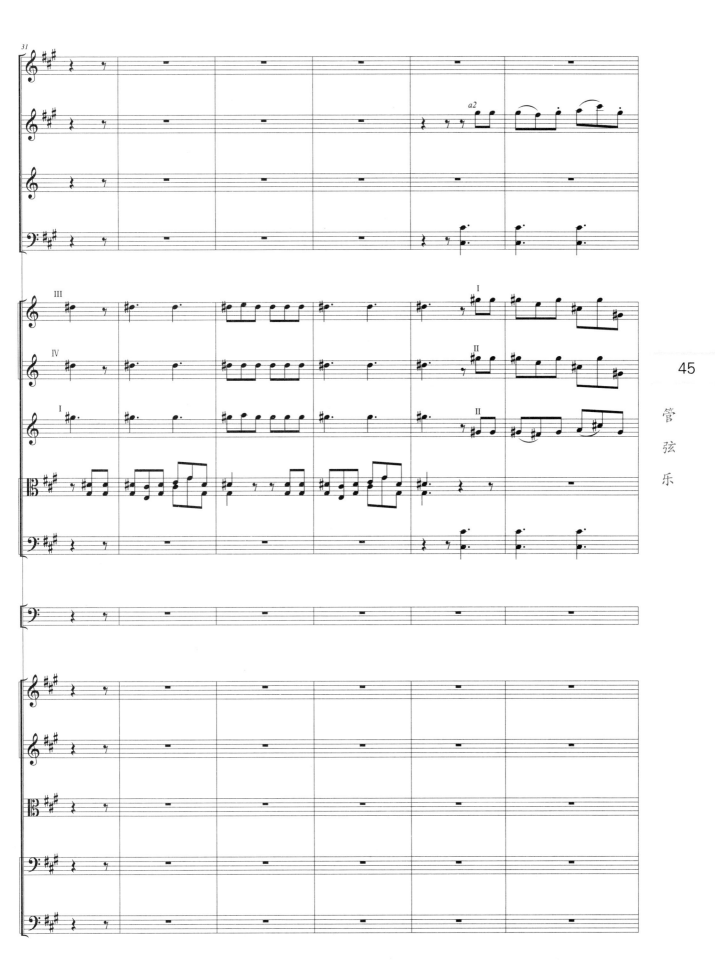

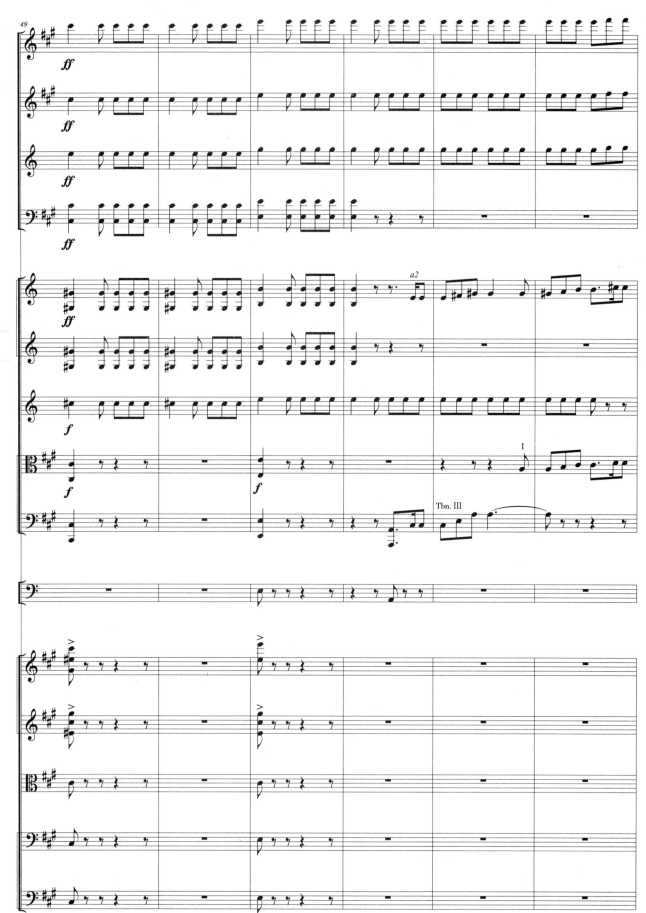

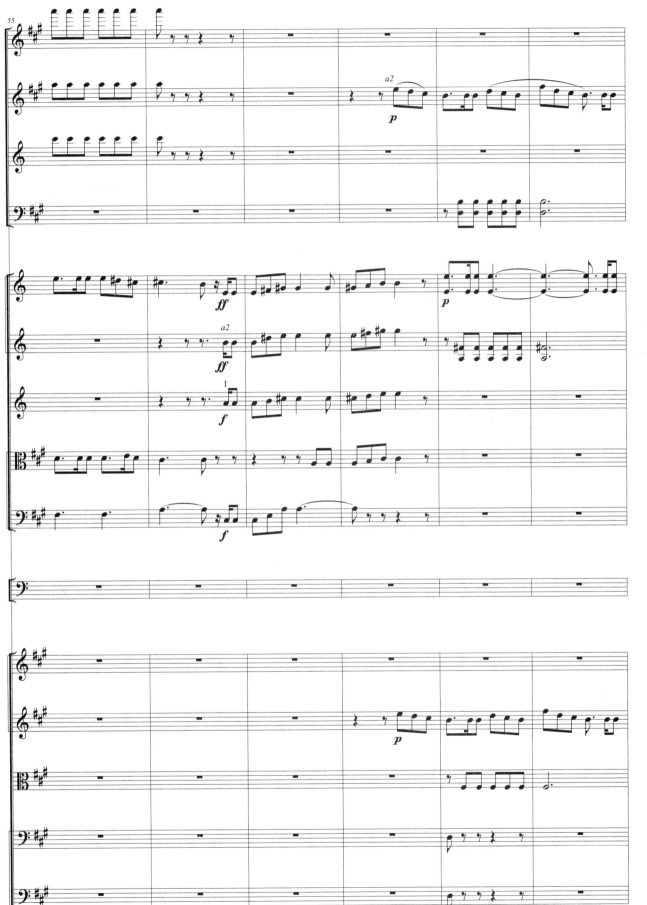

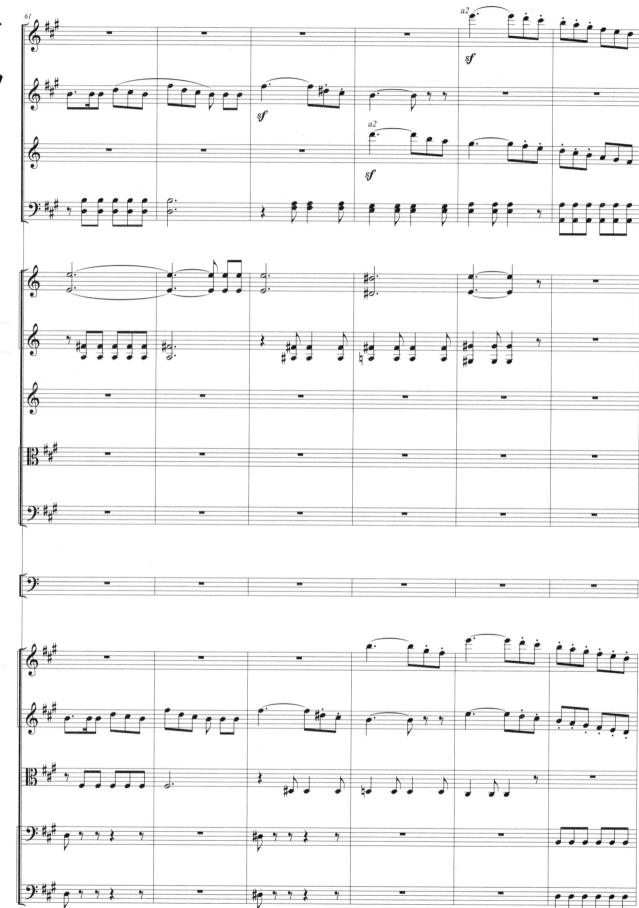

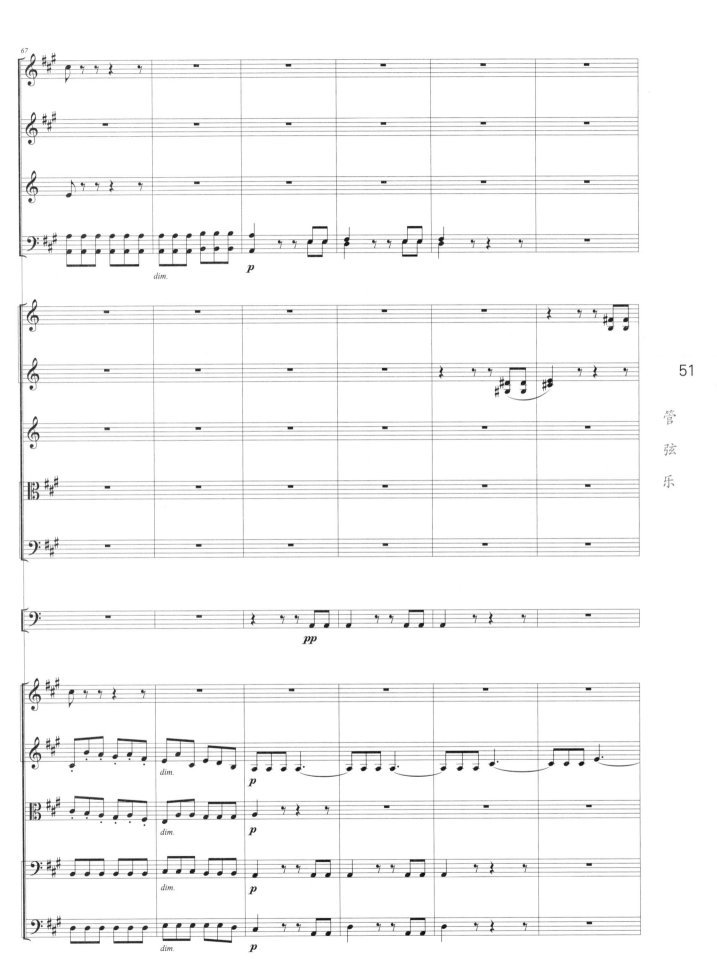

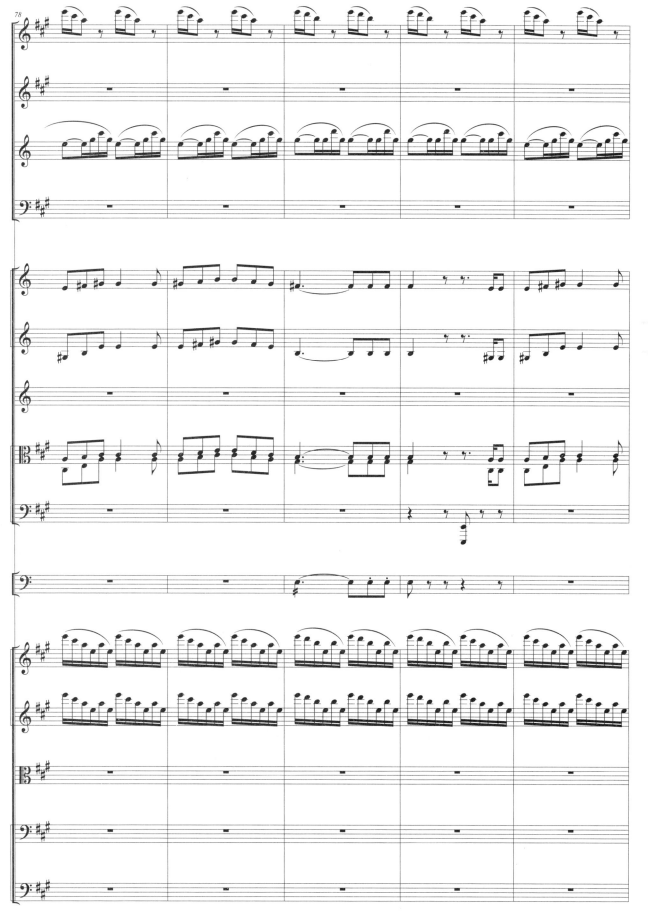
管弦乐

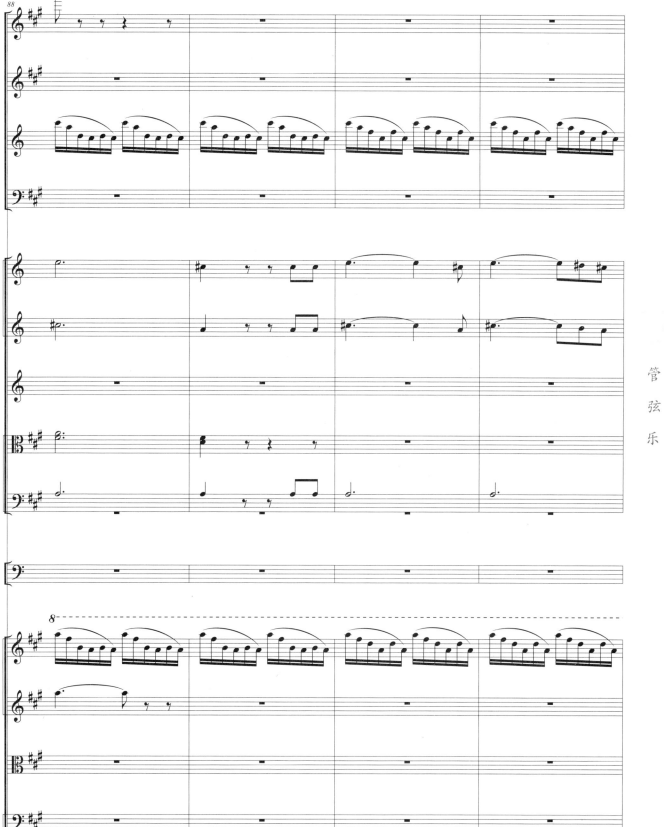

管弦乐

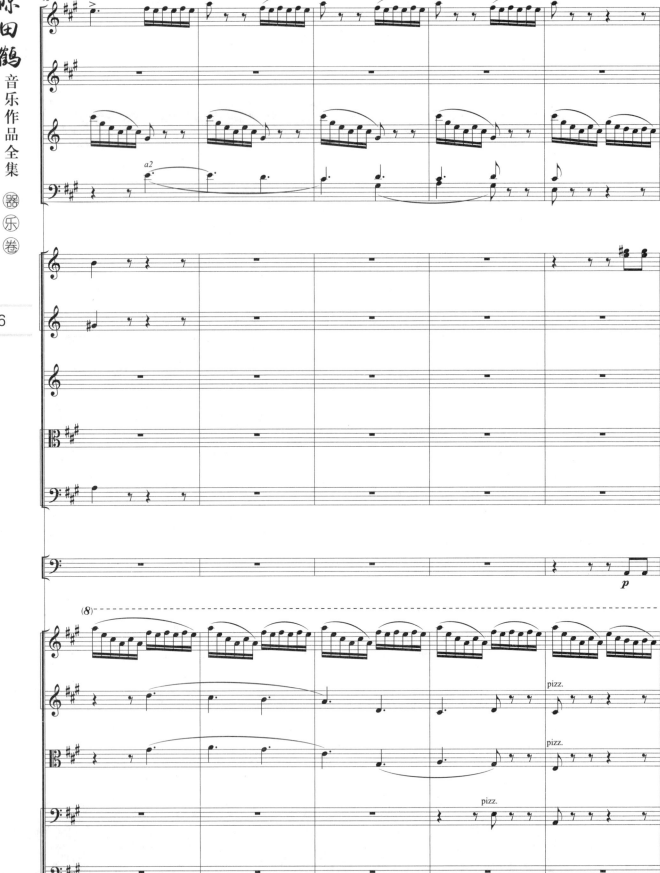

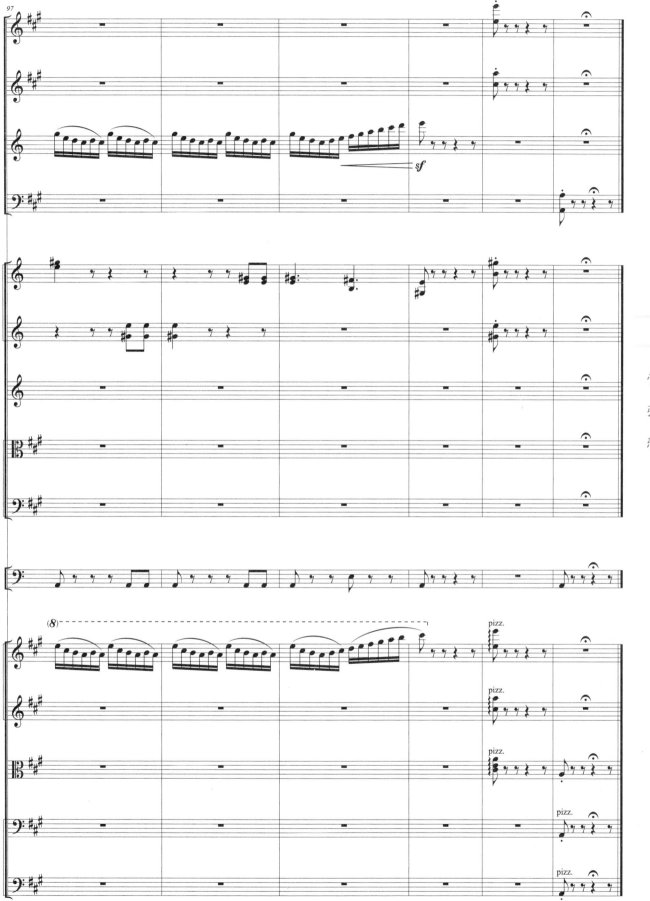

管弦乐

习 作（二）

根据舒曼钢琴曲《小浪子》配器

[德]舒 曼曲
陈田鹤配器

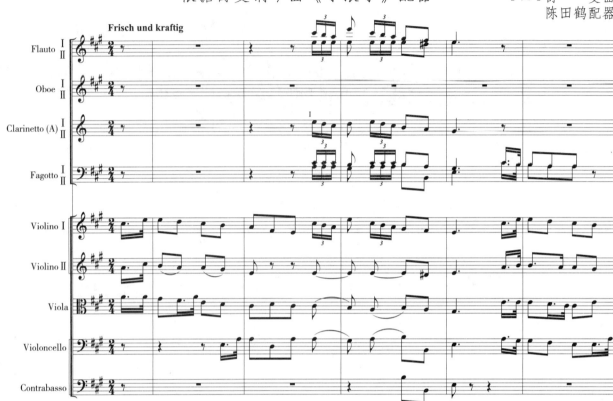

1938年

夜 深 沉

陈田鹤编曲

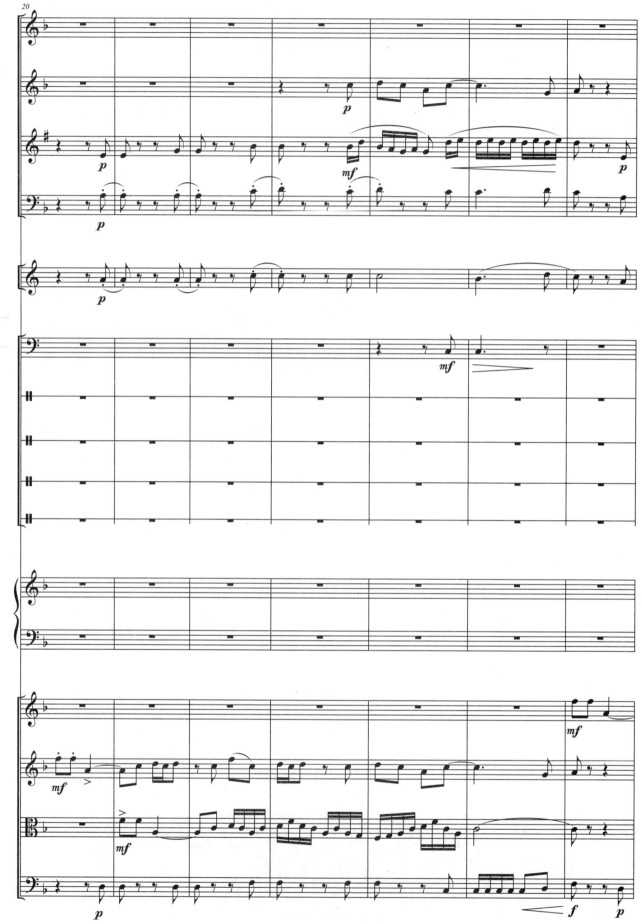

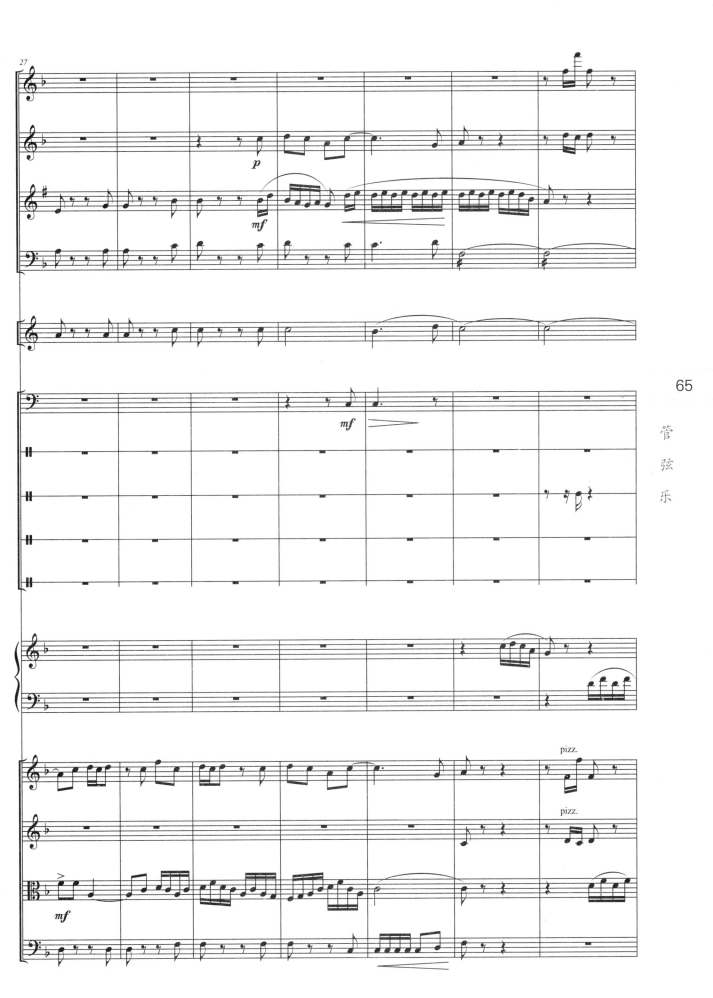

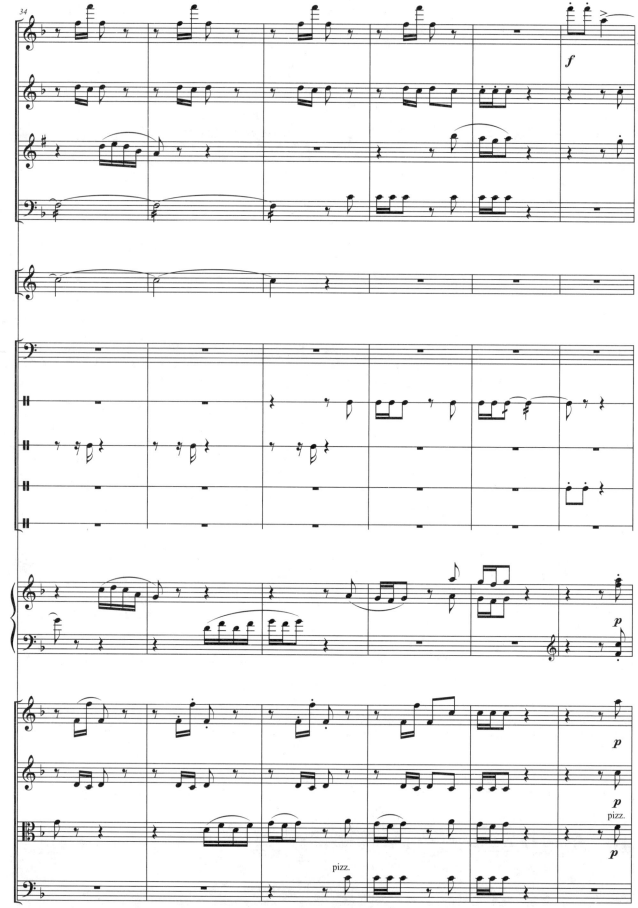

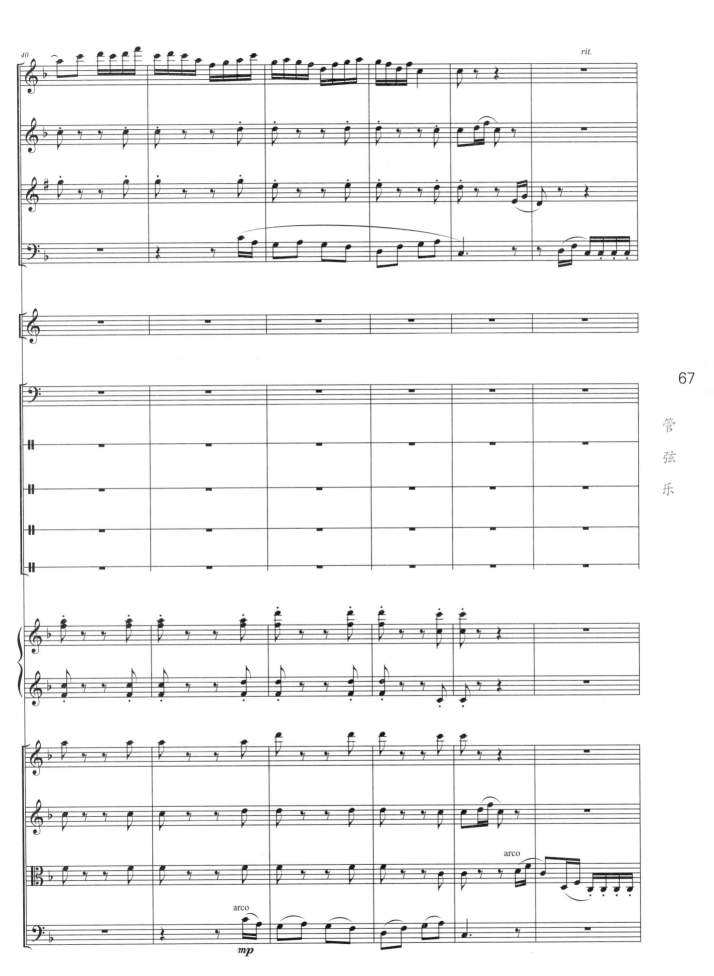

管弦乐

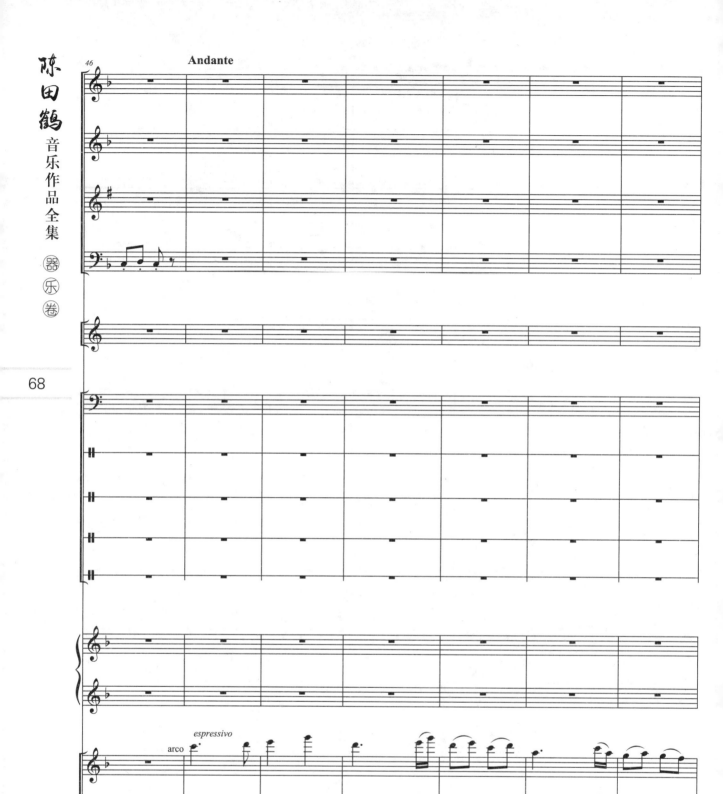

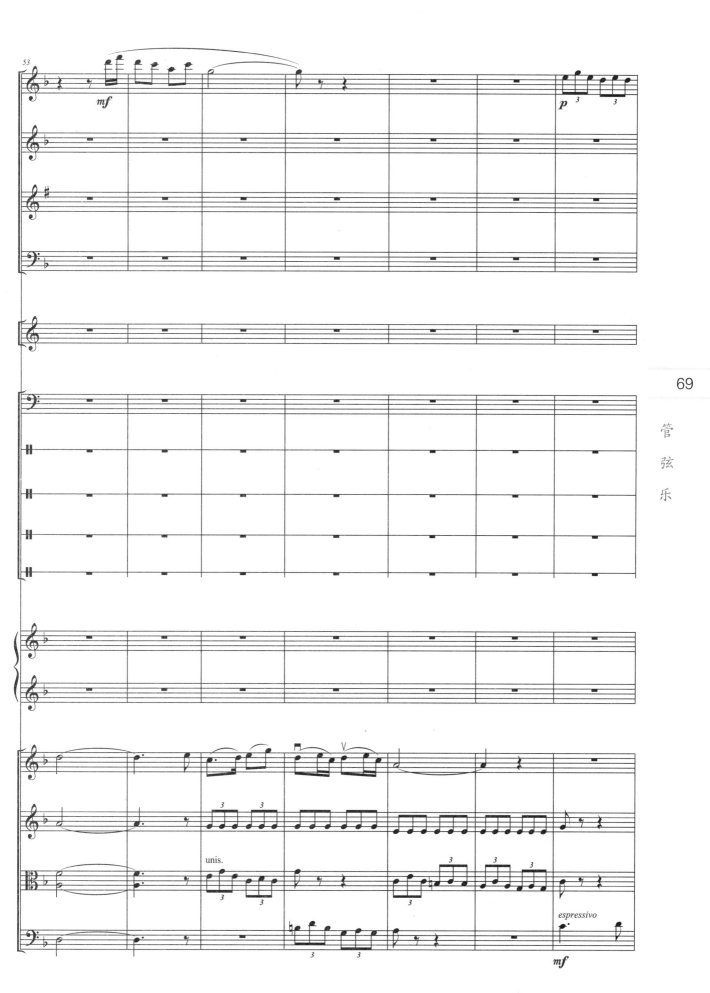
管弦乐

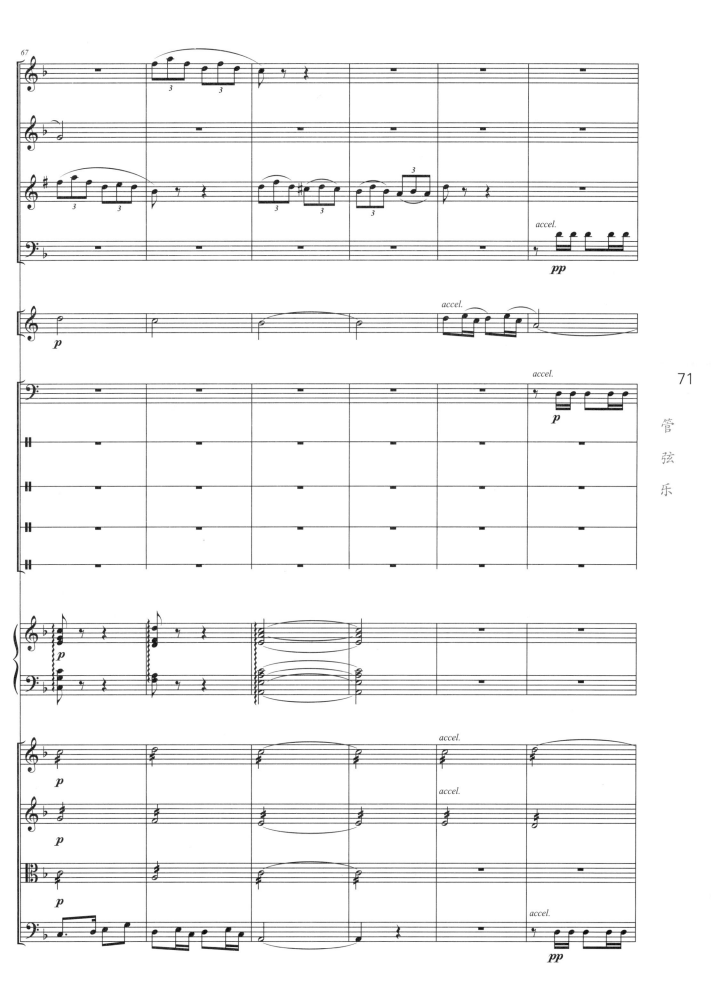

管弦乐

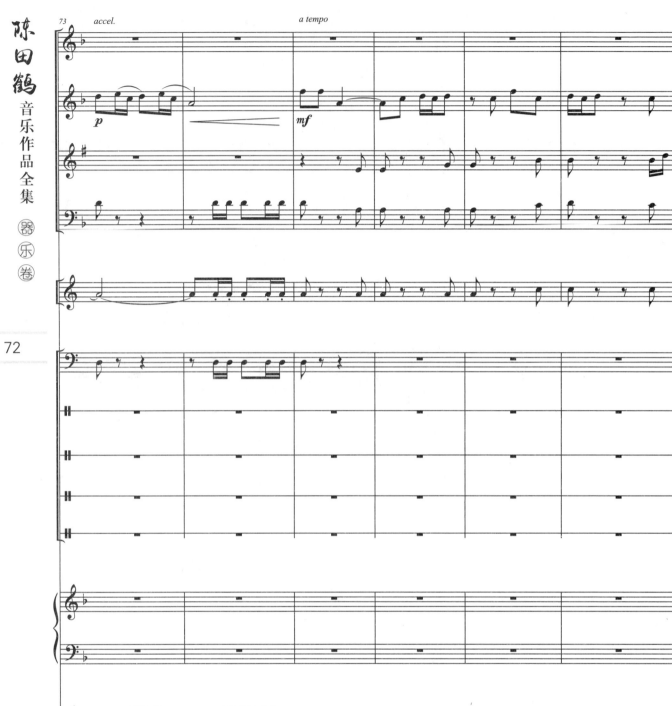

管弦乐

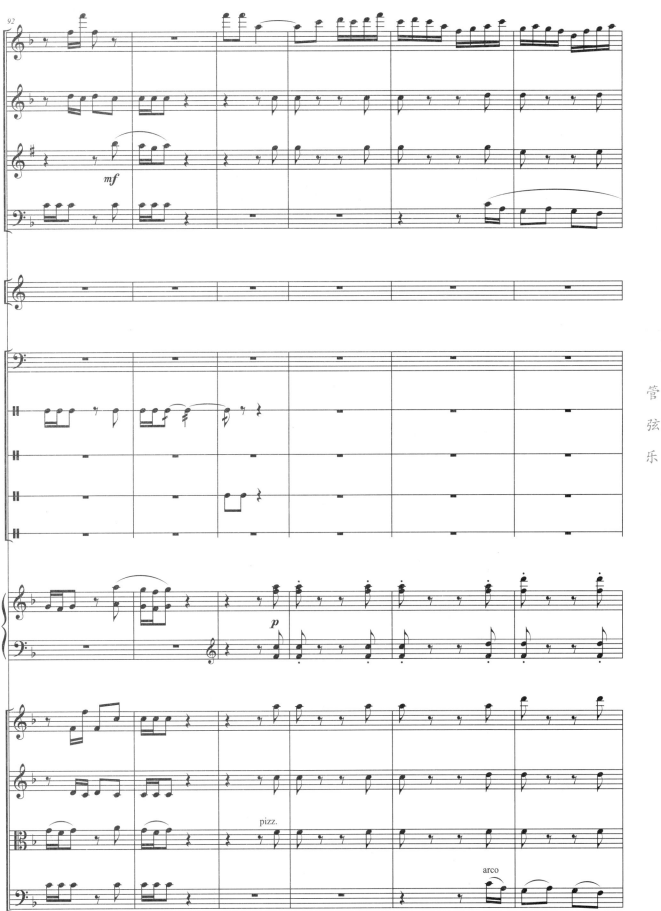

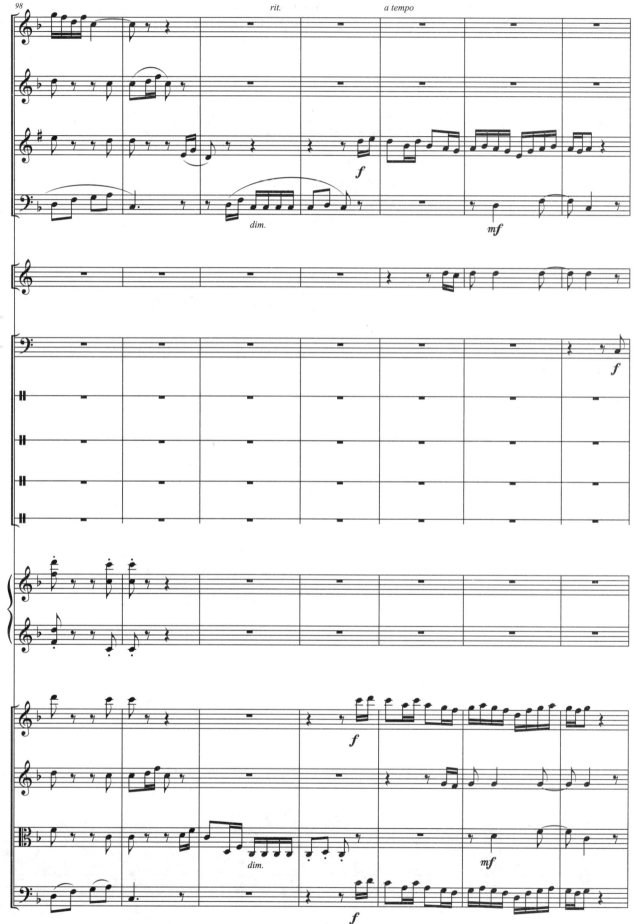

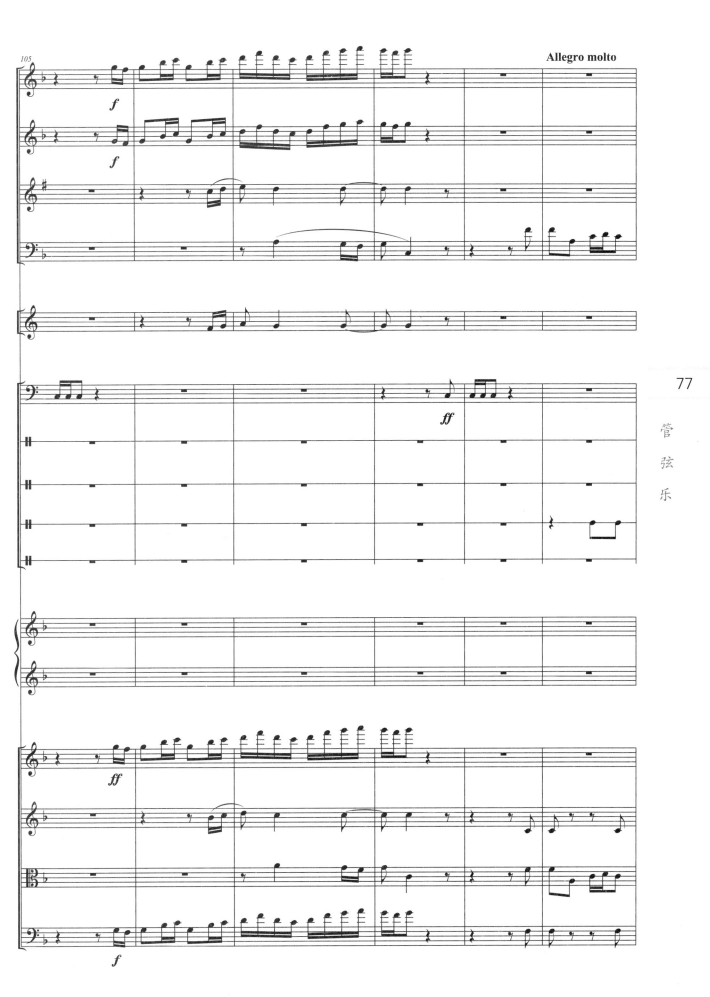

陈田鹤 音乐作品全集 器乐卷

78

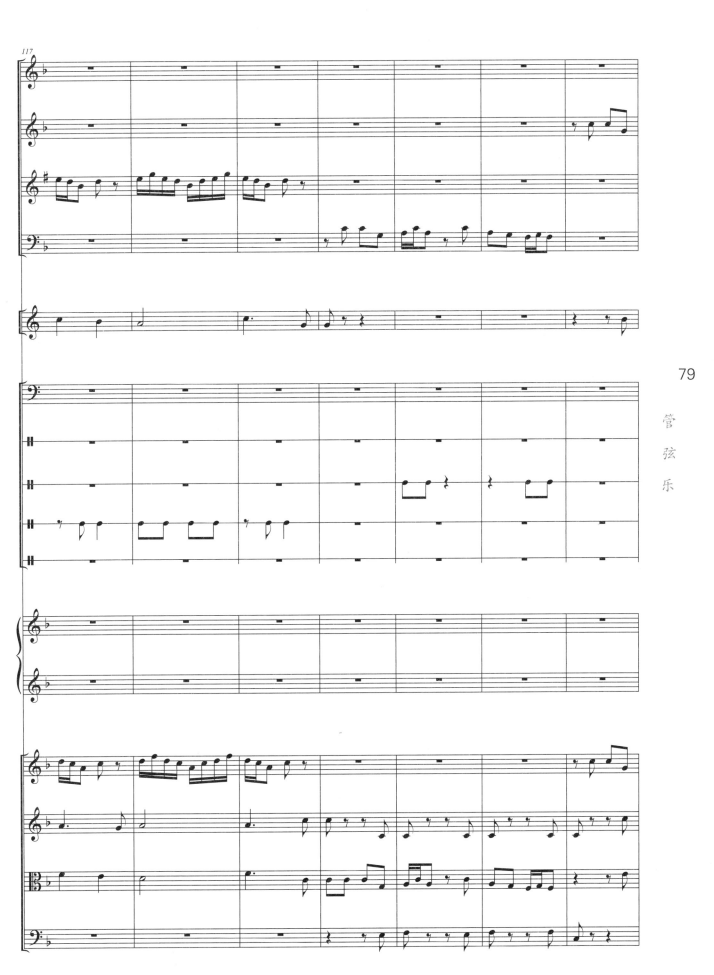

管弦乐

陈田鹤音乐作品全集 器乐卷

80

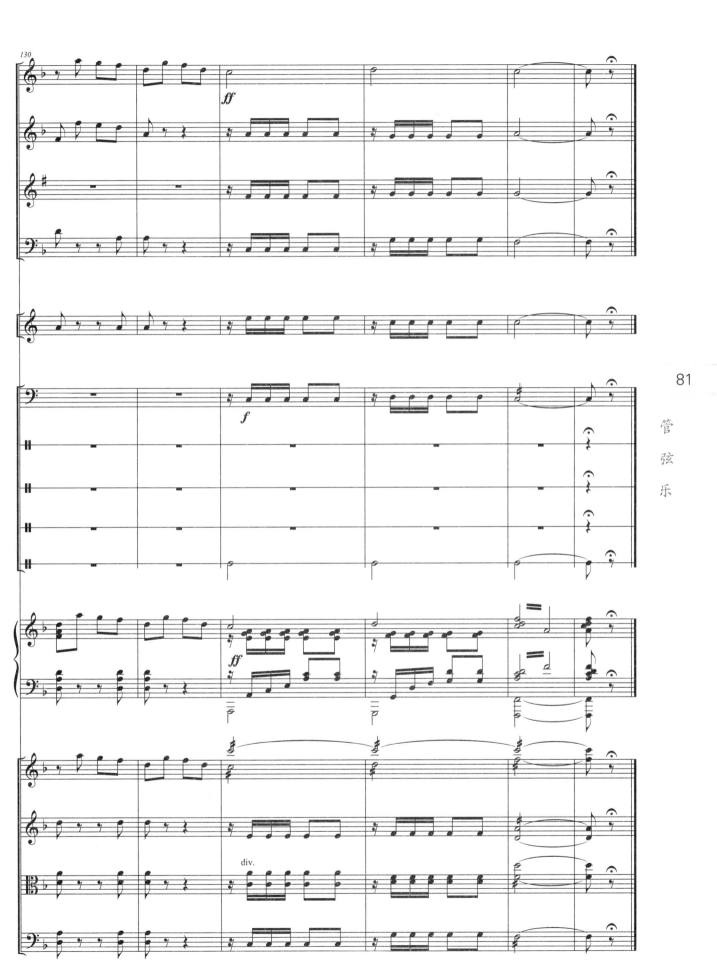

芦笙舞曲

陈田鹤曲

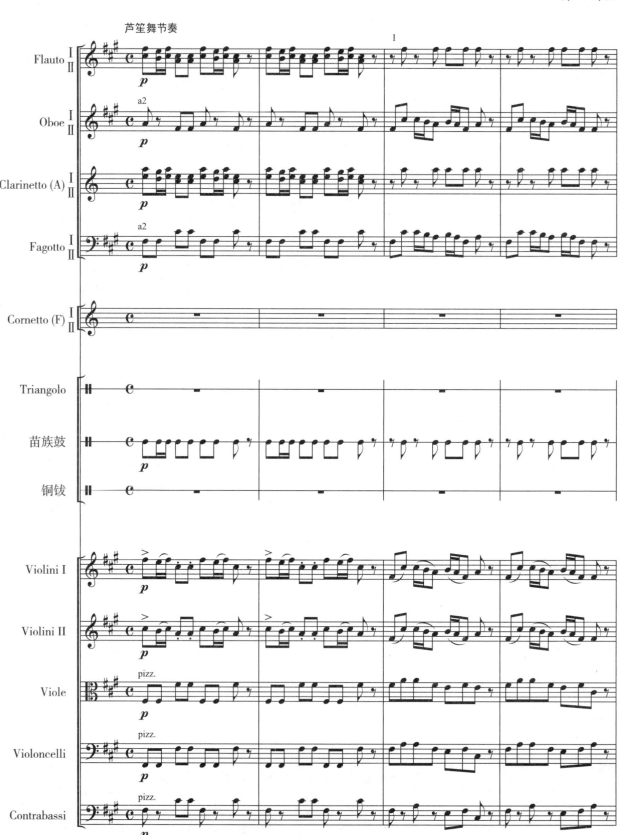

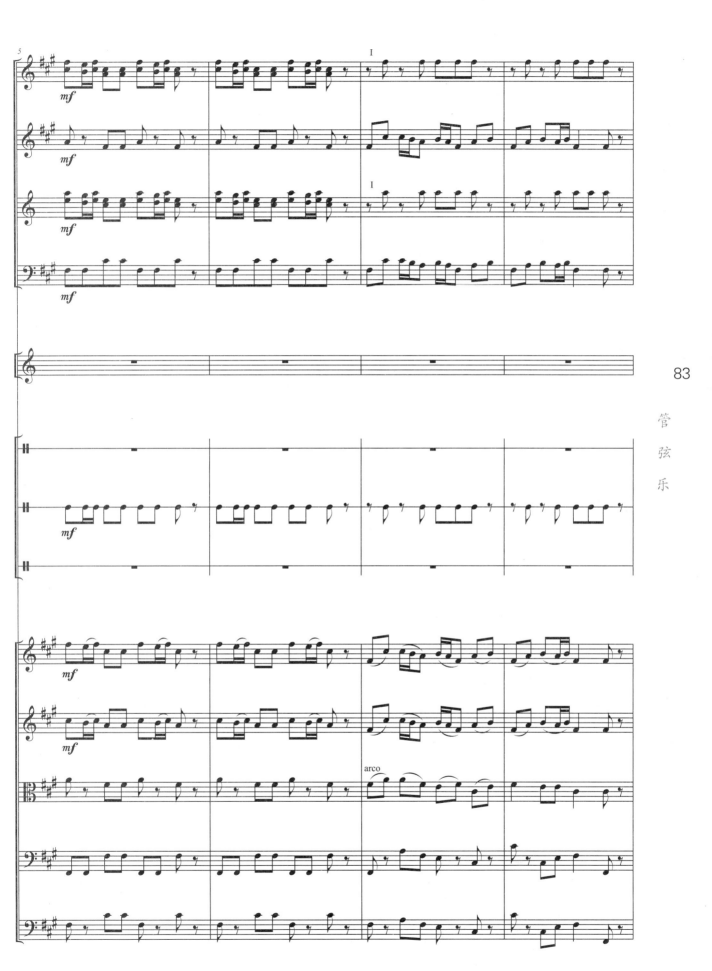

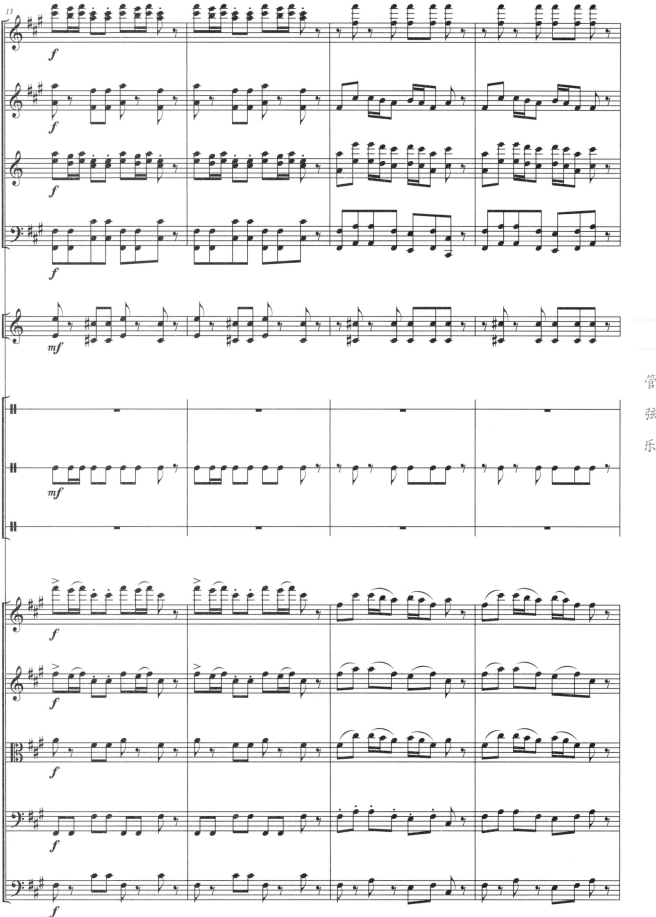

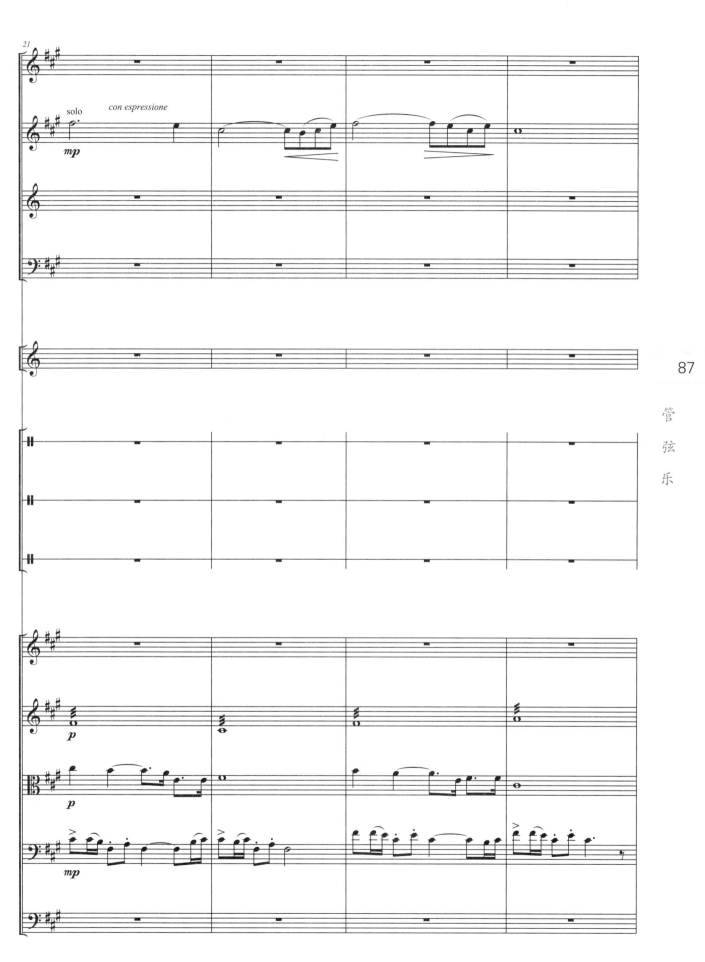

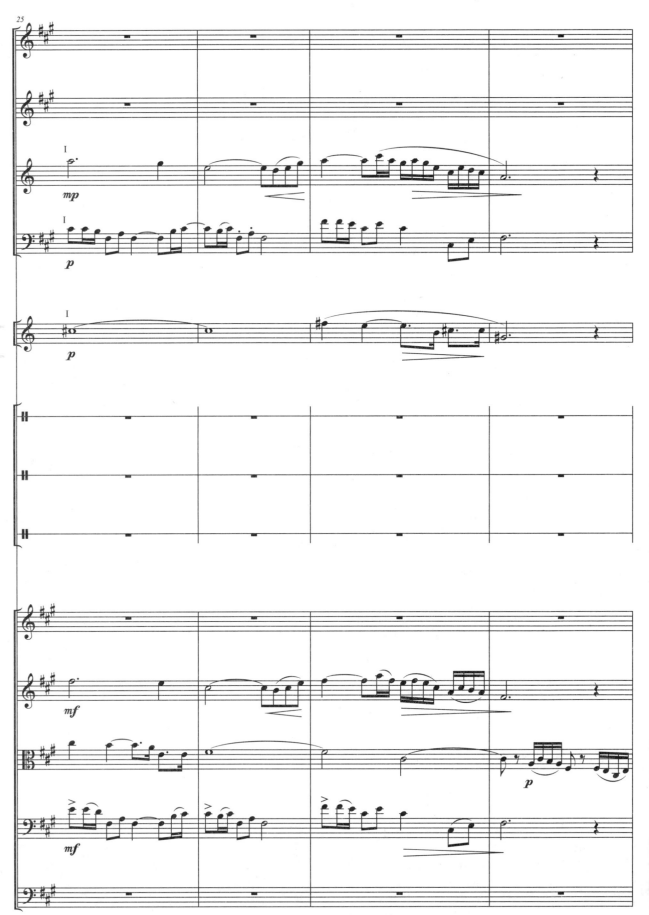

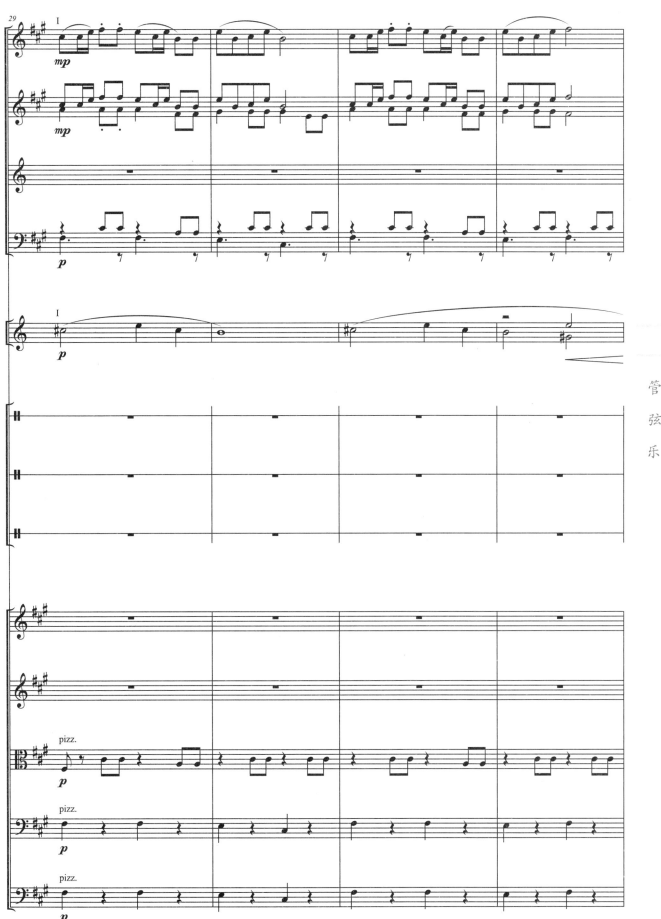

管弦乐

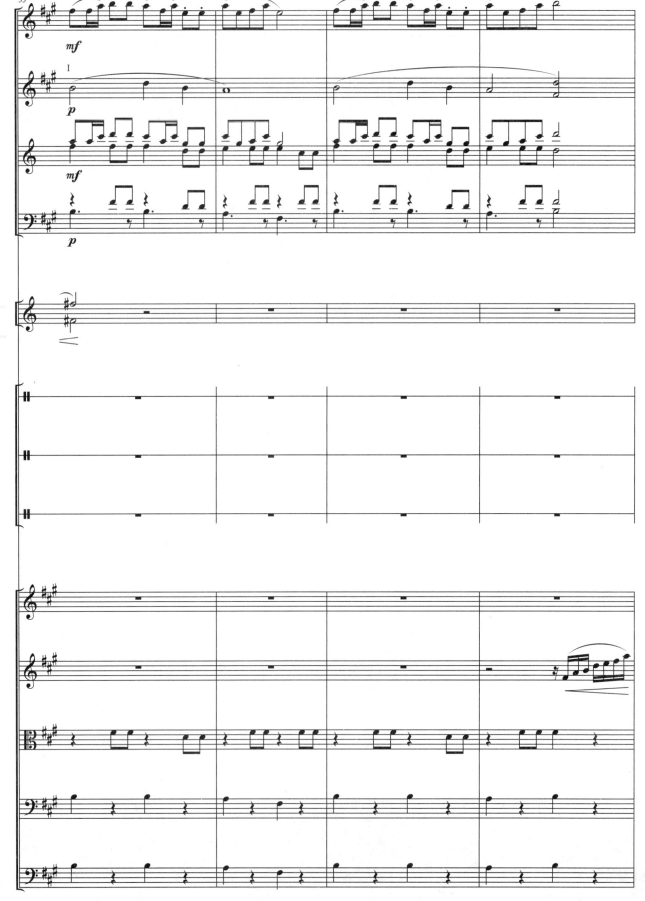

管弦乐

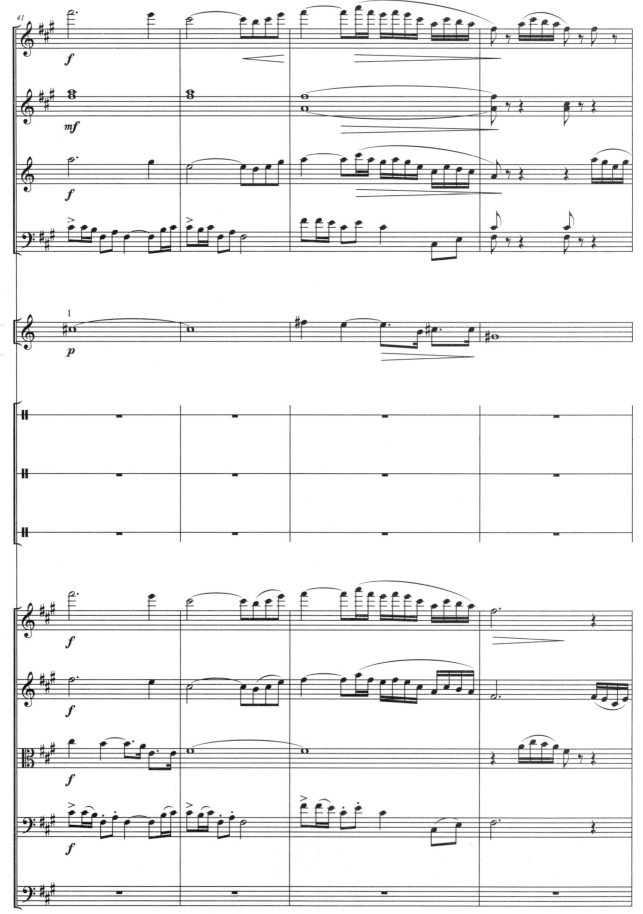

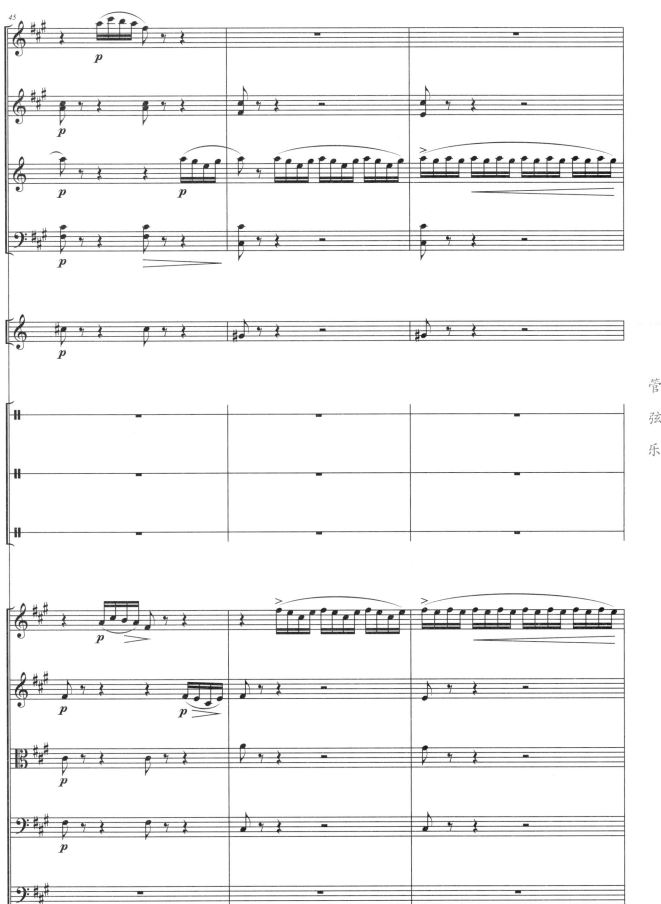

管弦乐

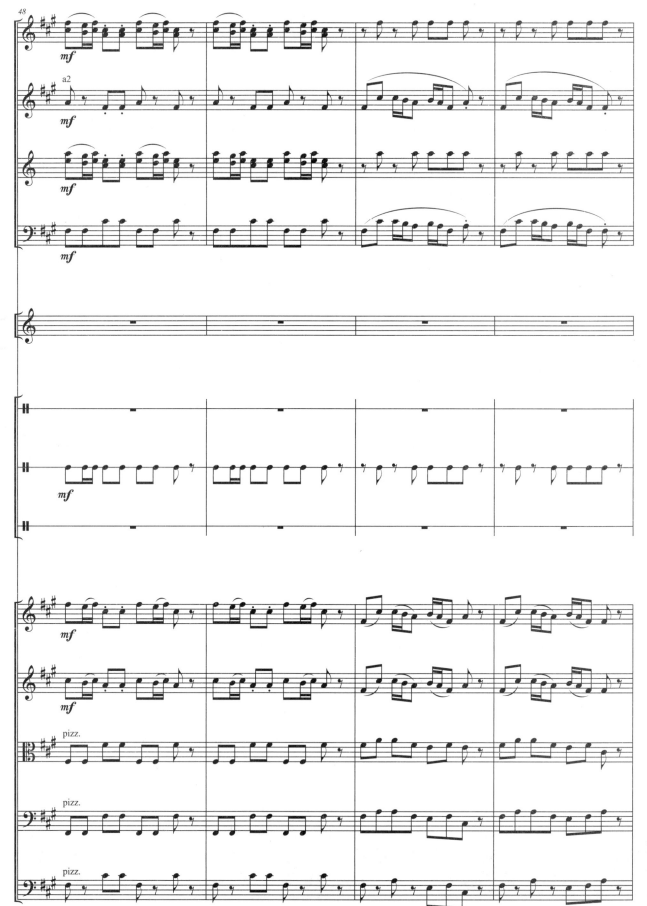

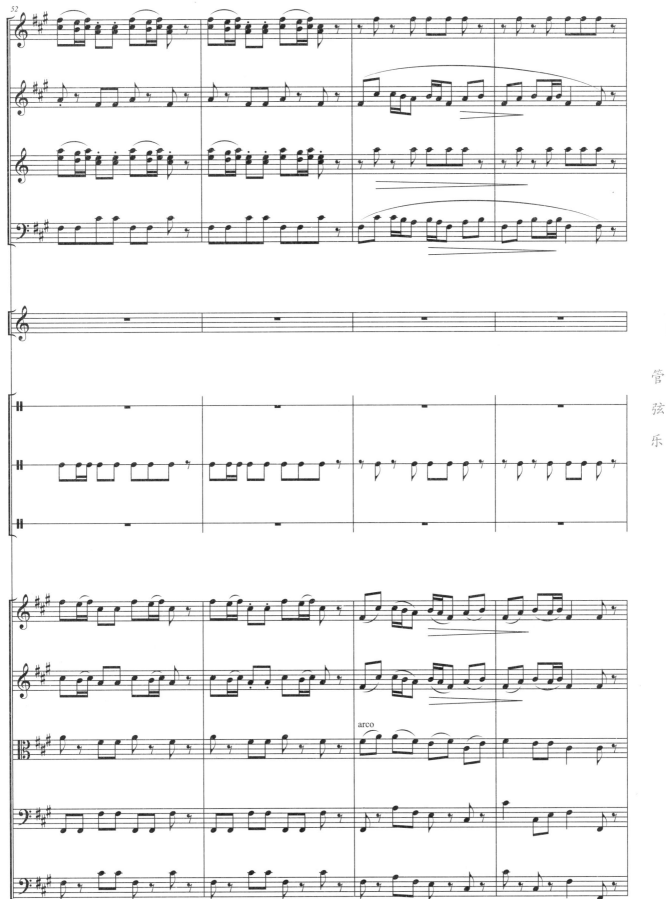

管弦乐

陈田鹤音乐作品全集 器乐卷

96

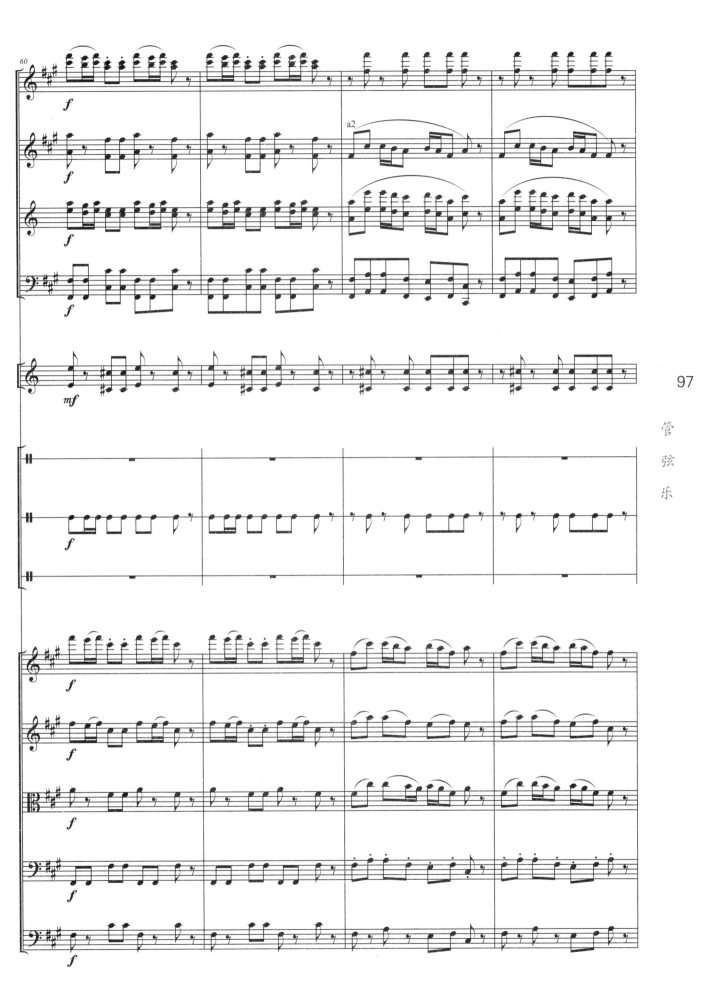

98

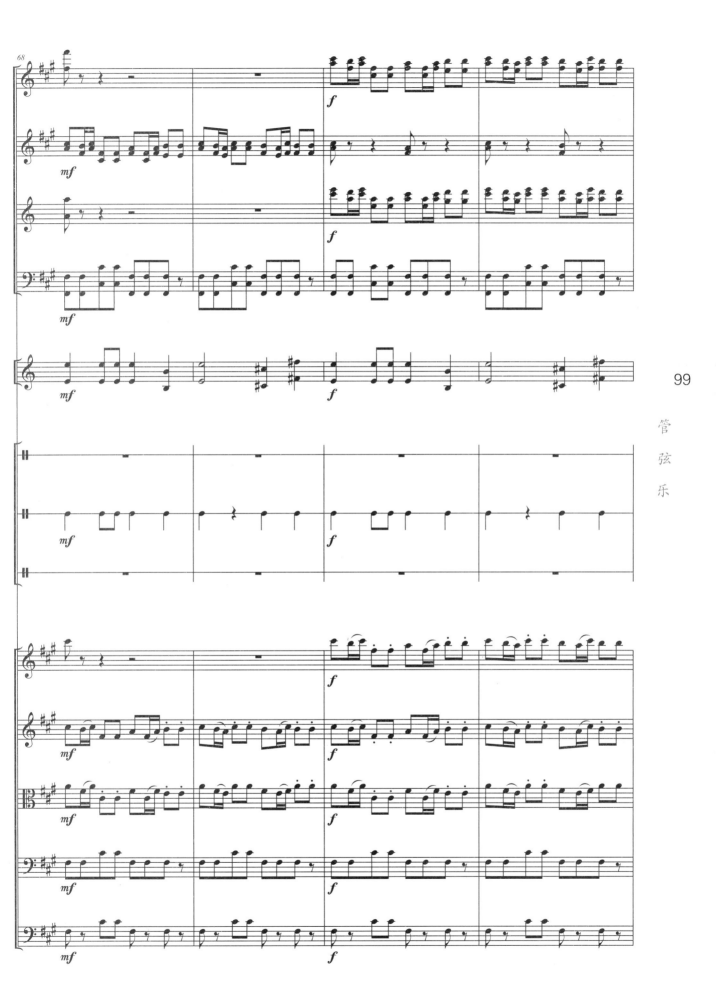

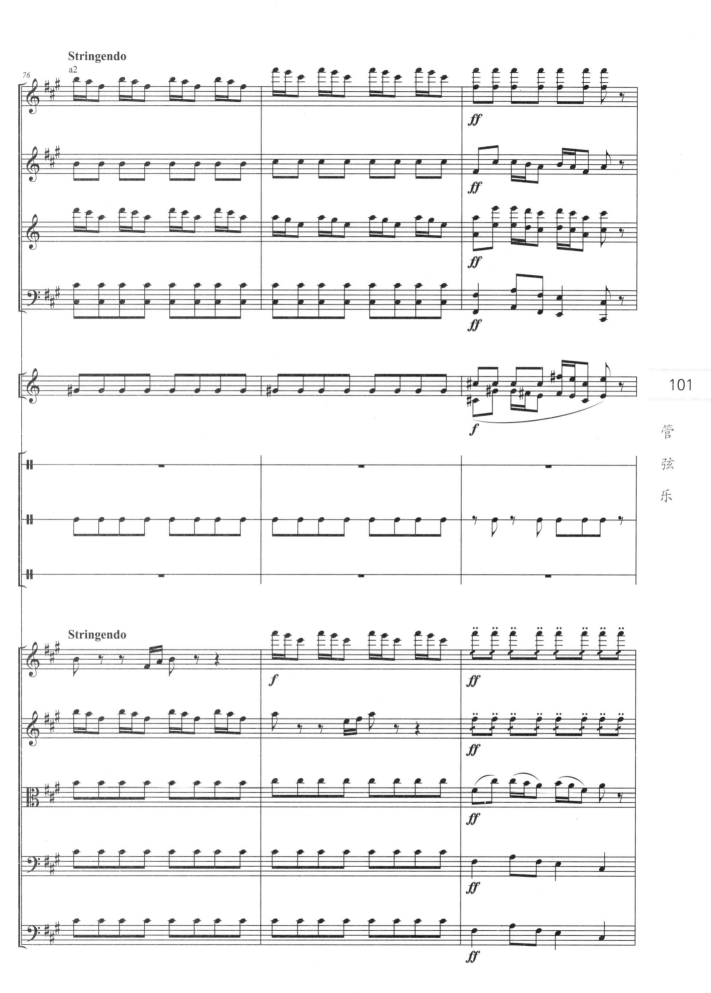

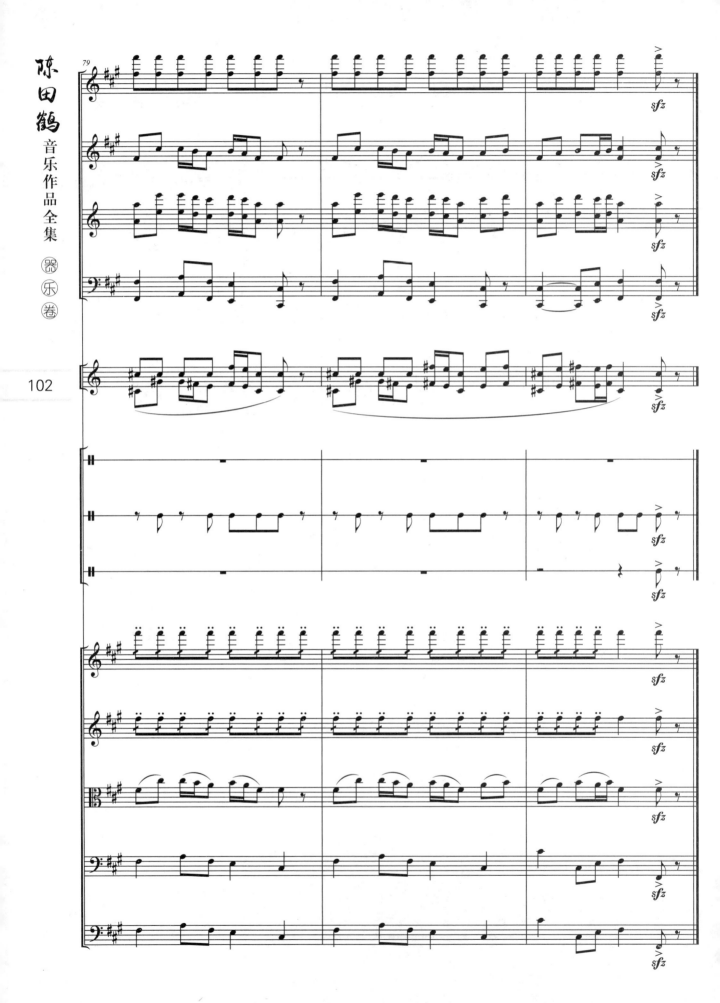

翻身组曲

I 一个农民的诉苦

陈田鹤曲

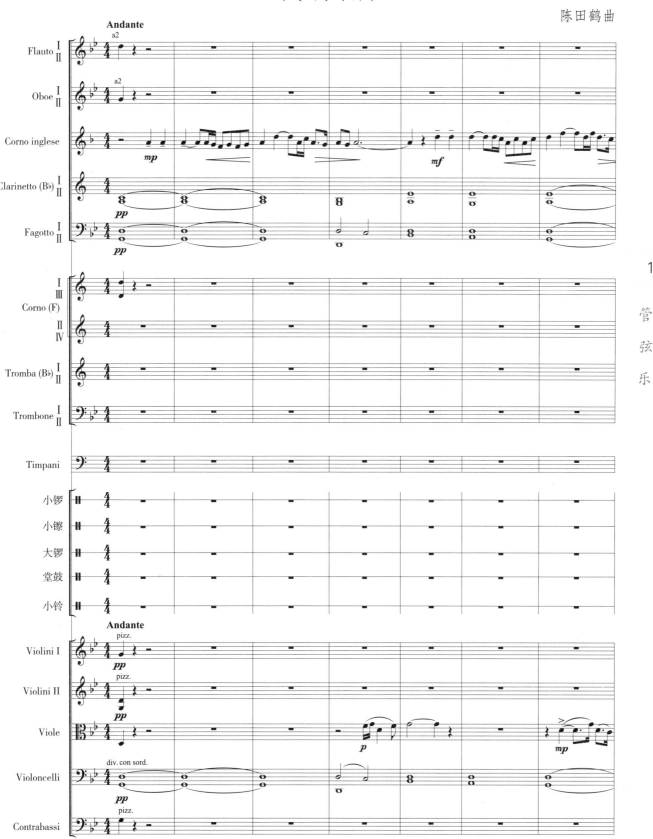

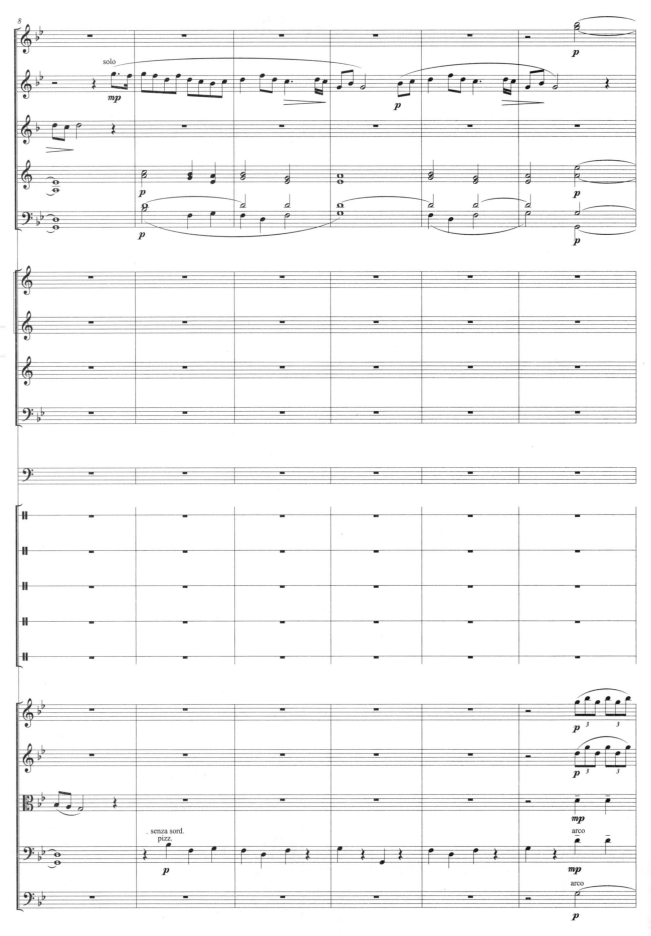

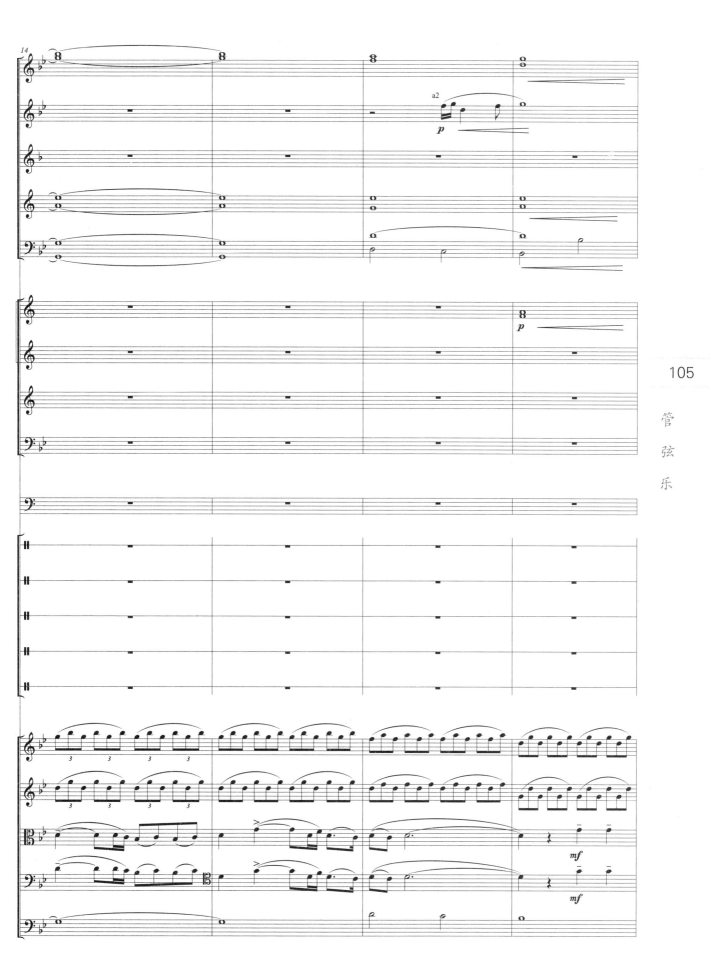

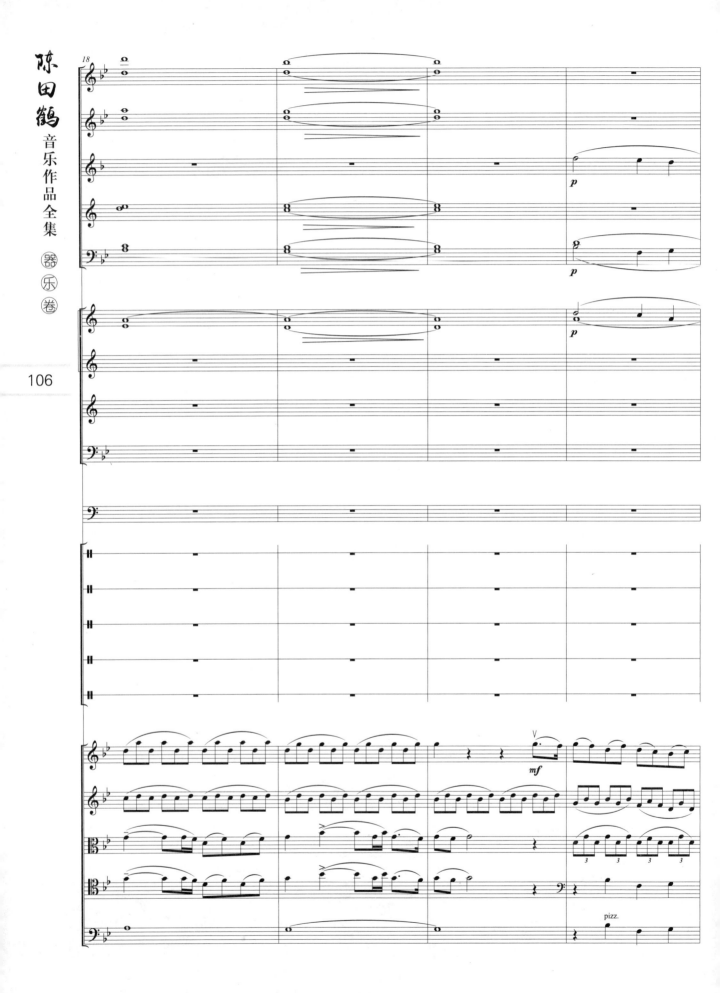

108

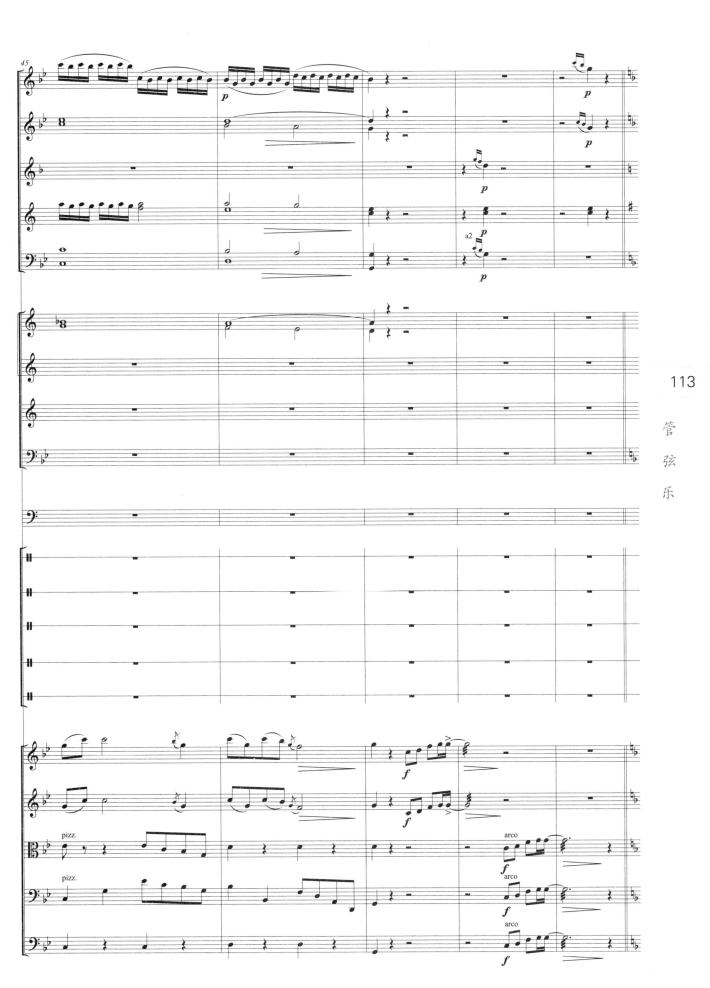

II 斗倒了恶霸地主

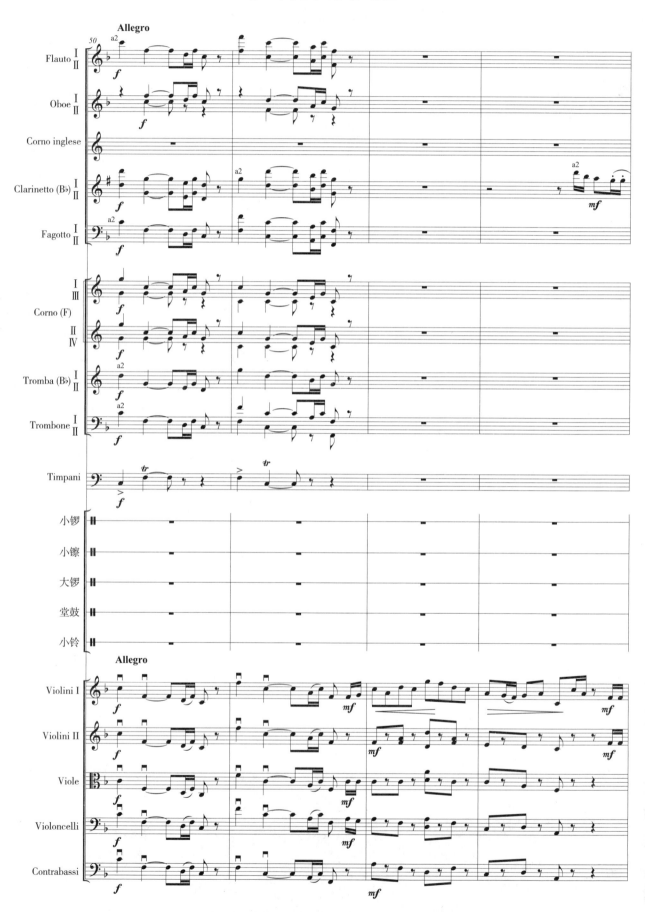

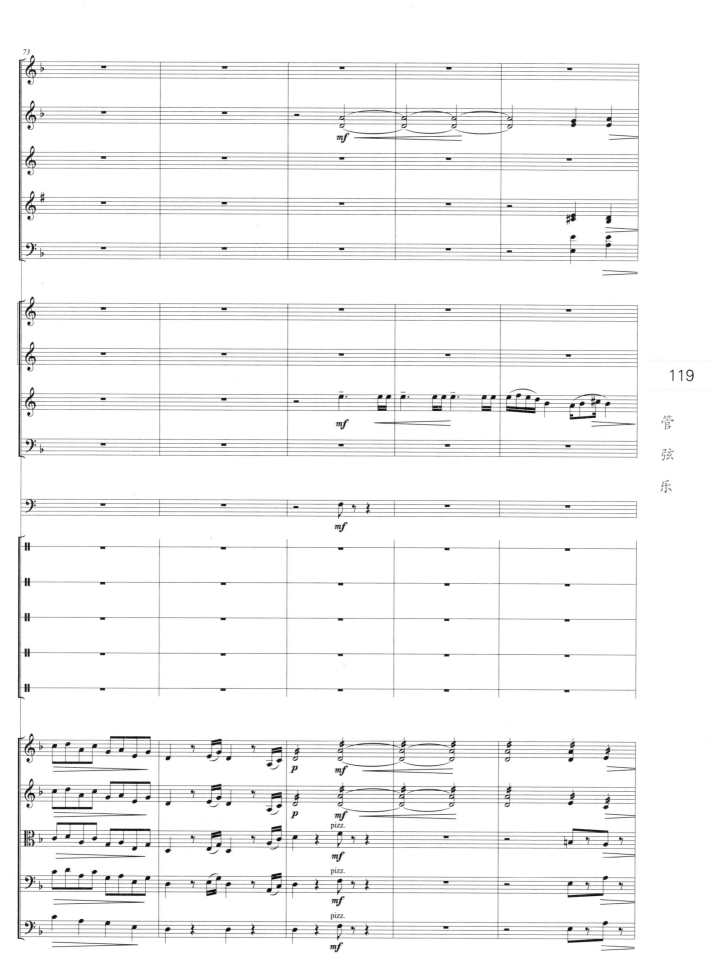

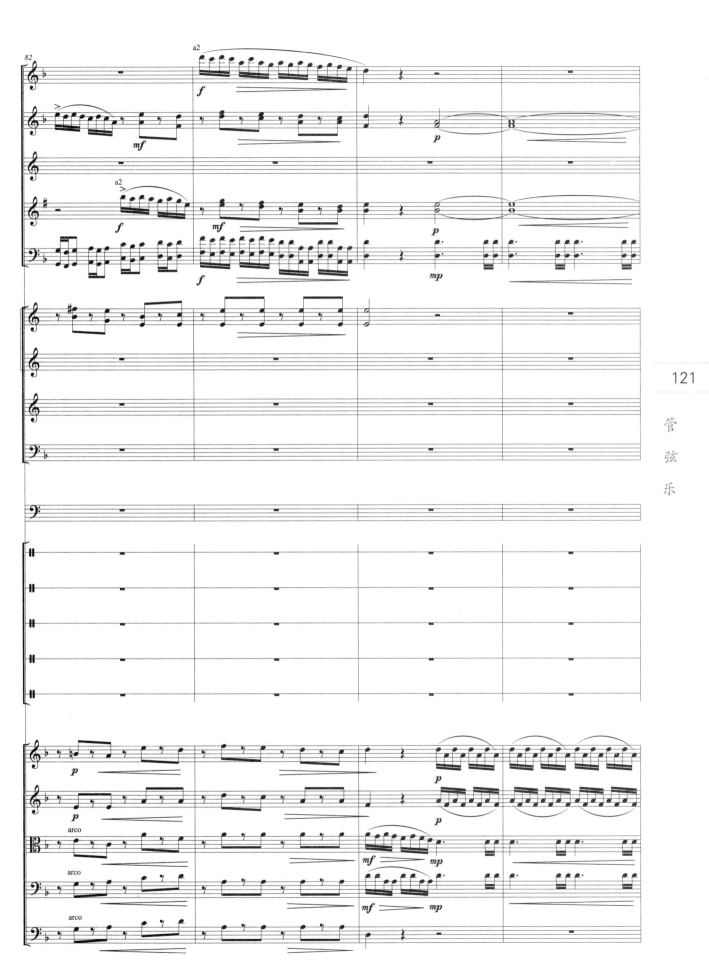

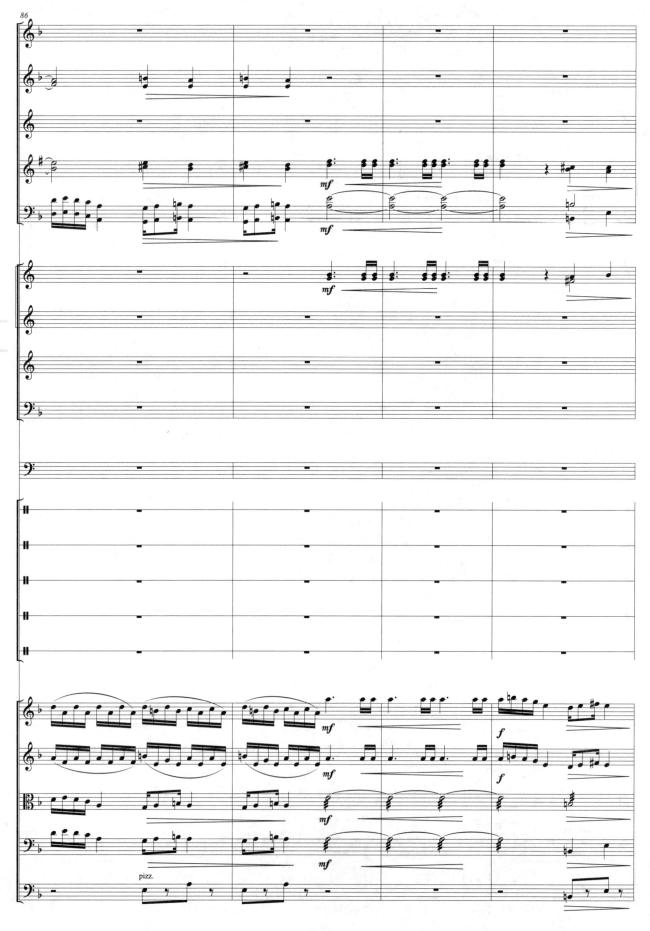

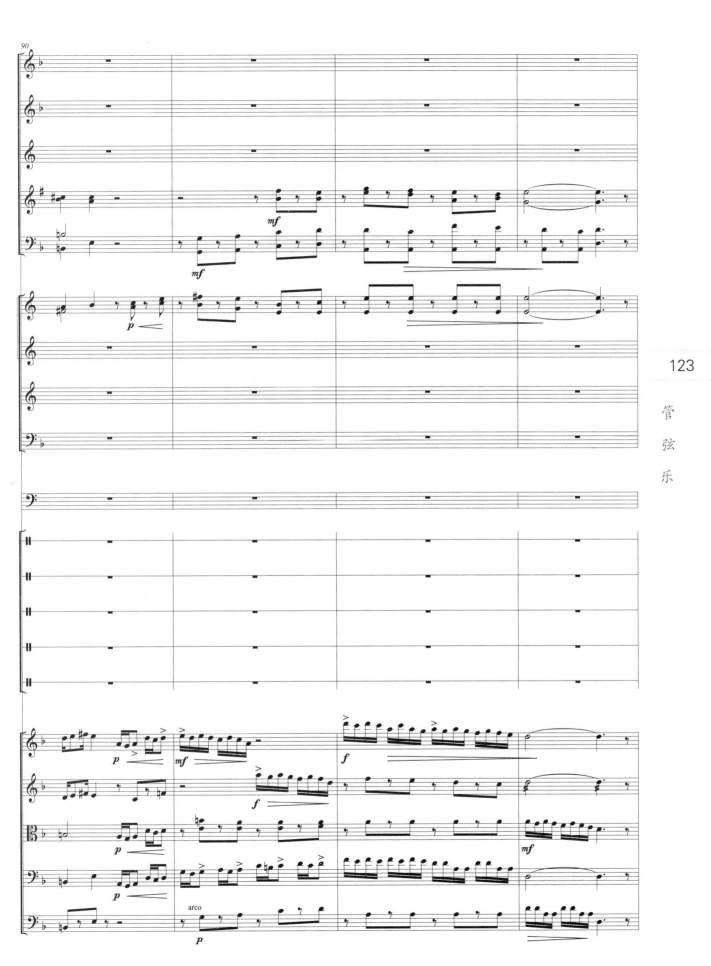

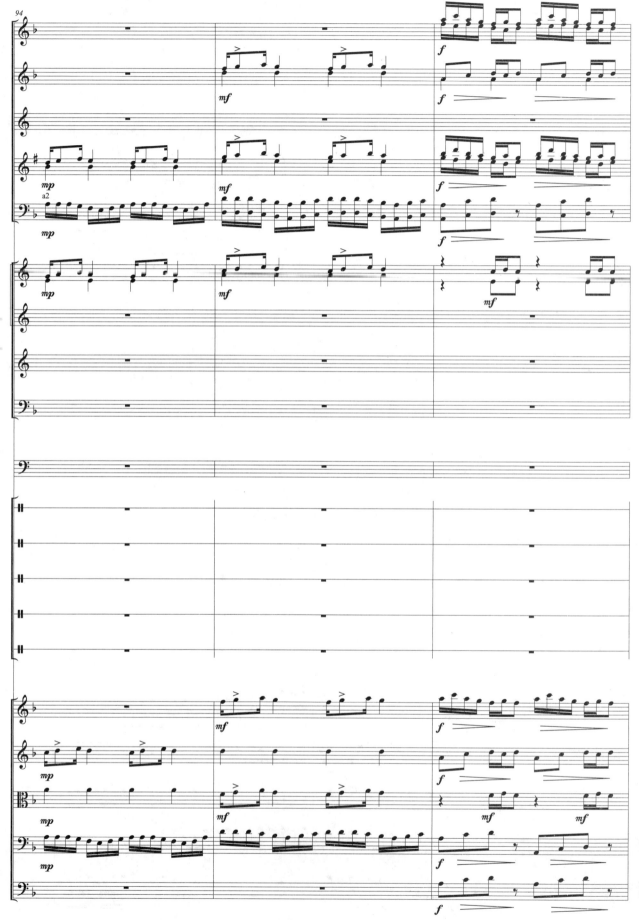

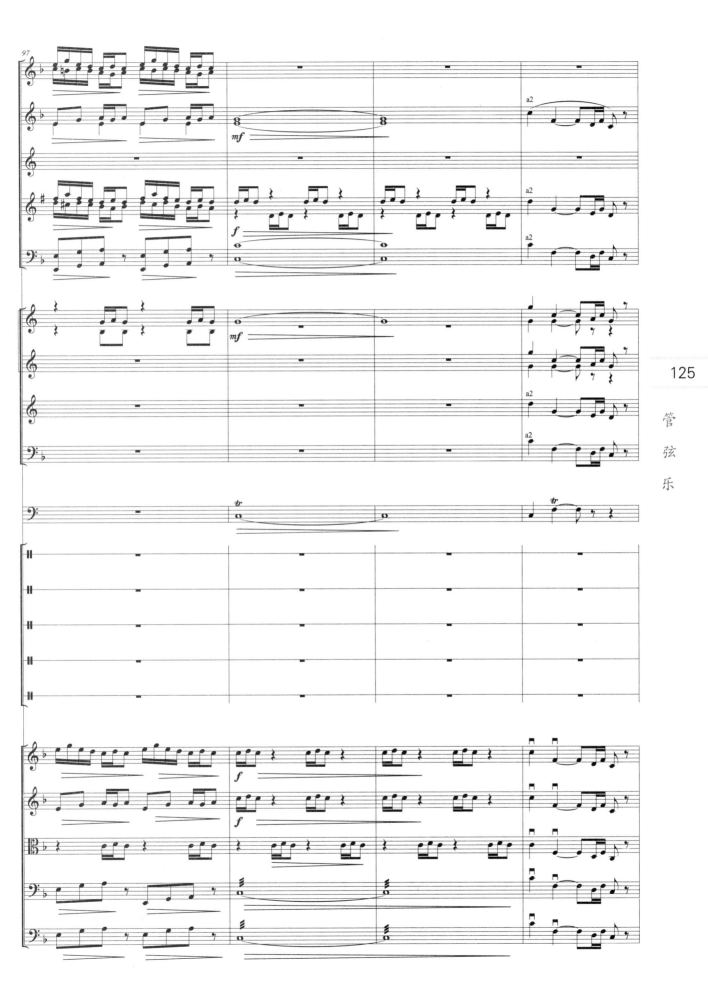

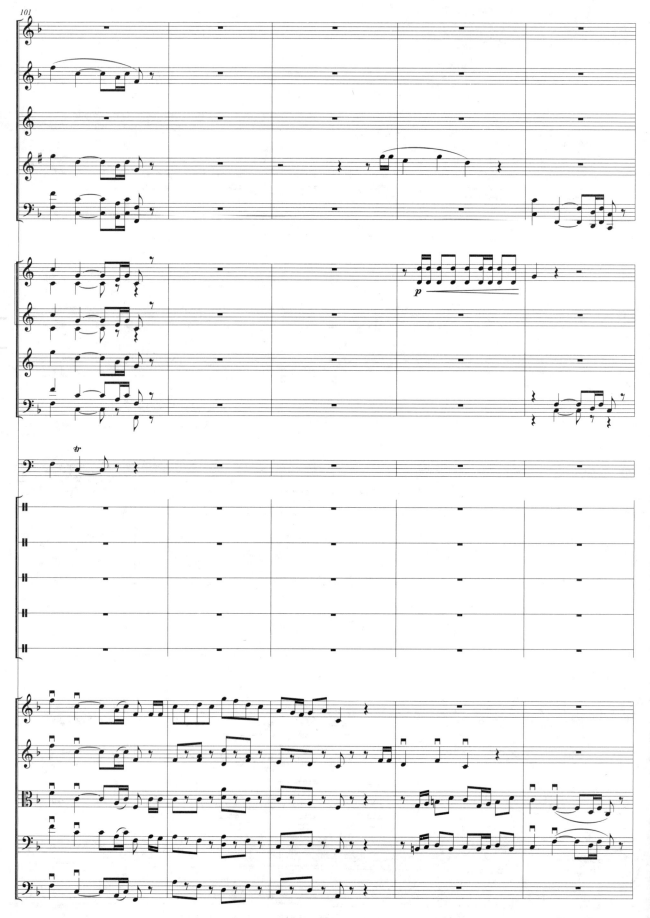

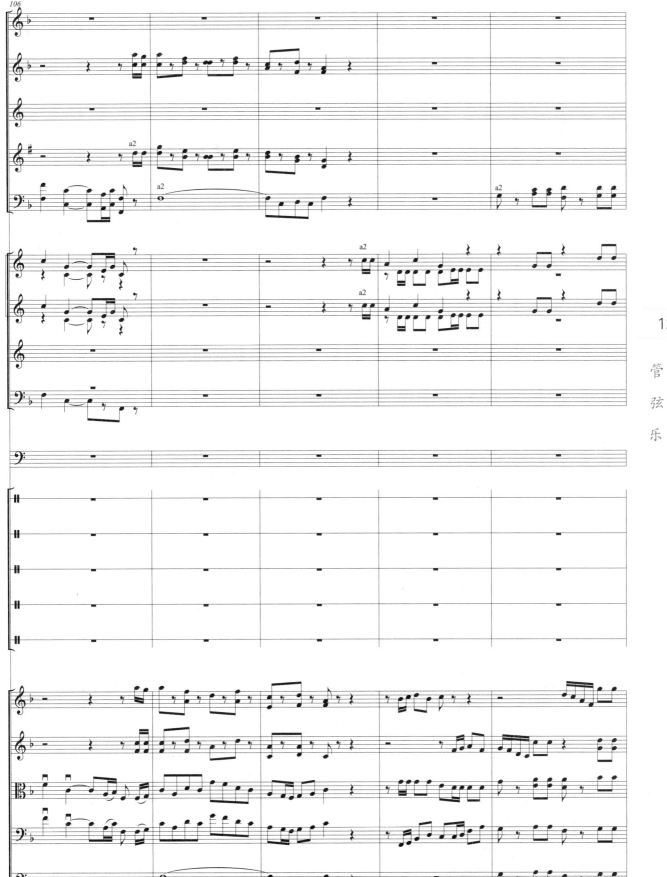

128

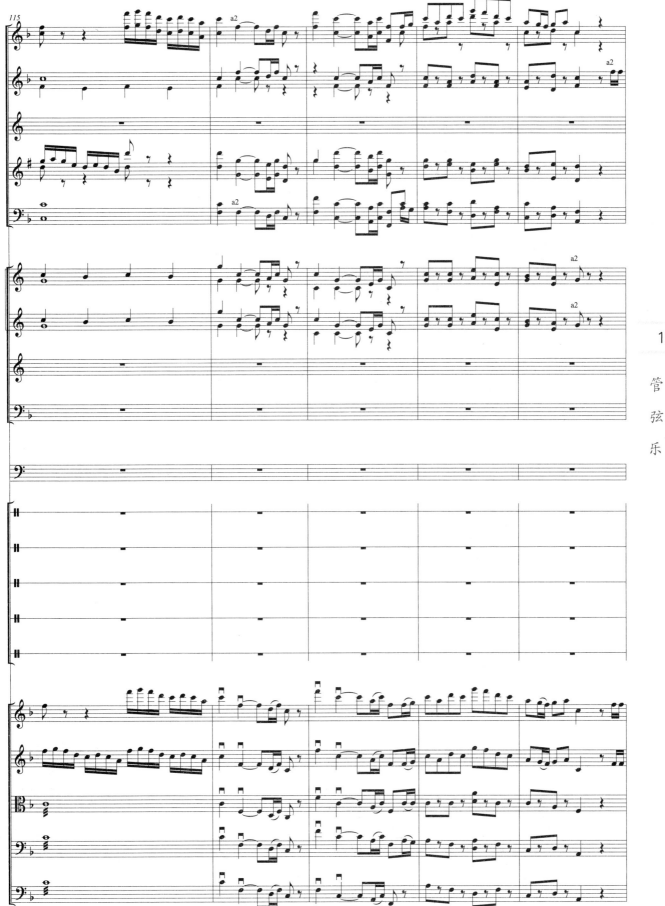

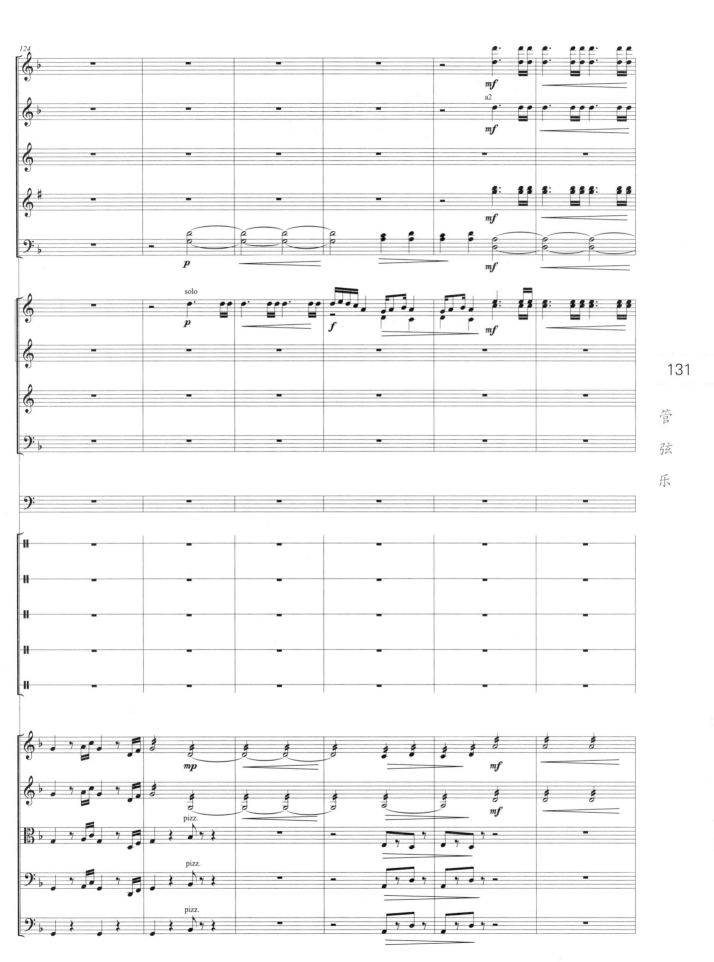

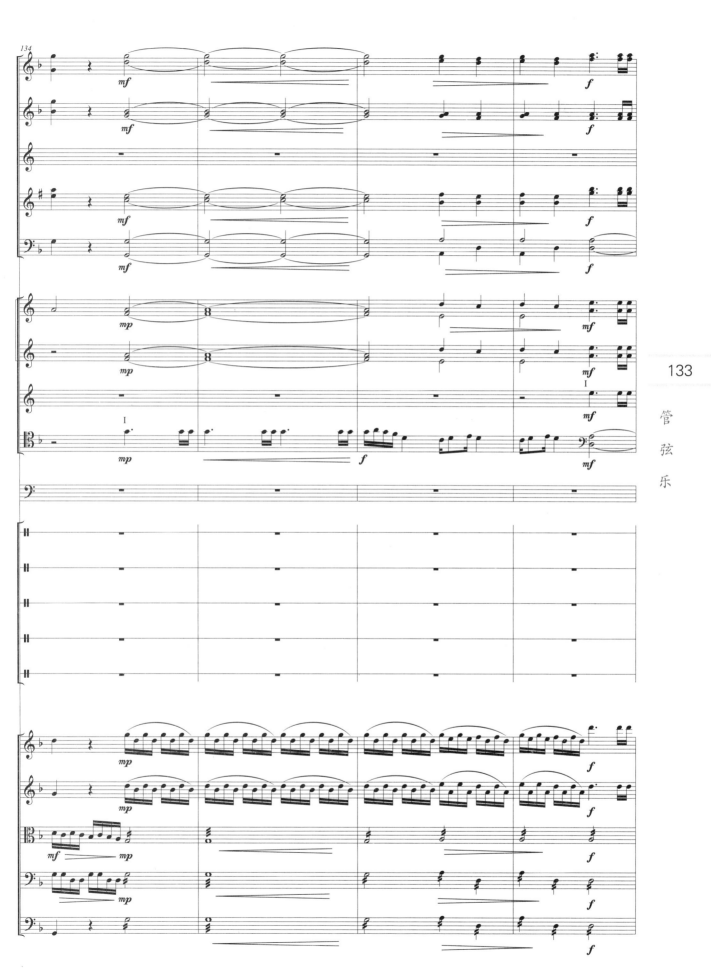

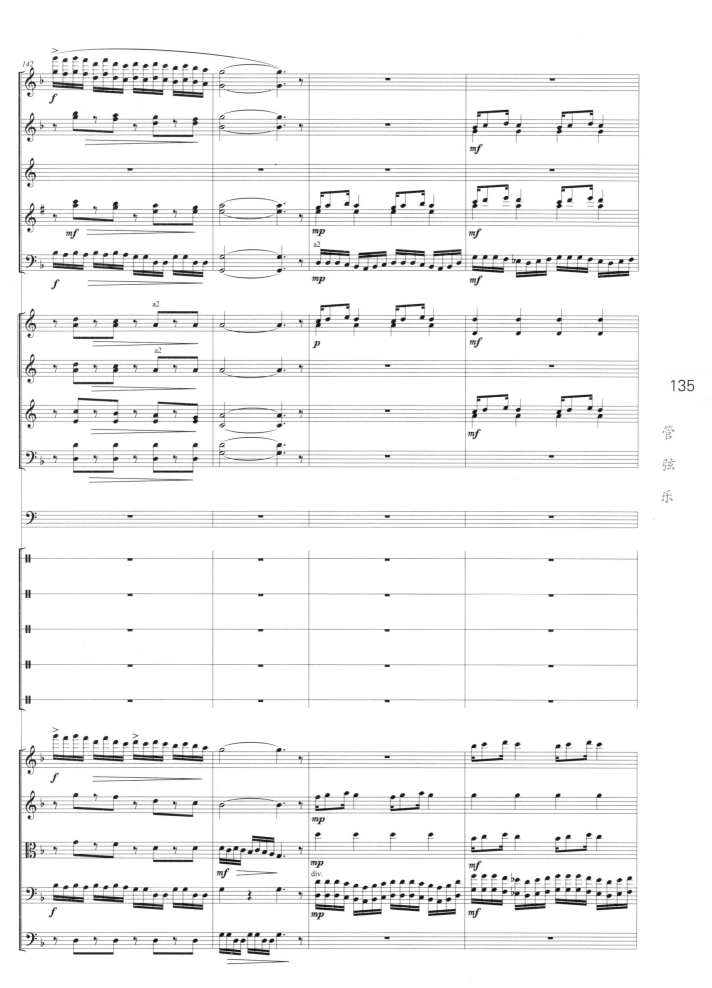

III "翻身大会" 上

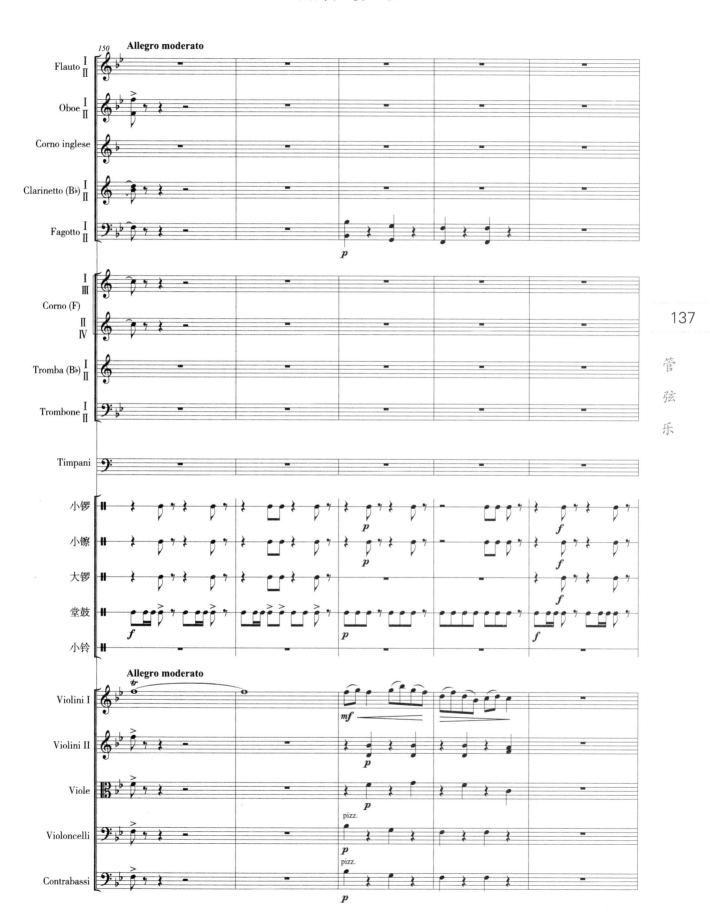

陈田鹤音乐作品全集 器乐卷

138

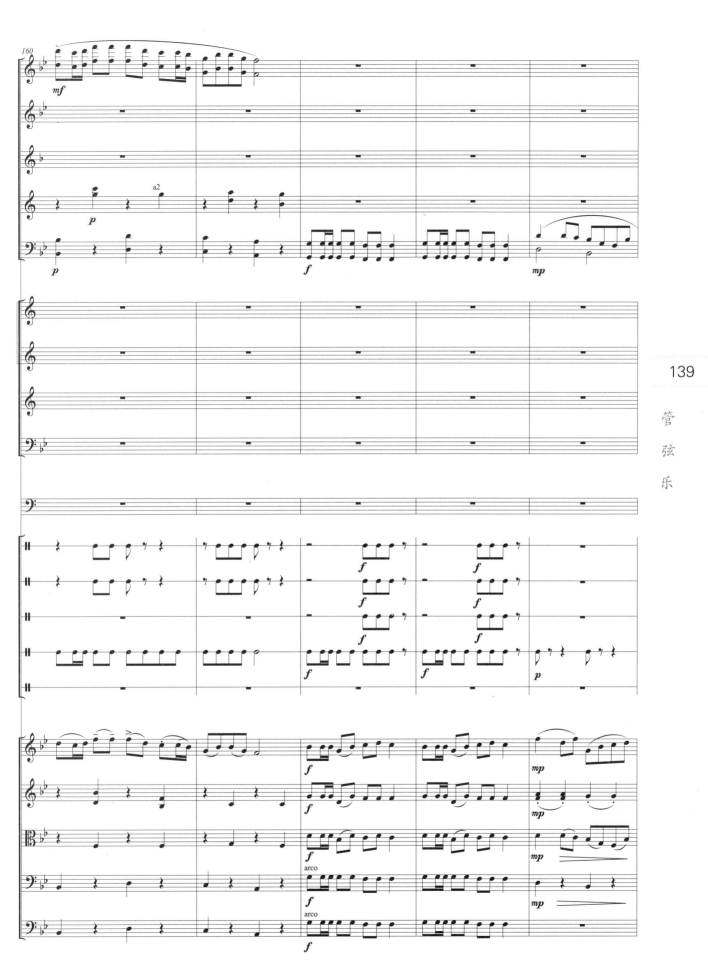

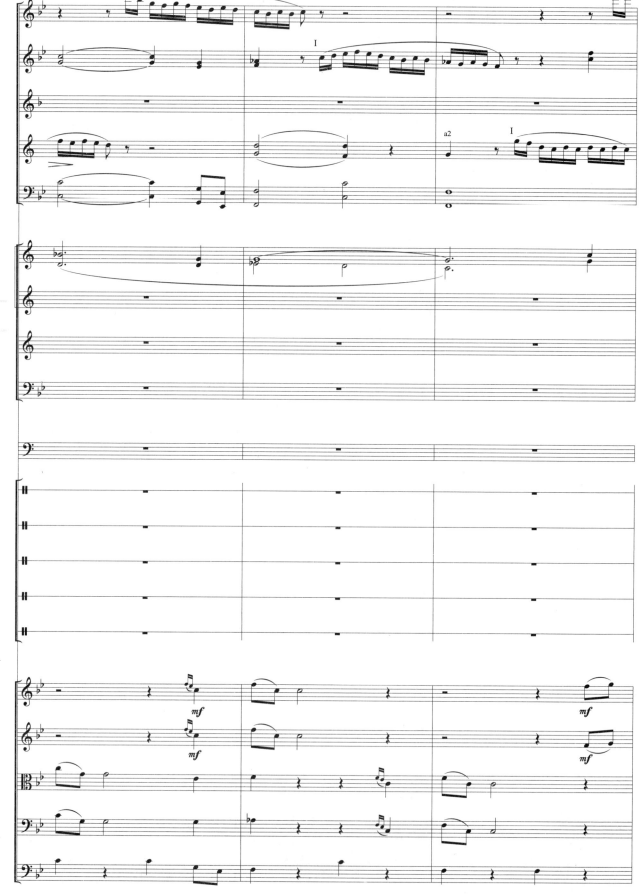

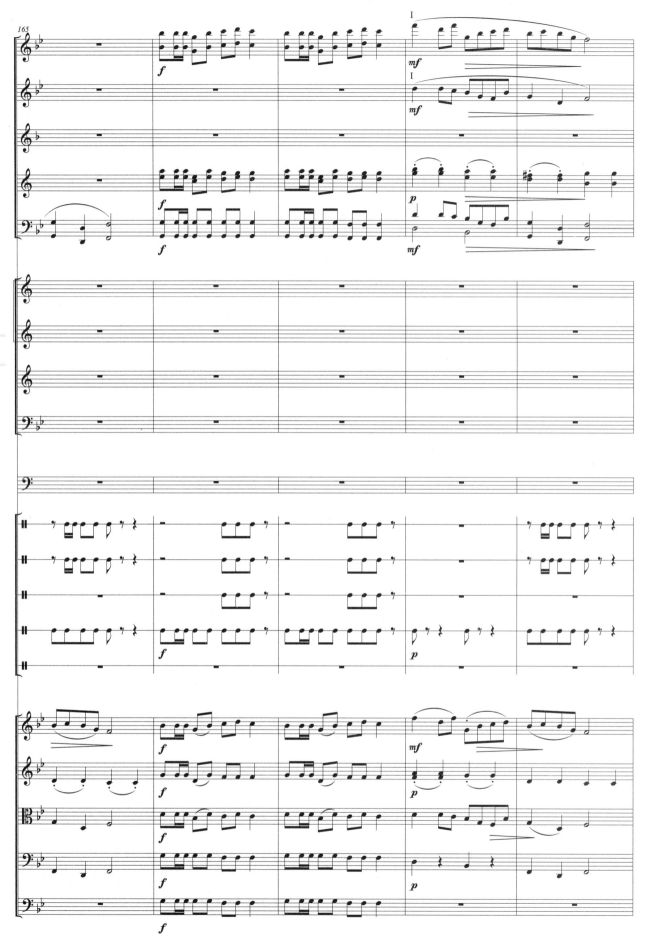

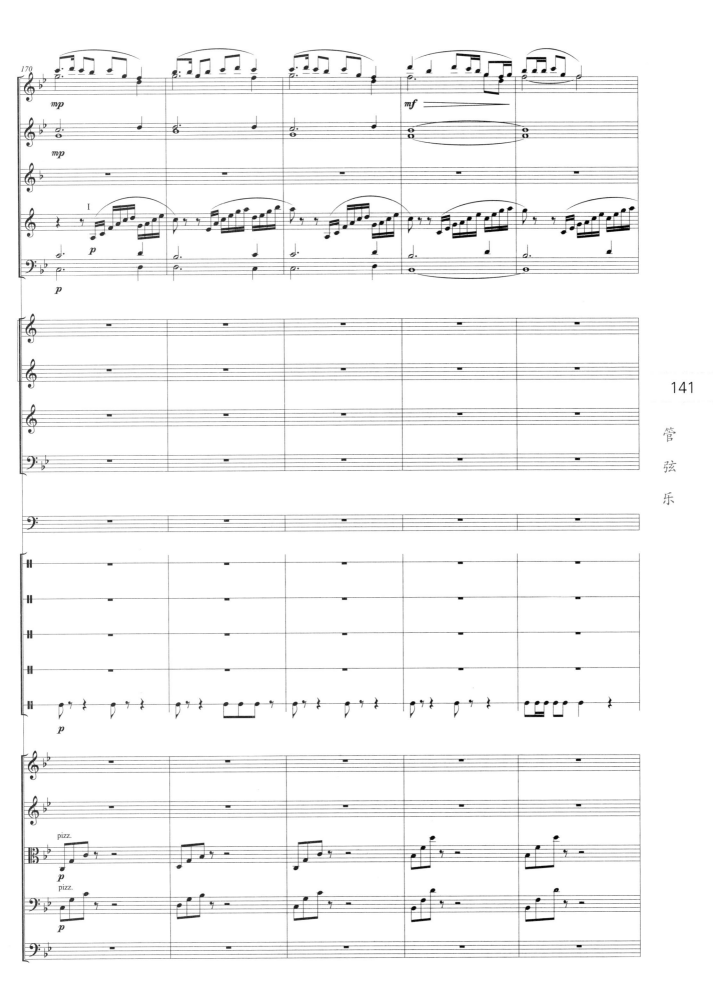

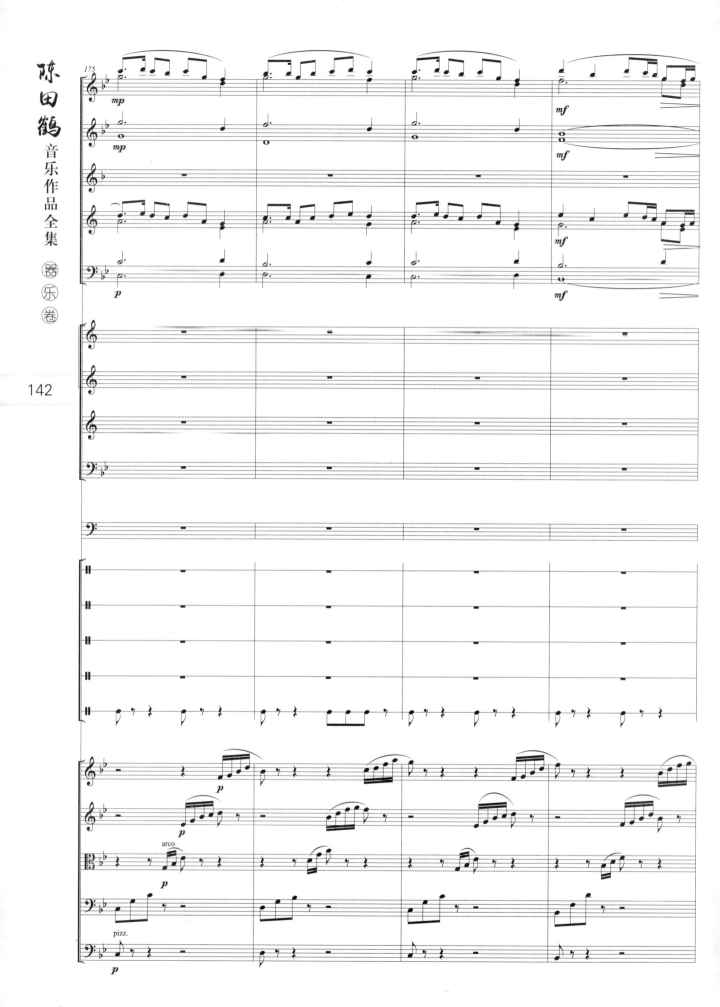

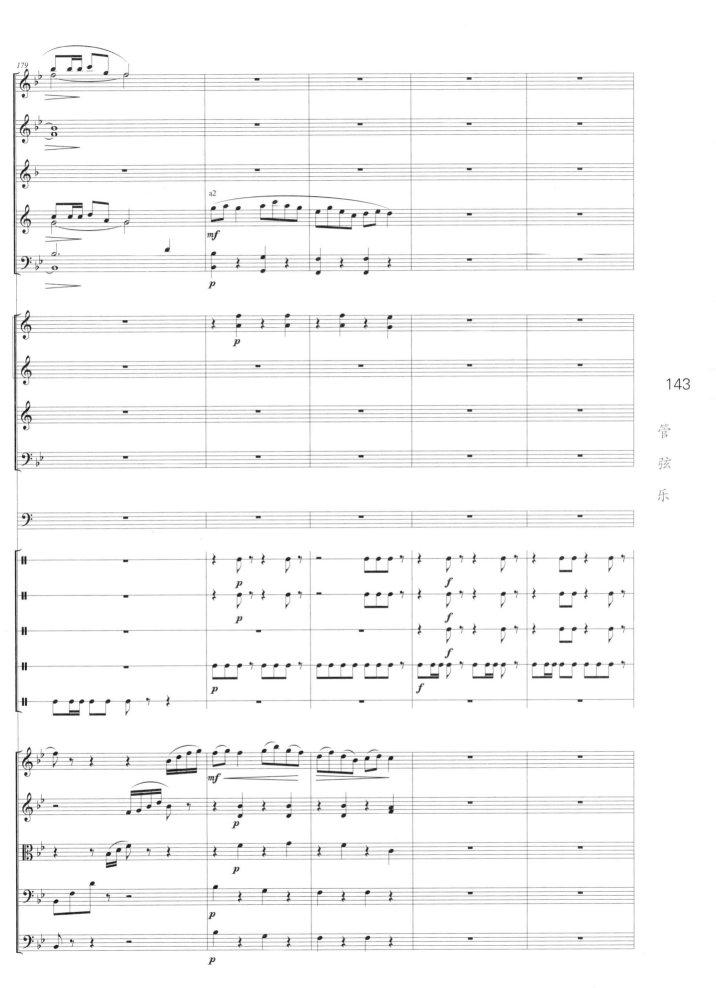

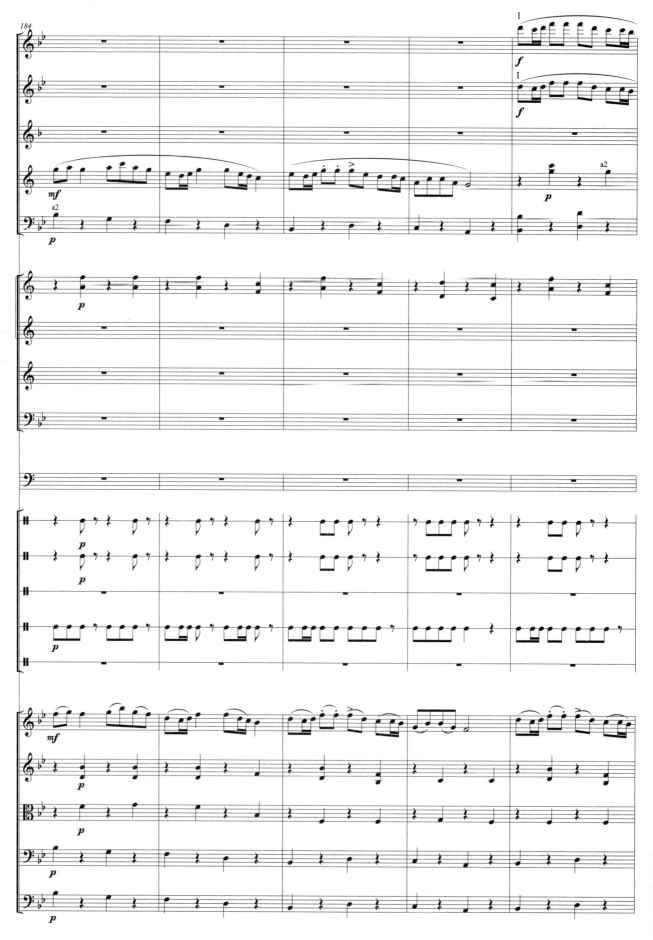

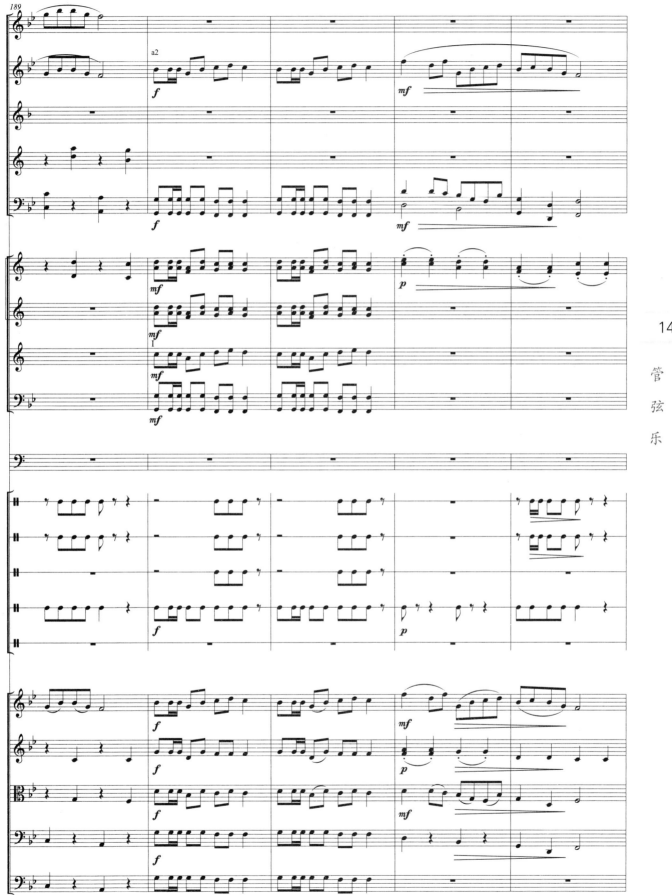

152

1953年

采茶扑蝶

福建民歌
陈田鹤编曲

管弦乐

157
管弦乐

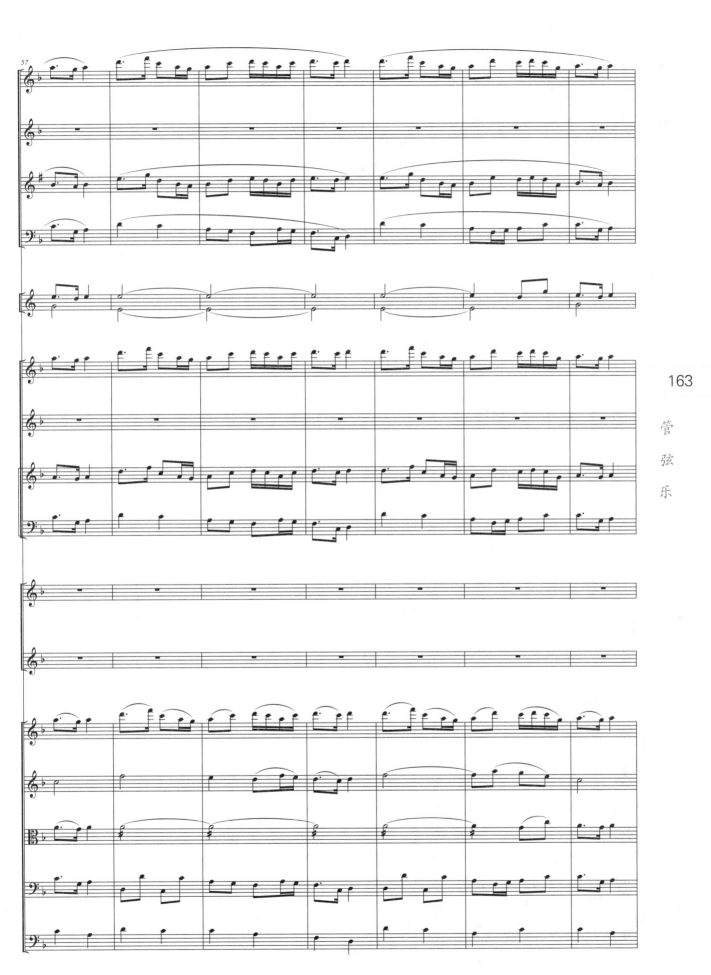

管弦乐

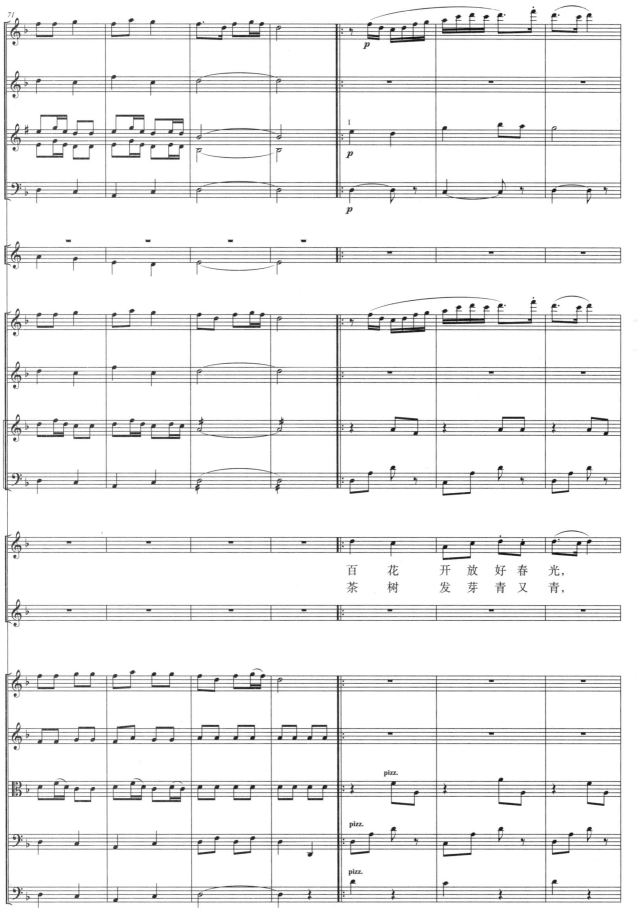
管弦乐

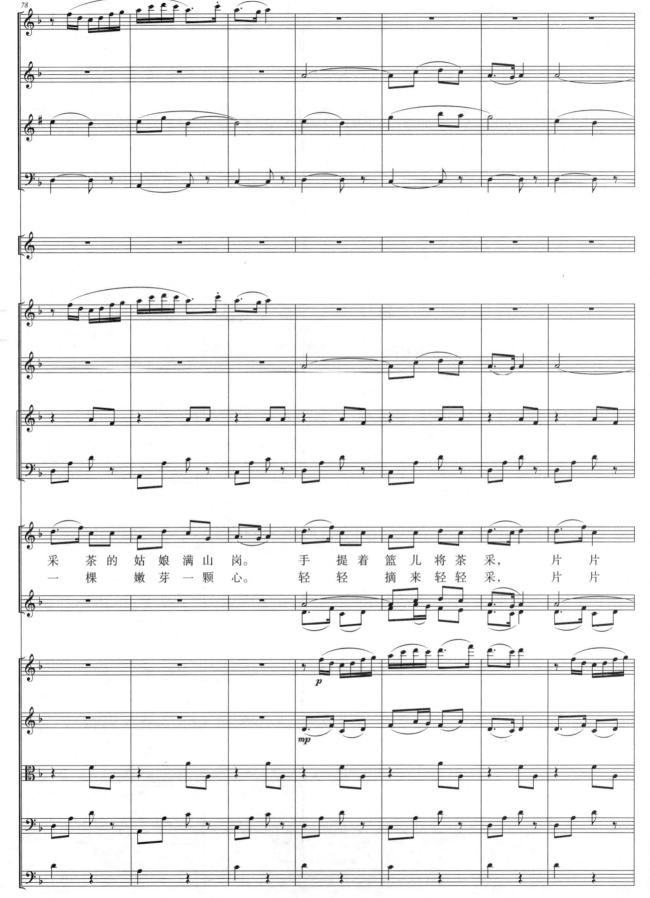

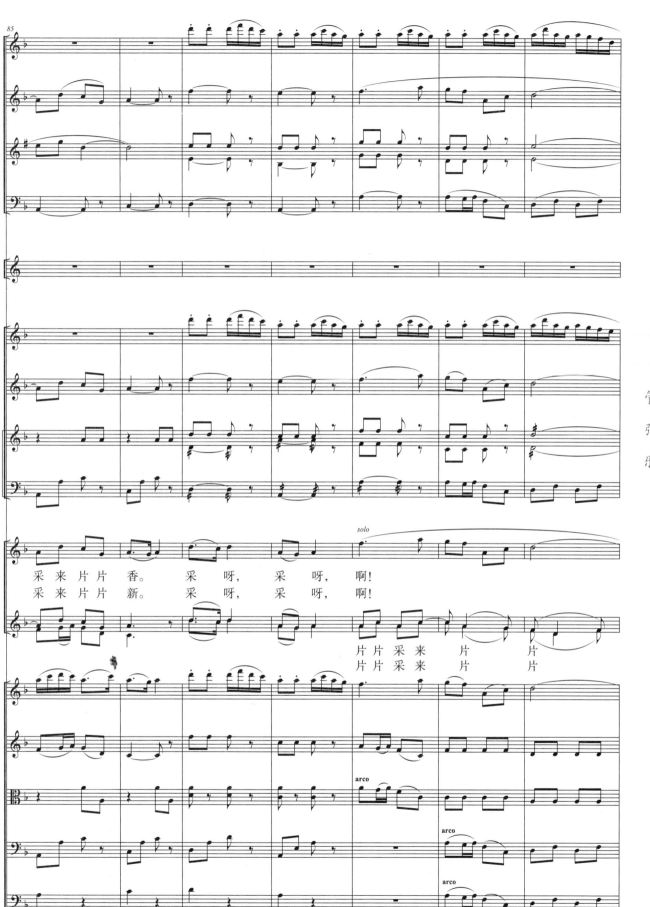

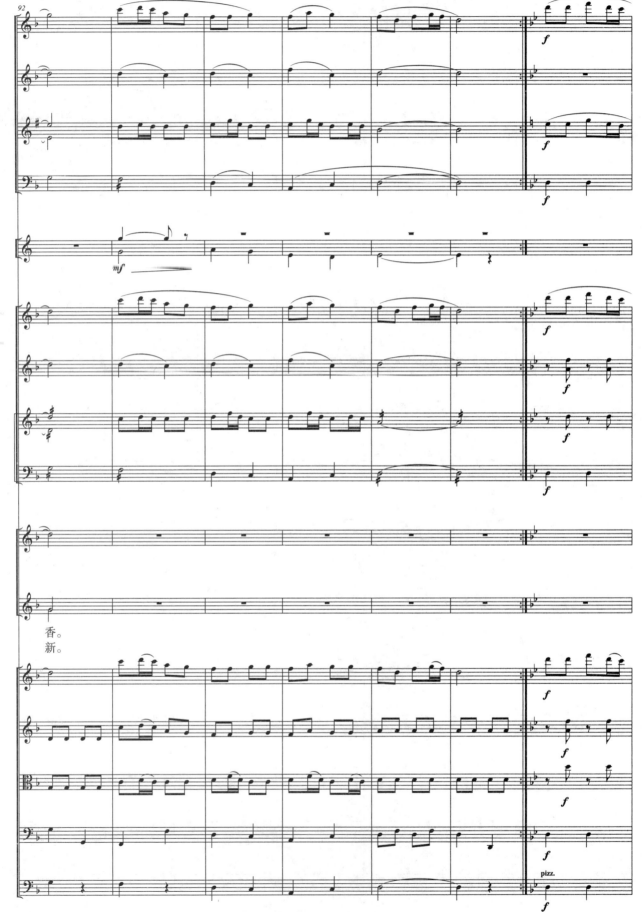

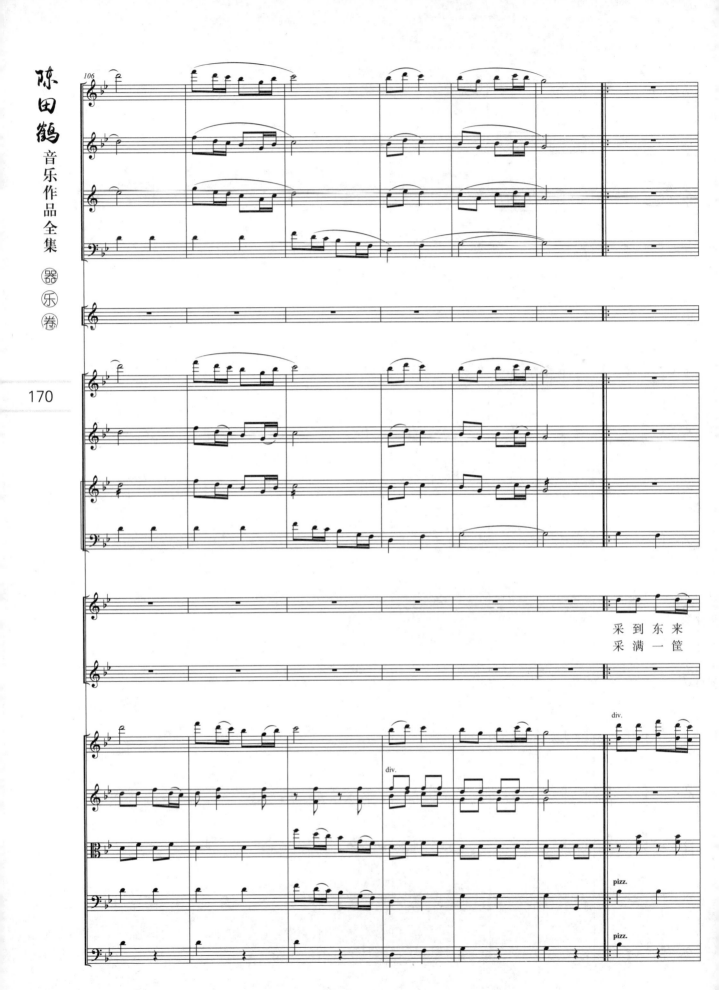

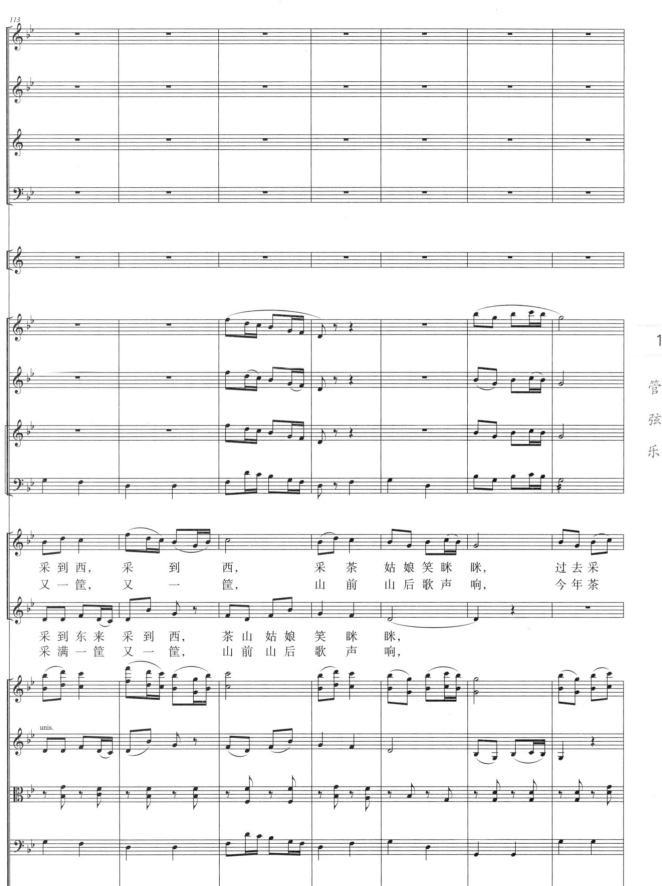

171

管弦乐

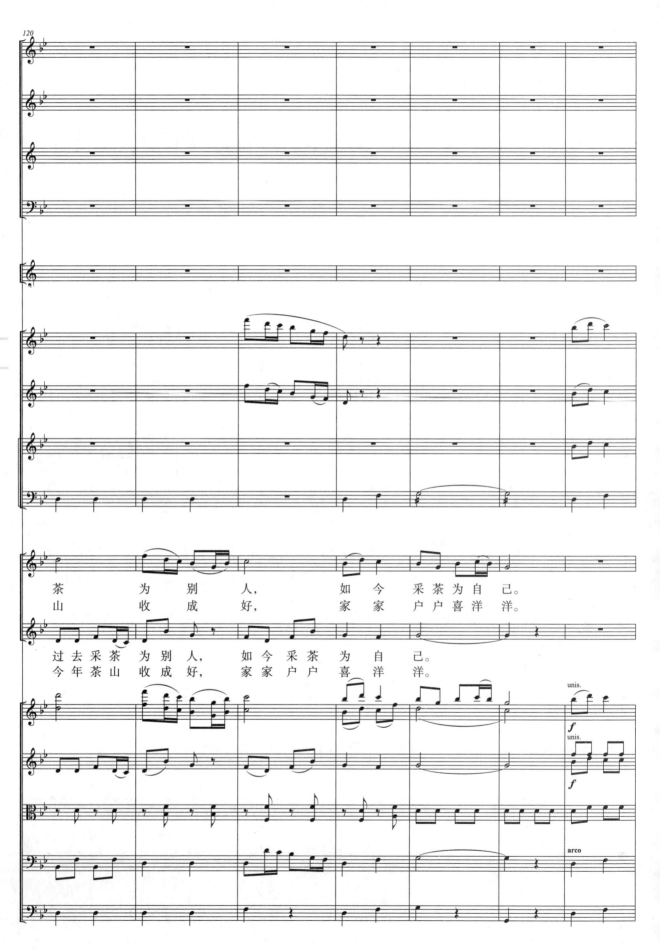

174

179
管弦乐

182

三大纪律 八项注意

军旅歌曲
陈田鹤编配

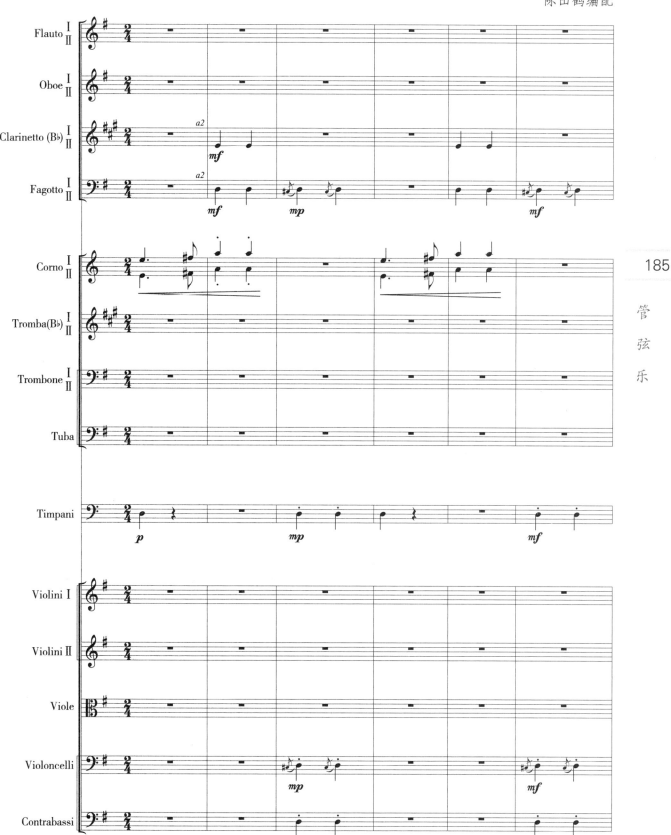

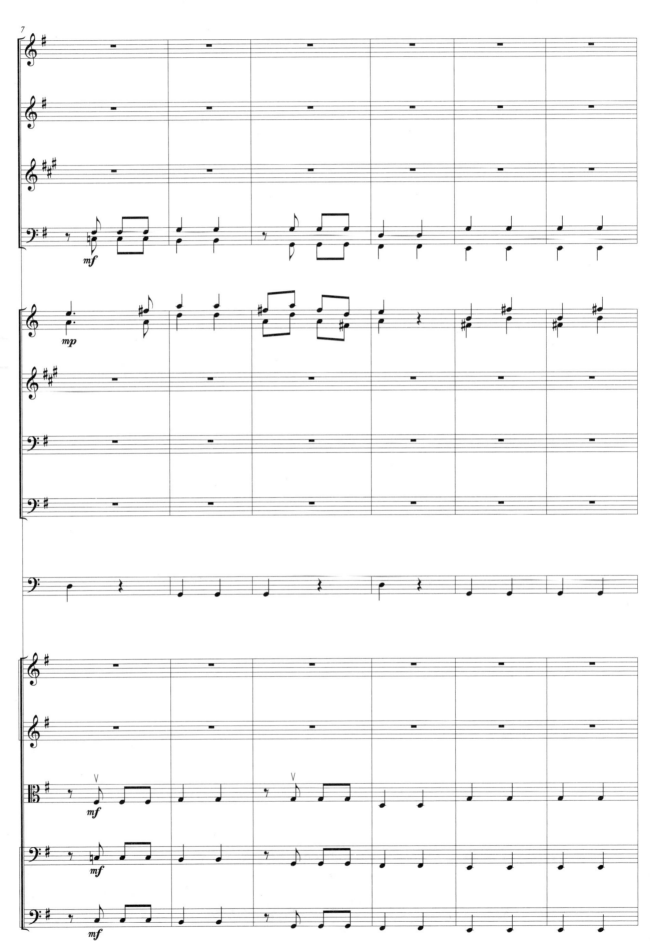

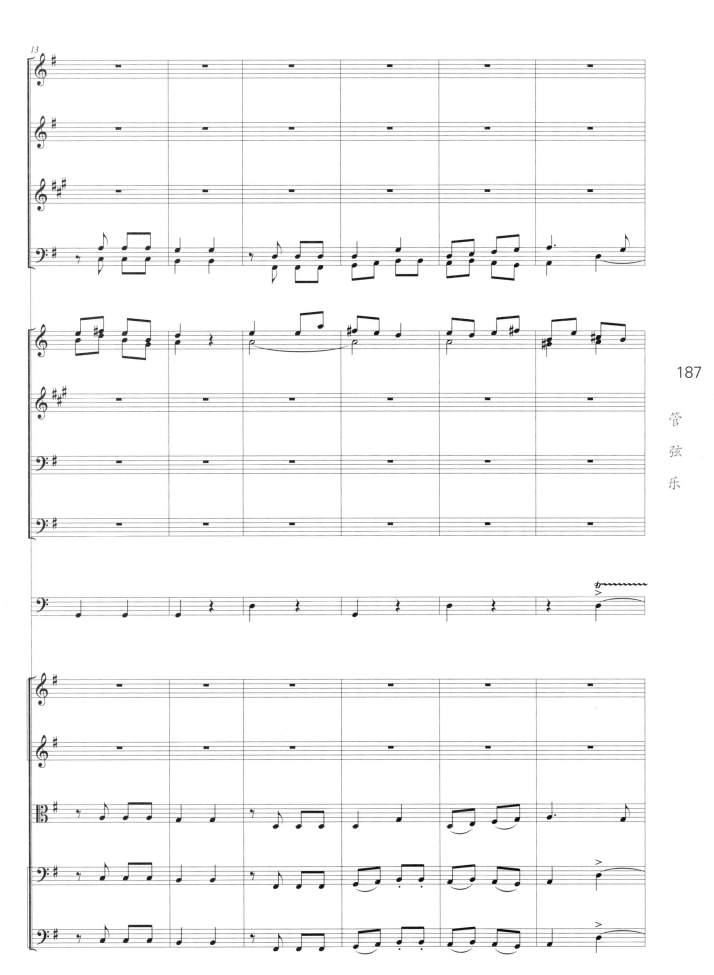

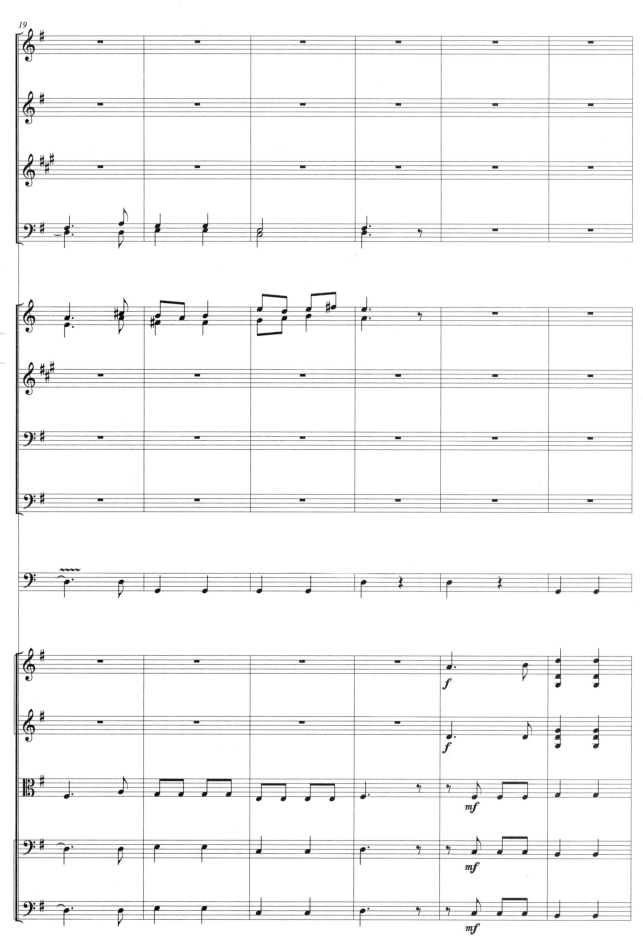

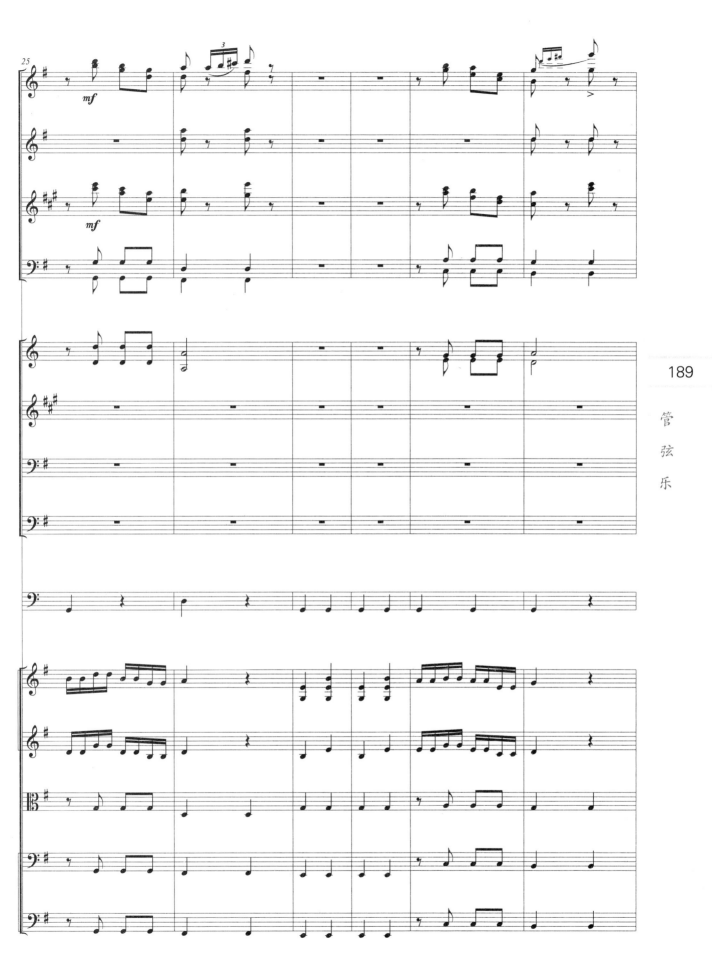

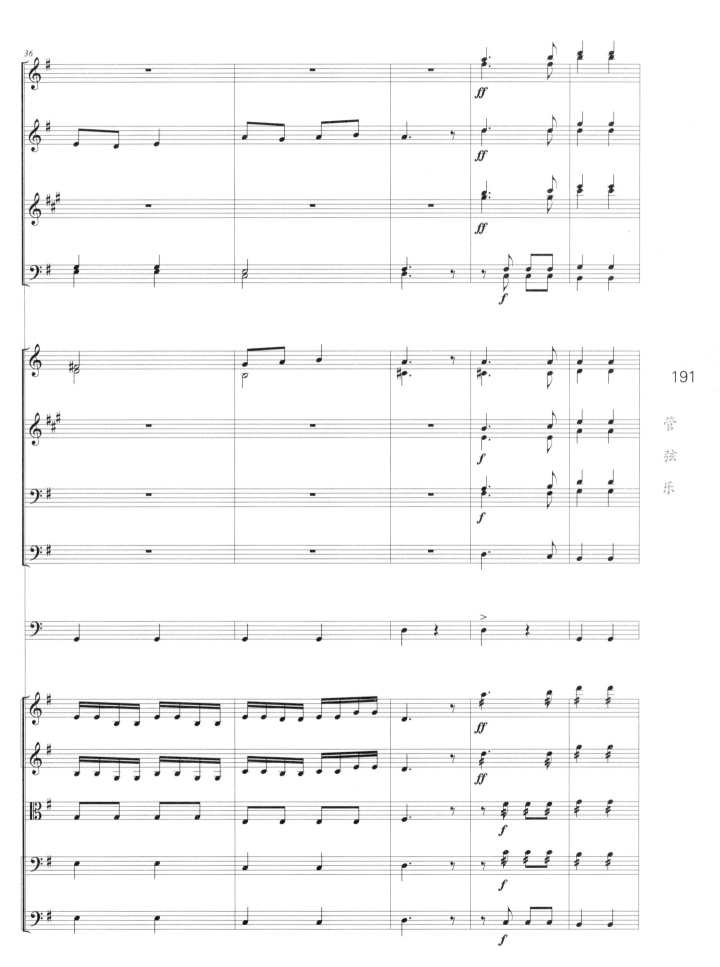

192

管弦乐

1954年

《换天录》序曲

陈田鹤 曲

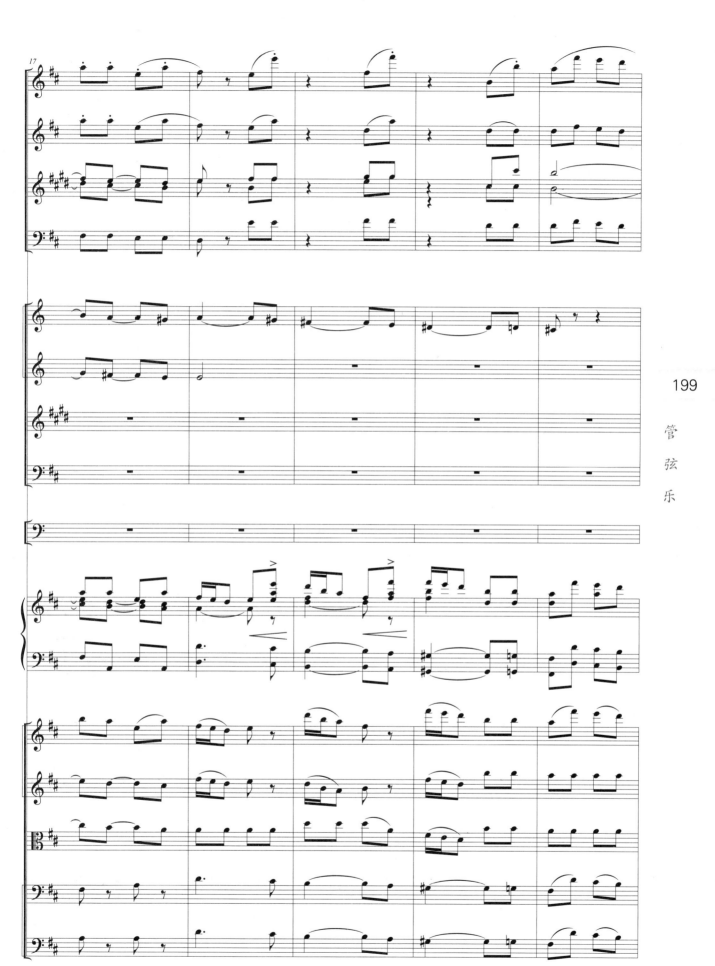

199 管弦乐

205
管弦乐

1955年 少年儿童文学广播杂志开始曲

陈田鹤曲

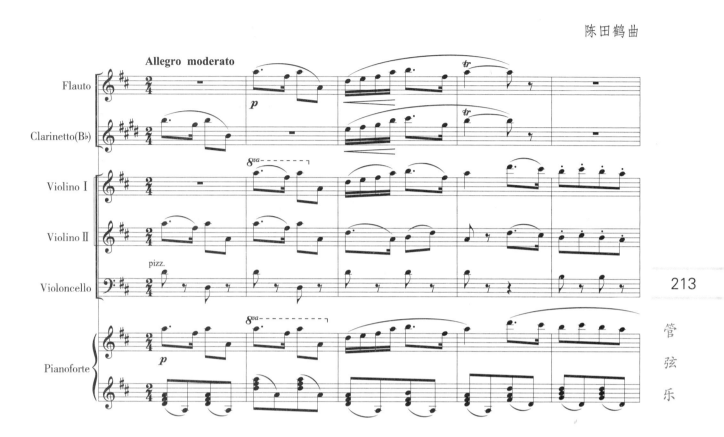

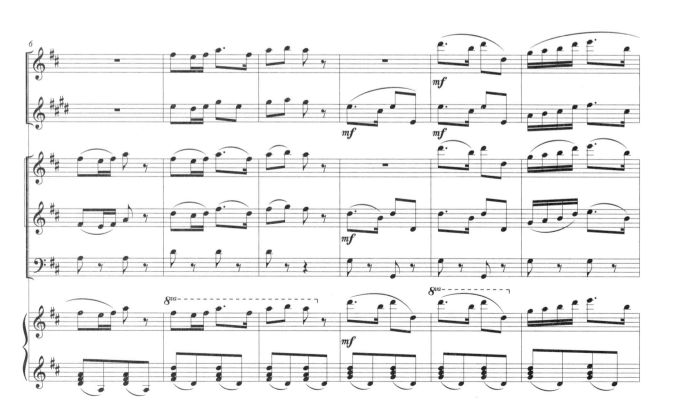

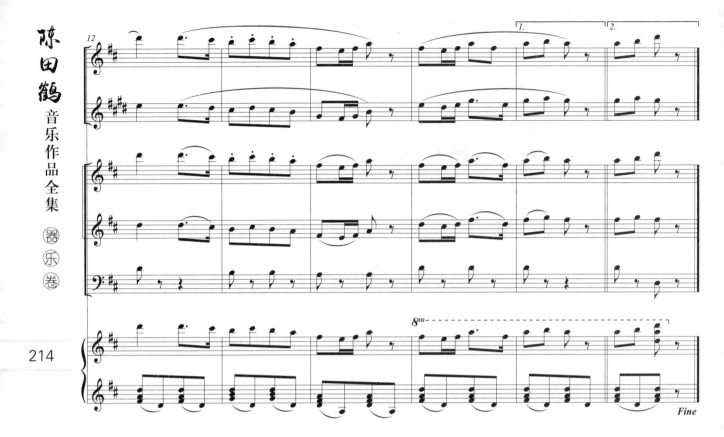
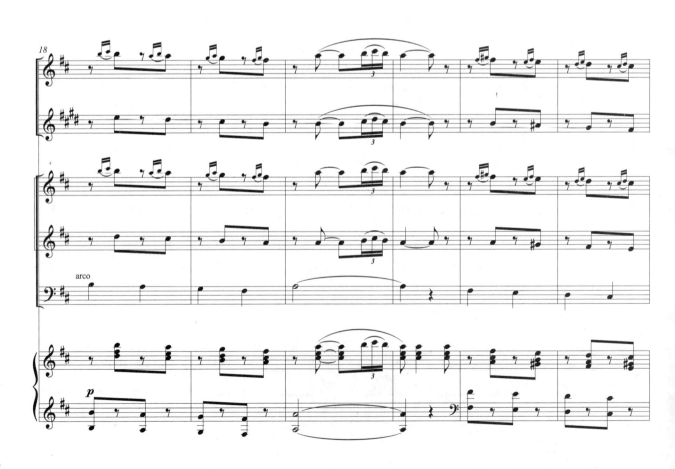

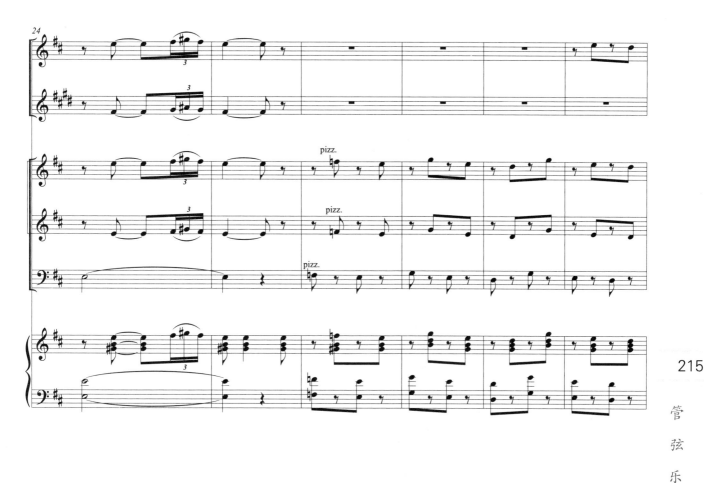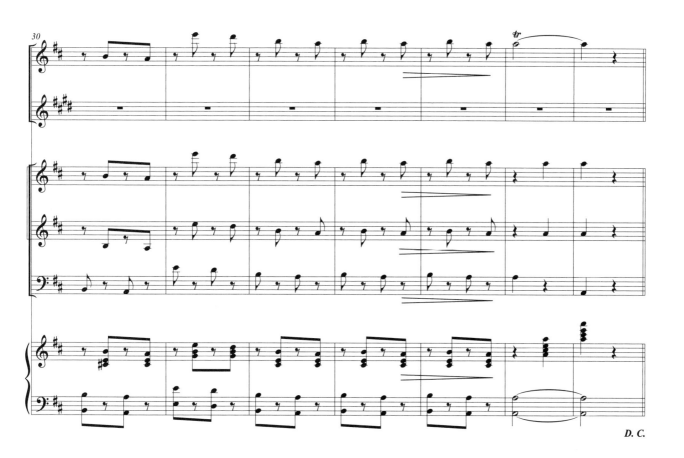

民族管弦乐

1953年

花 鼓 灯

陈田鹤编配

民族管弦乐

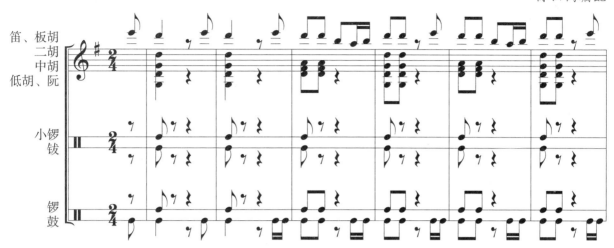
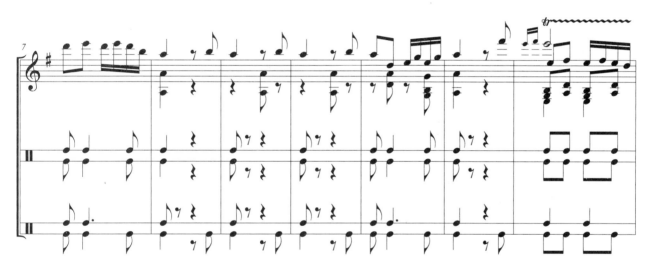
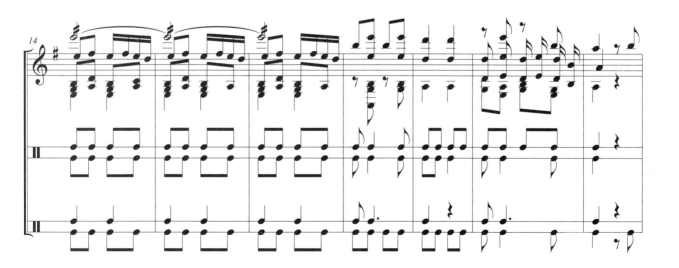

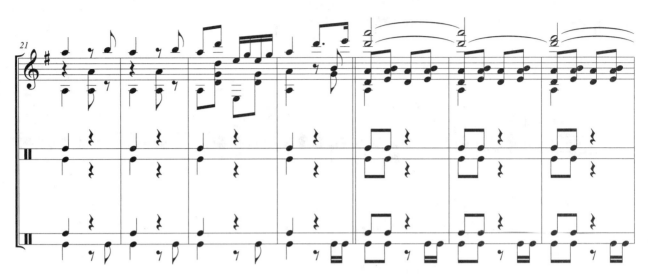
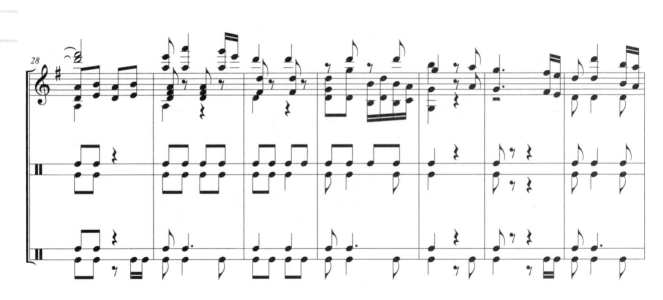
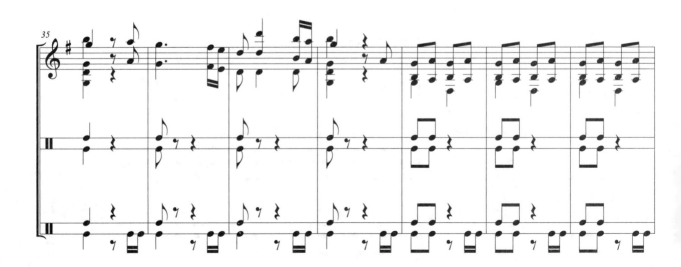

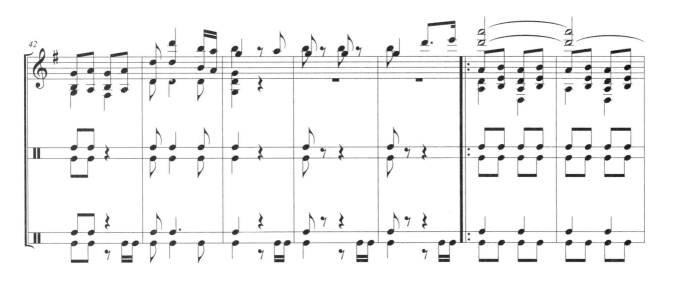
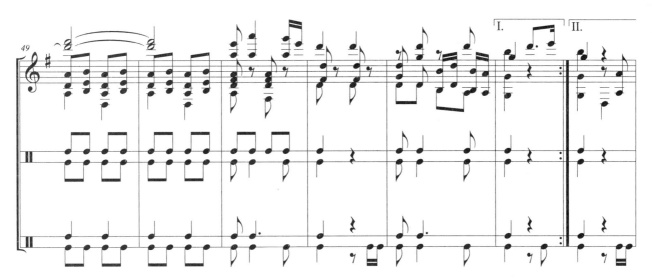

221

民族管弦乐

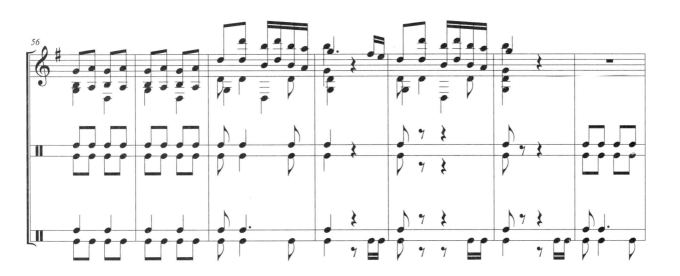

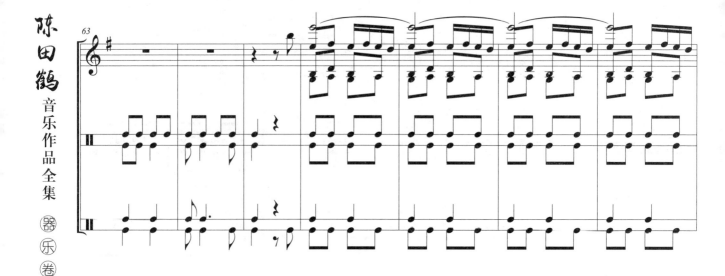
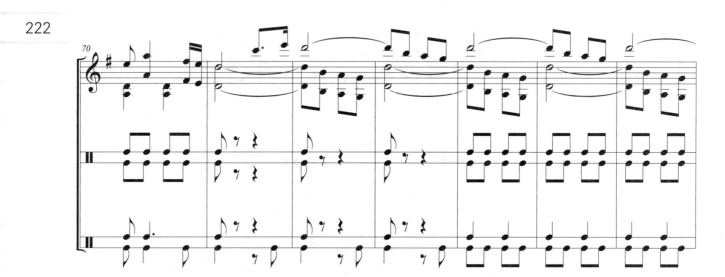
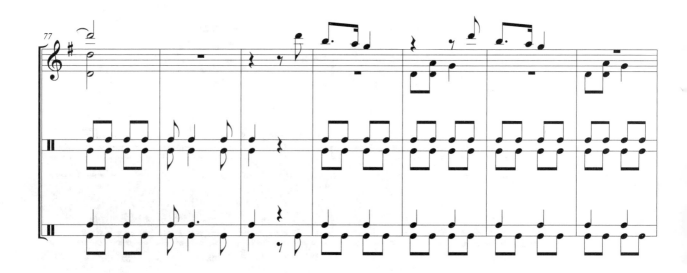

民族管弦乐

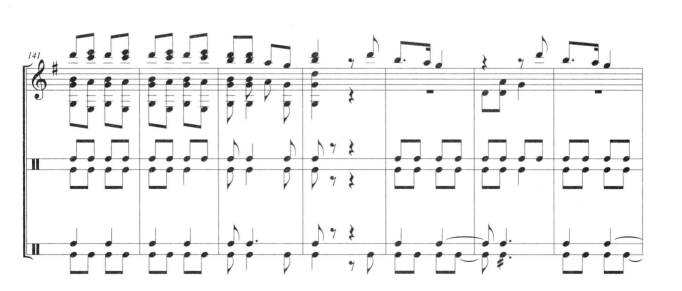

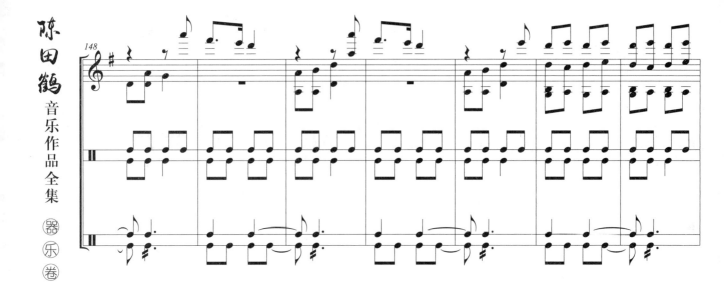
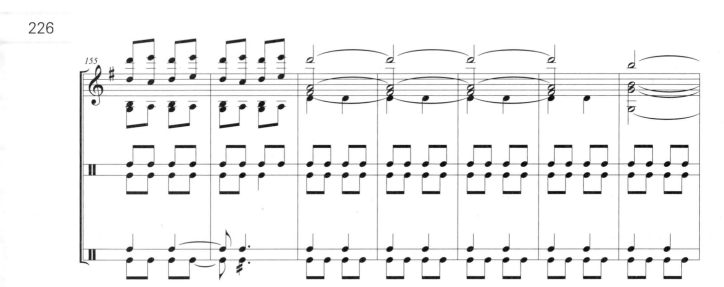
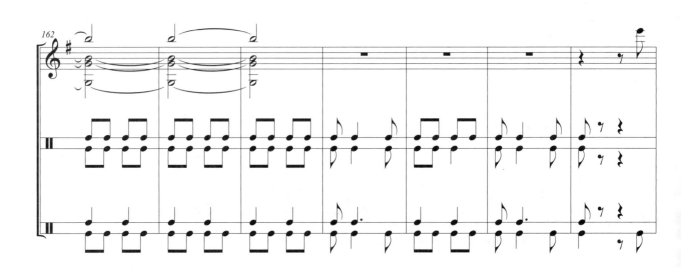

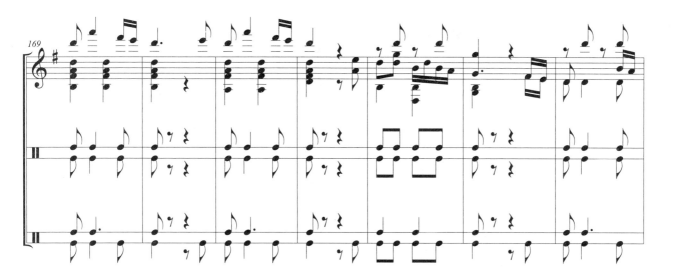
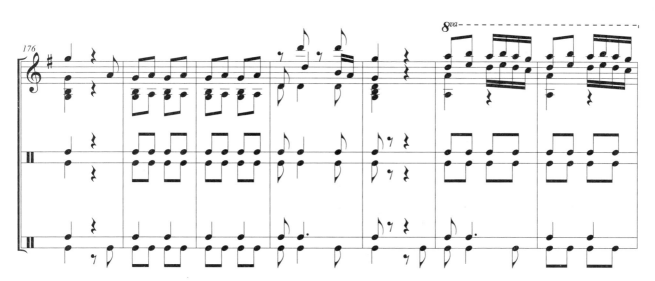

227

民族管弦乐

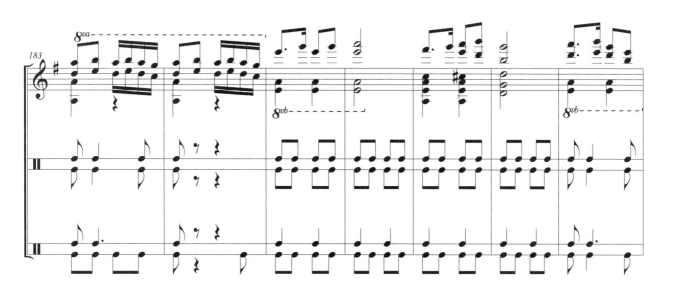

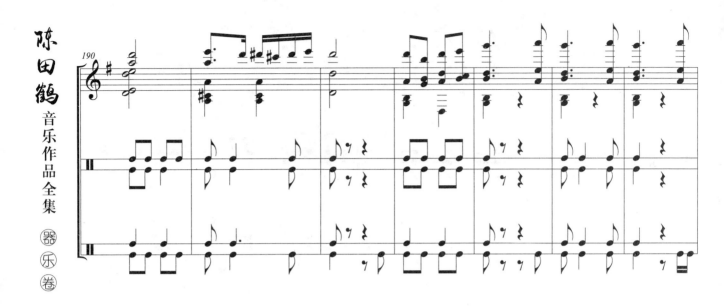
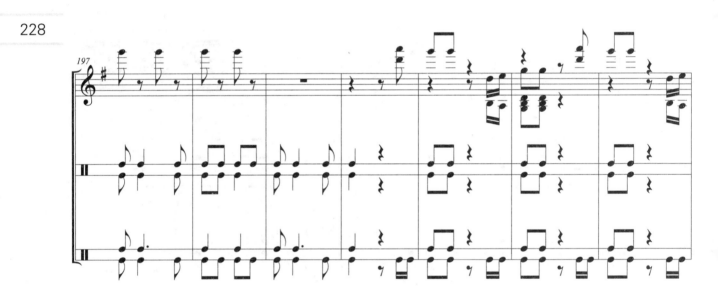
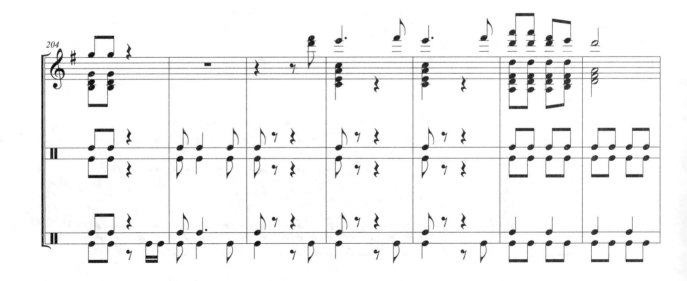

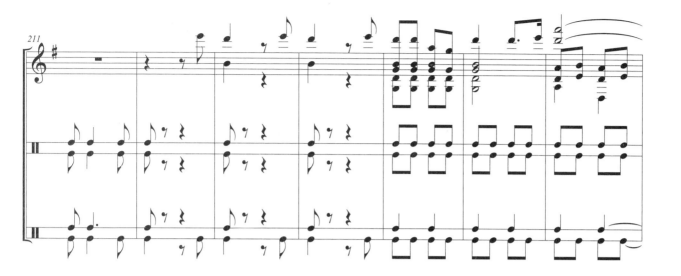
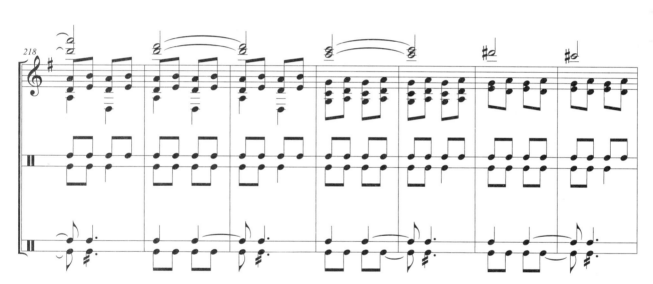

民族管弦乐

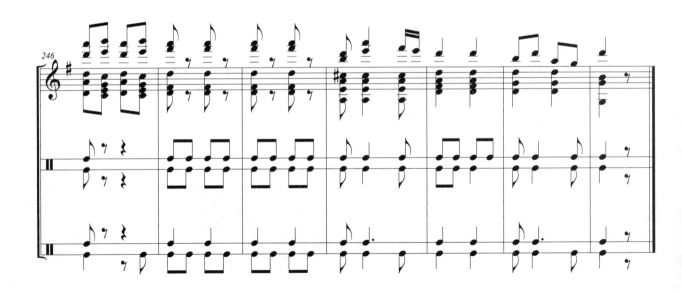

荷花舞曲

乔谷、刘炽曲
陈田鹤配器

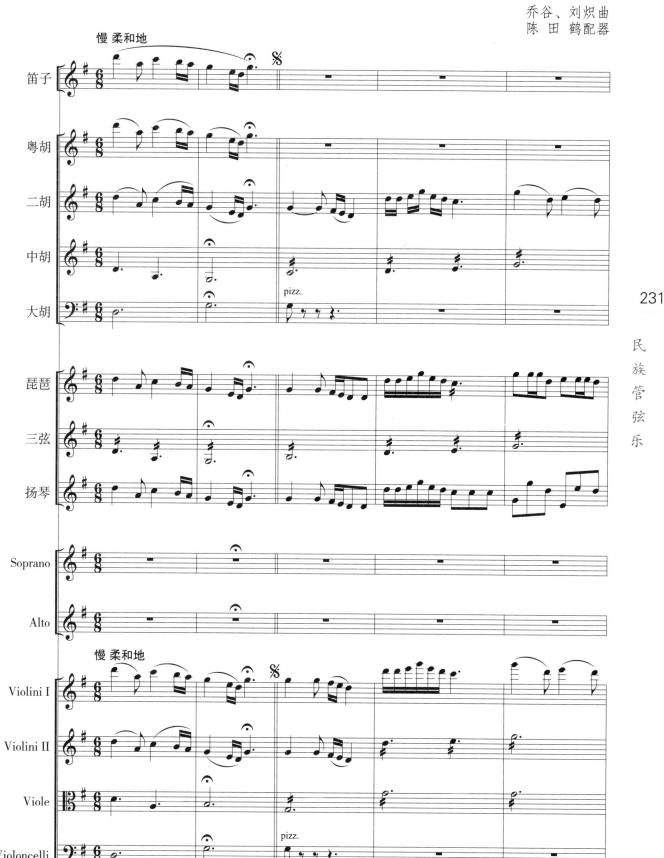

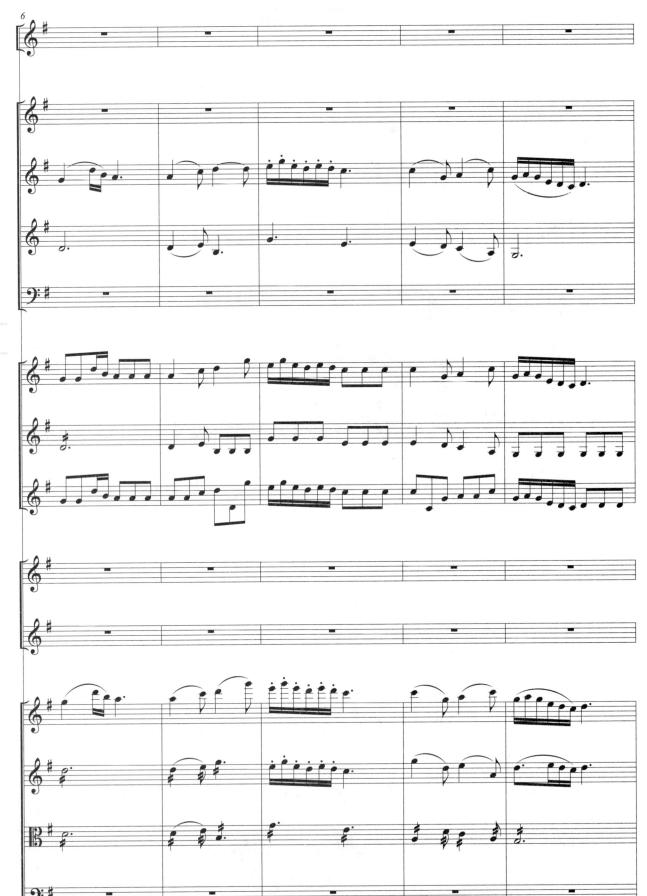

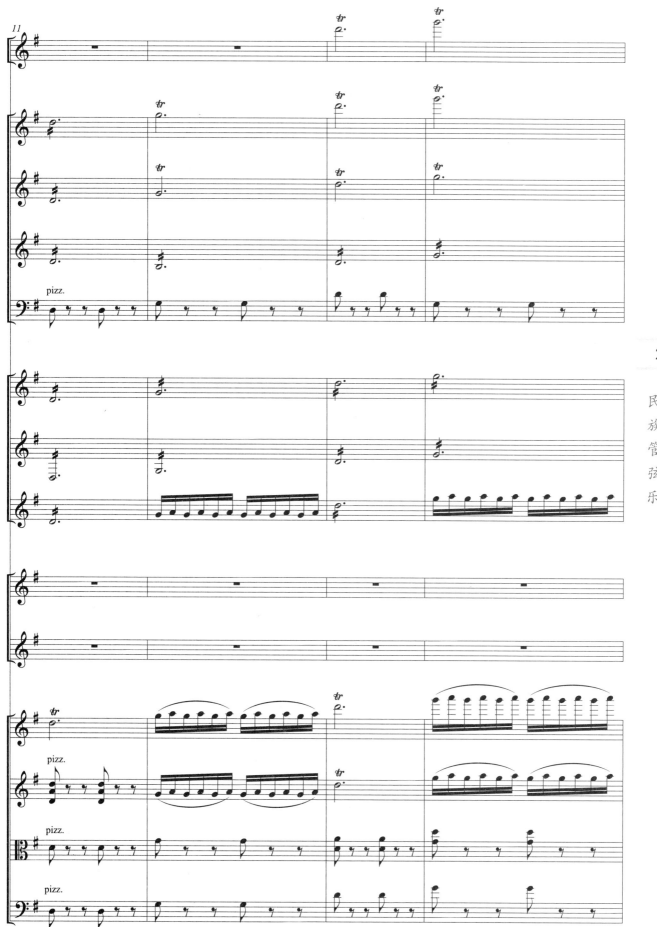

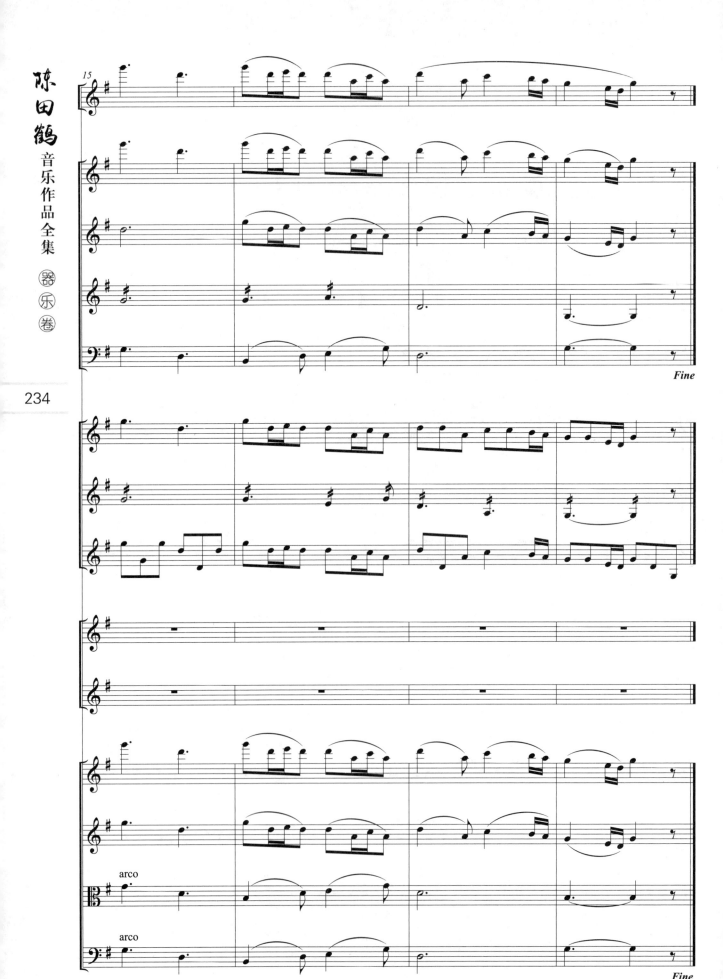

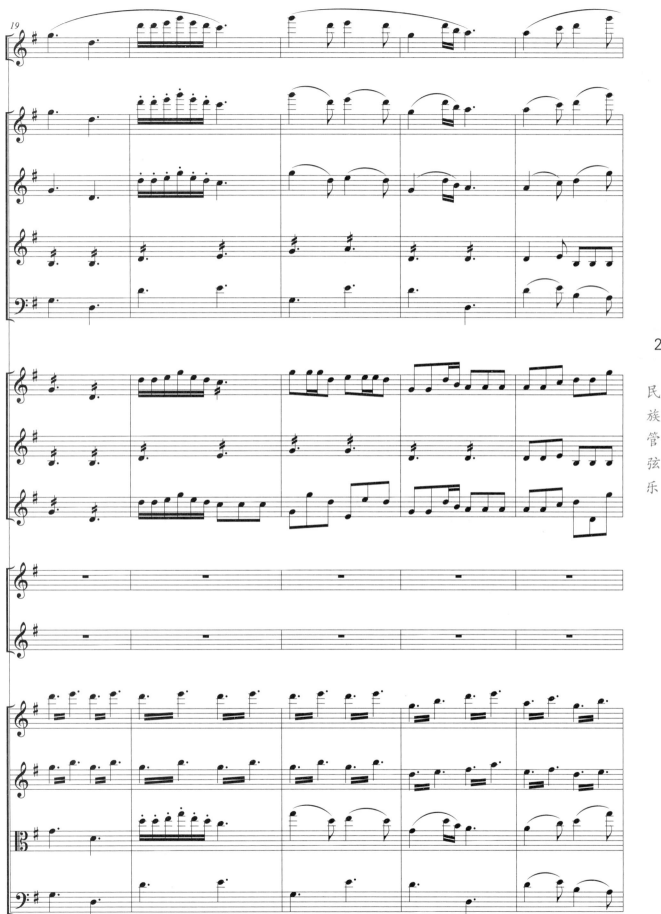

235

民族管弦乐

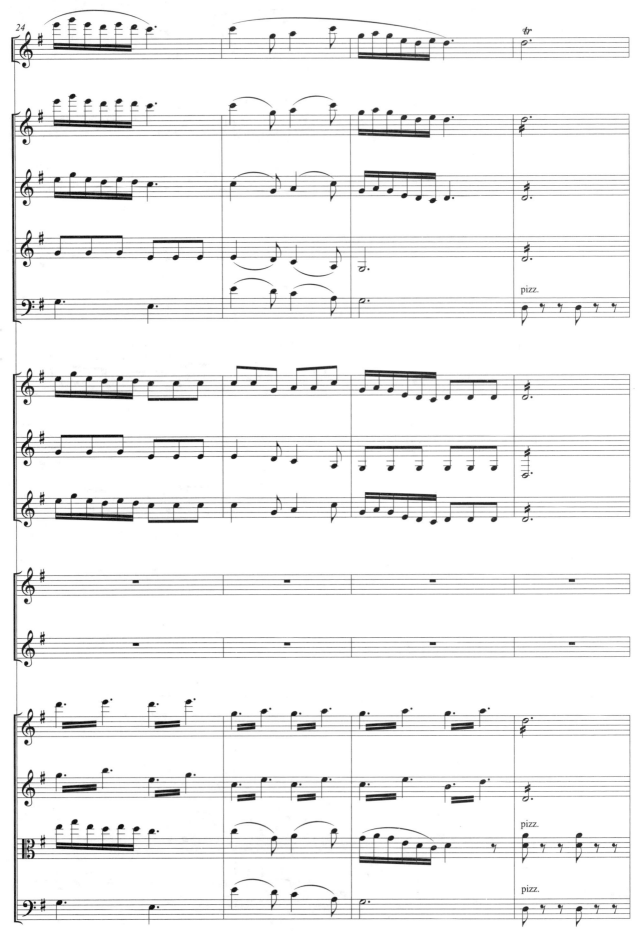

陈田鹤音乐作品全集 器乐卷

238

1. 荷　花　（哟）
2. 浪　打　（哟）

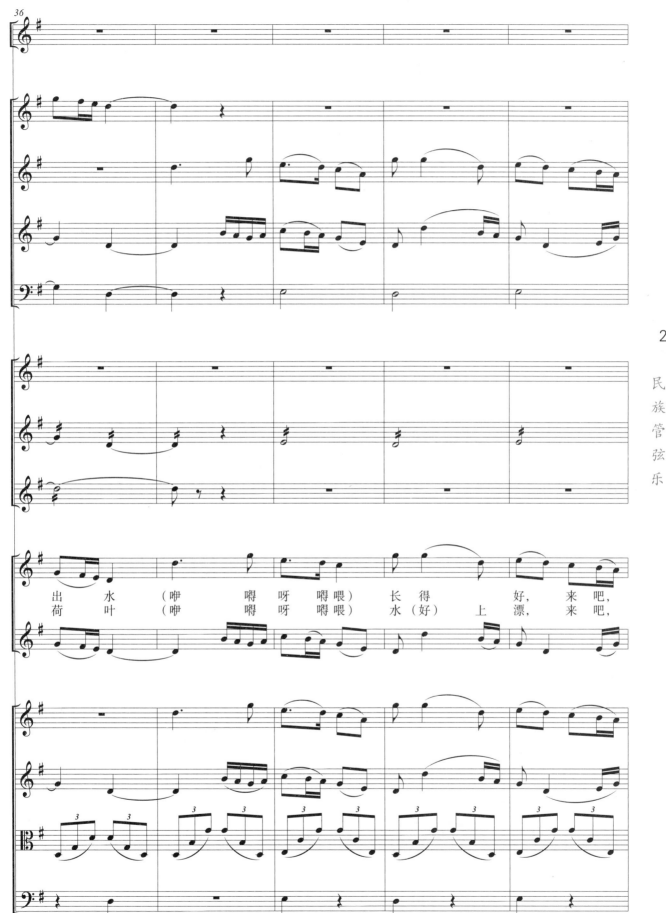

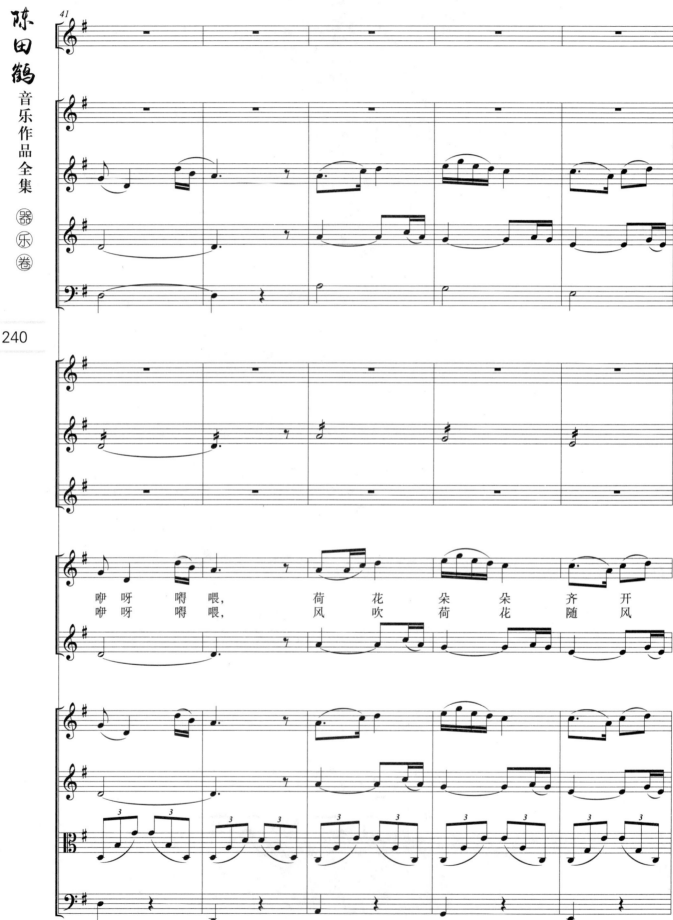

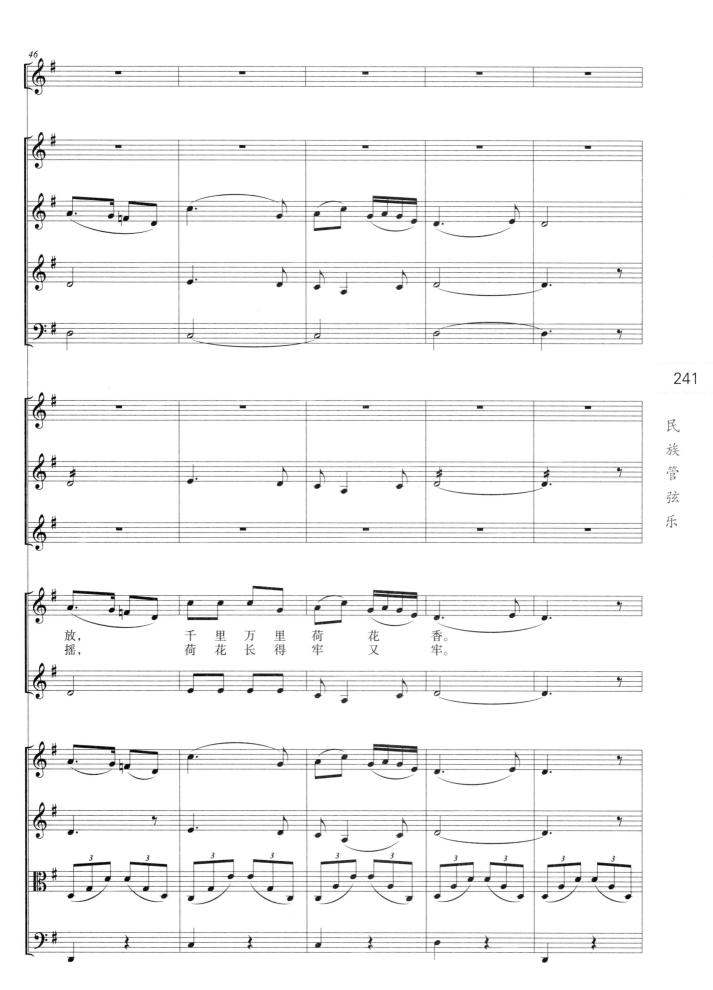

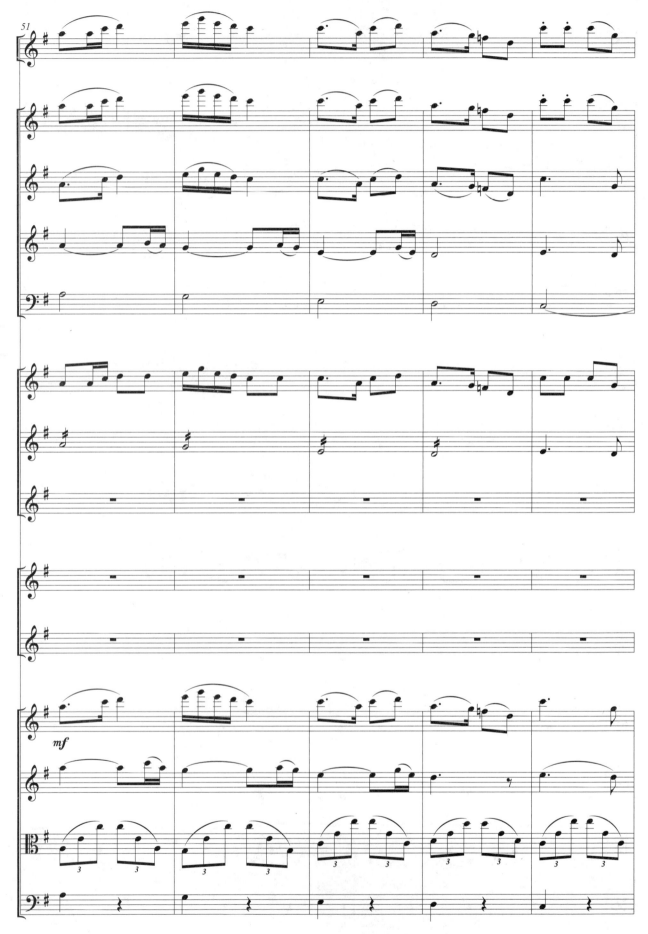

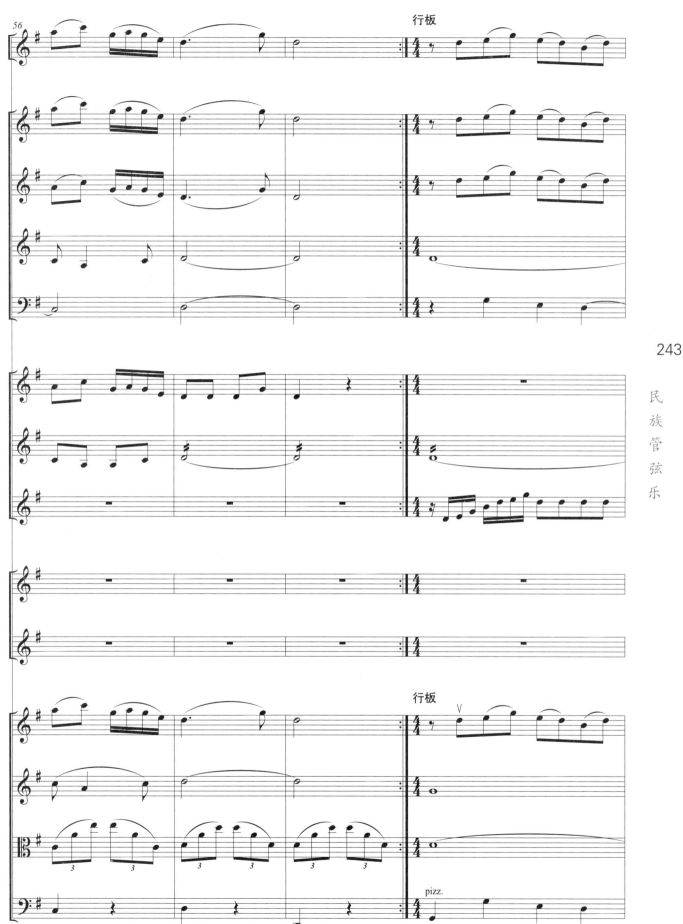
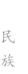

244

民族管弦乐

247
民族管弦乐

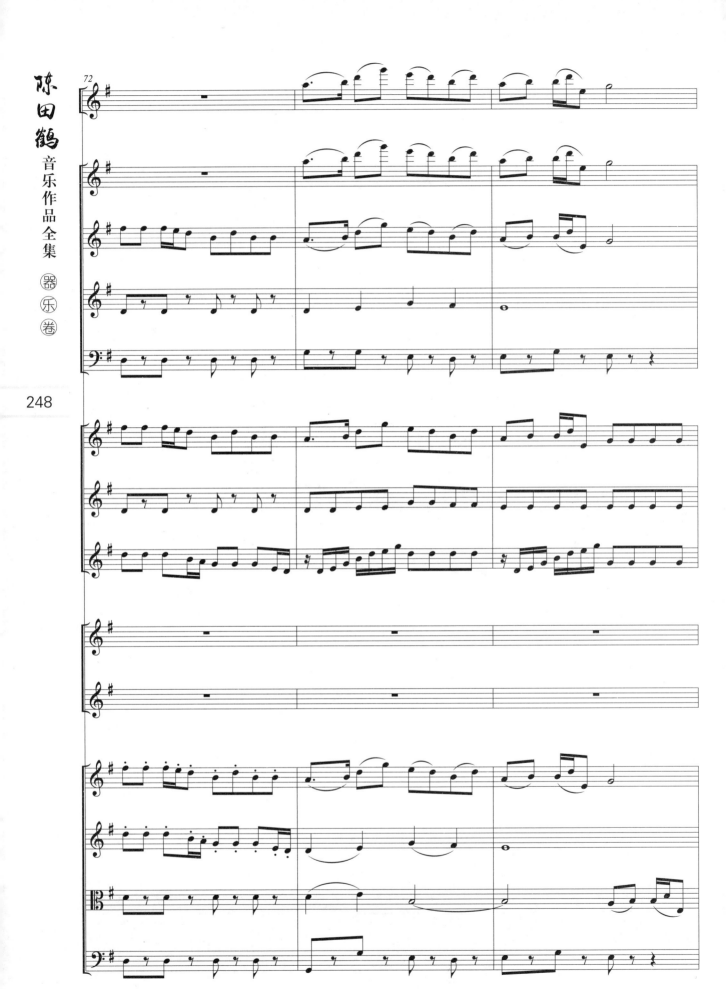

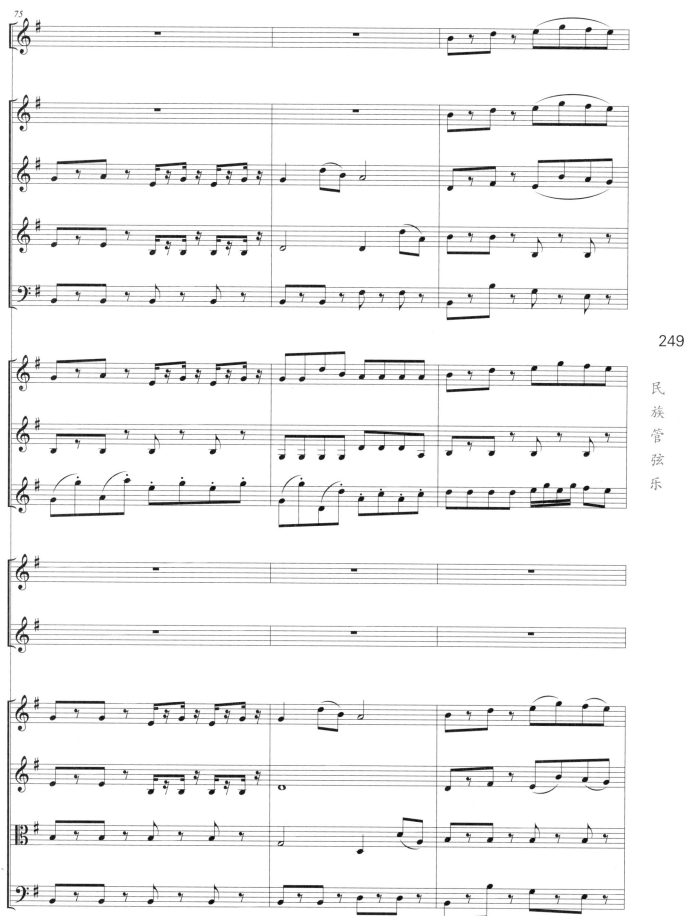

249

民族管弦乐

250

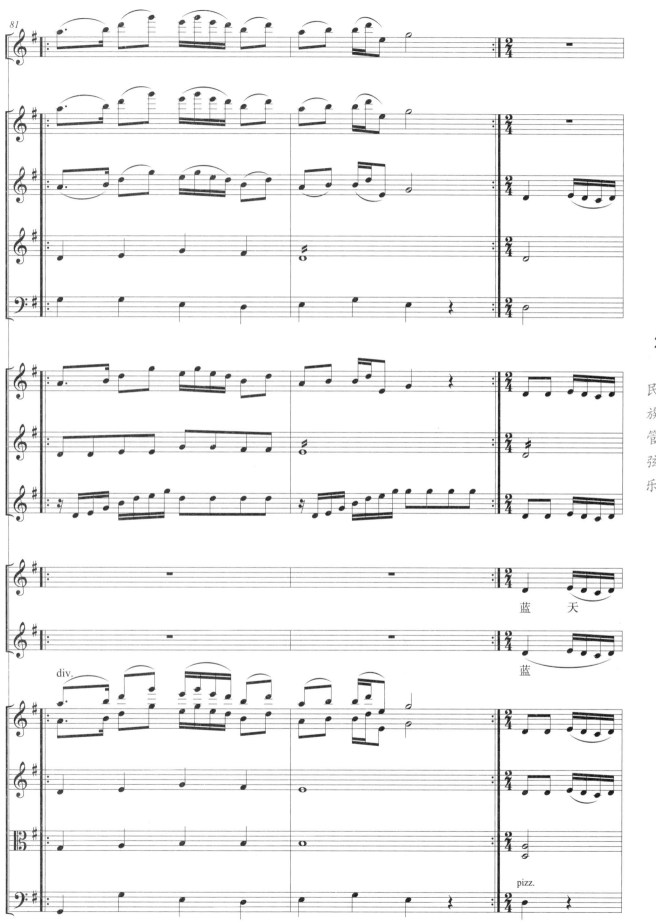

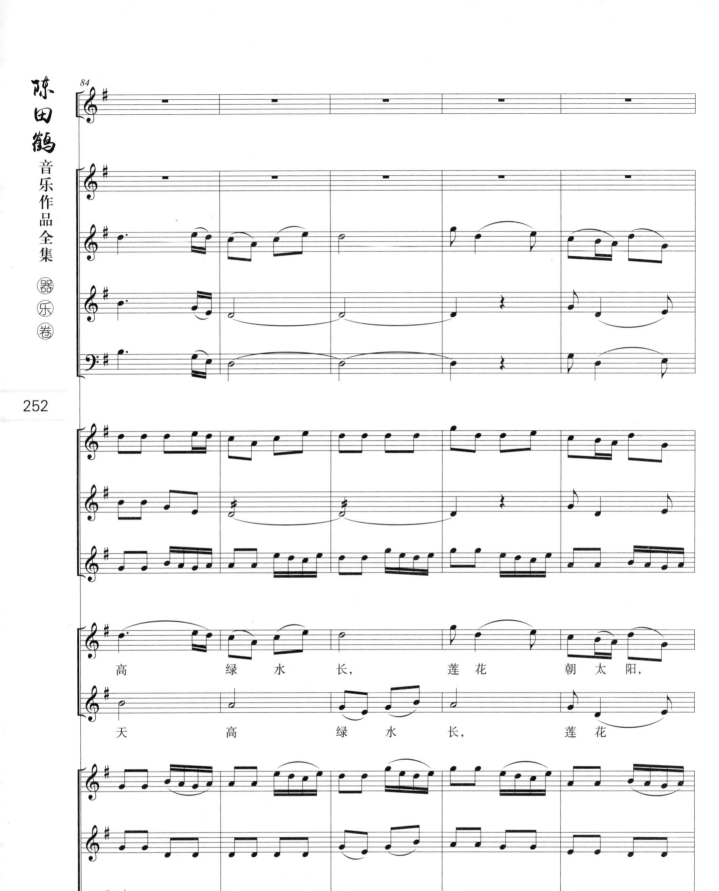

民族管弦乐

广陵散

1955年

根据管平湖演奏《广陵散》第5段编配

陈田鹤编配

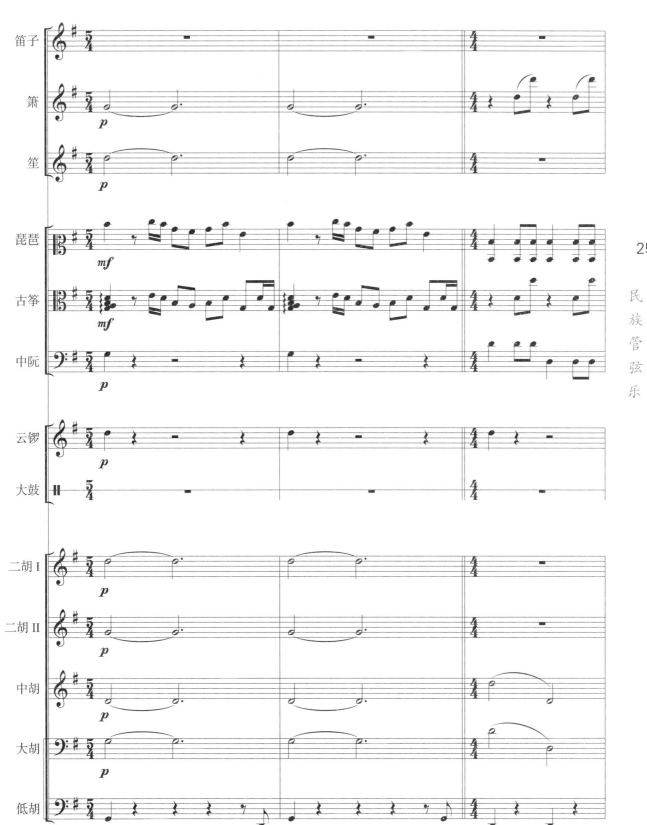

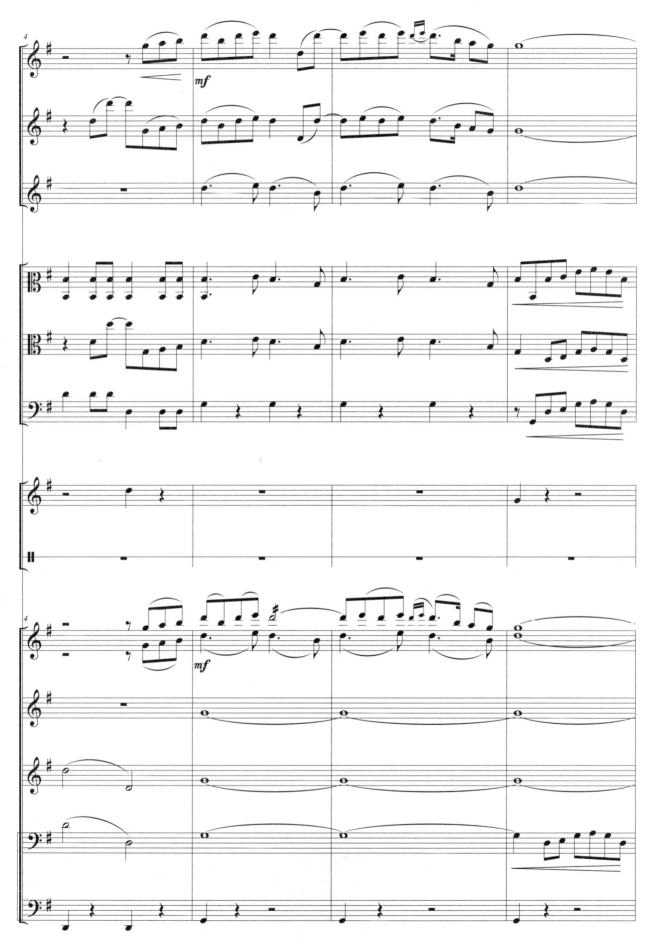

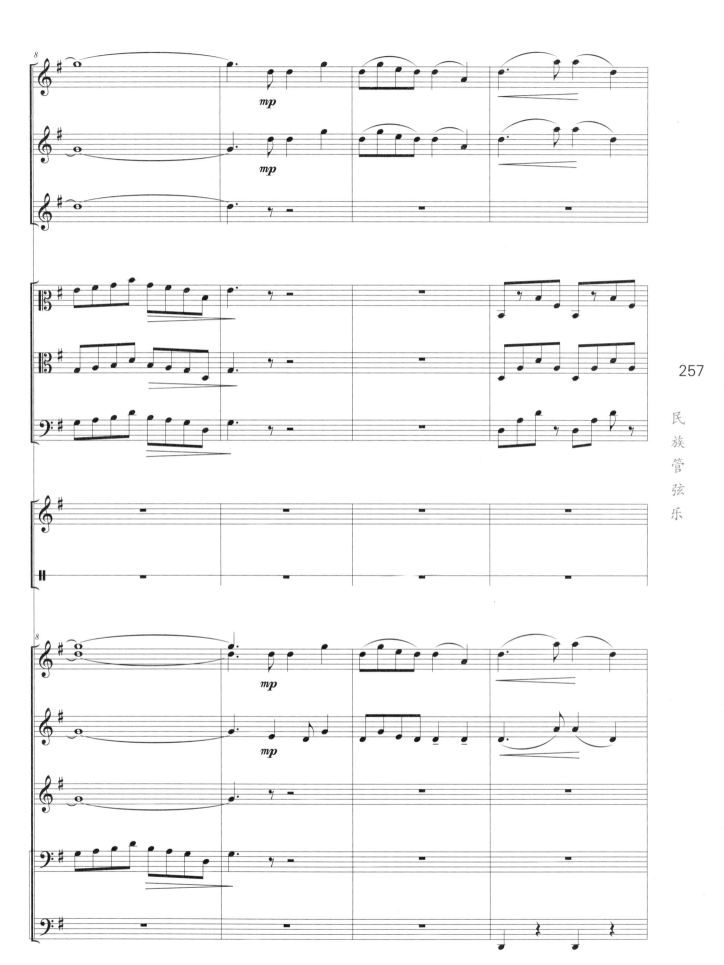

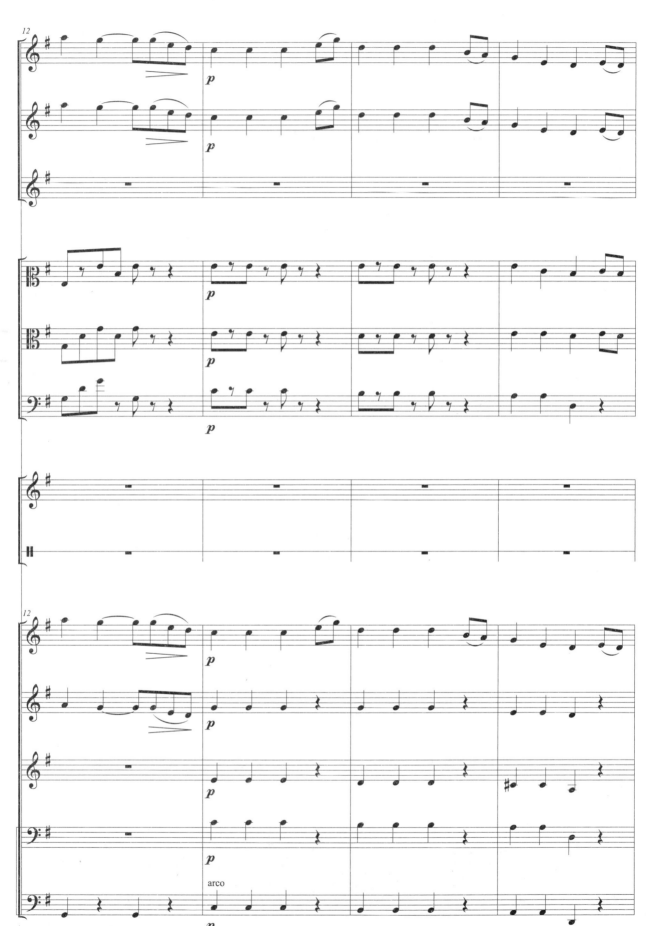

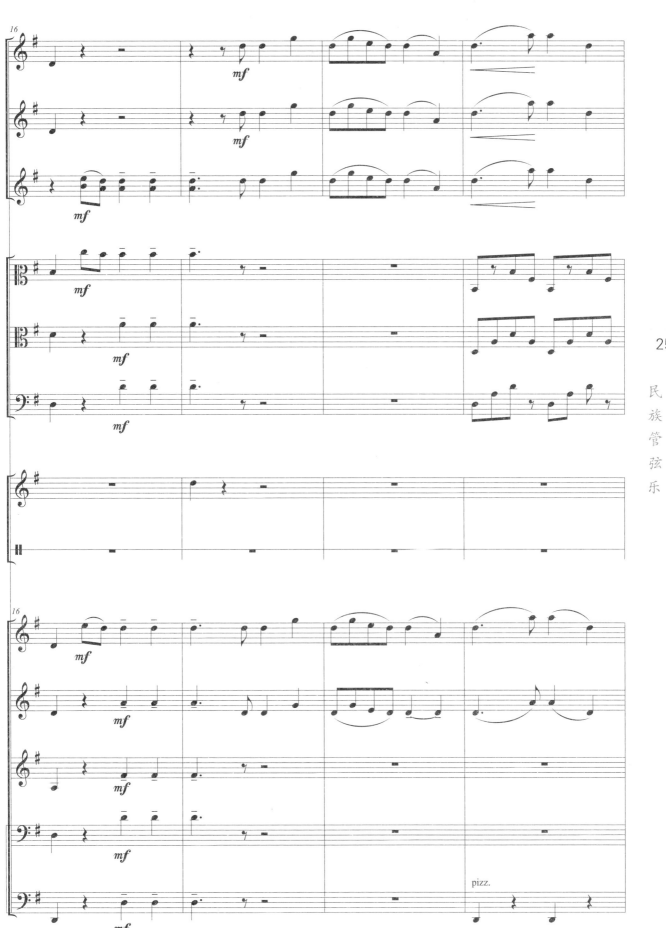

259

民族管弦乐

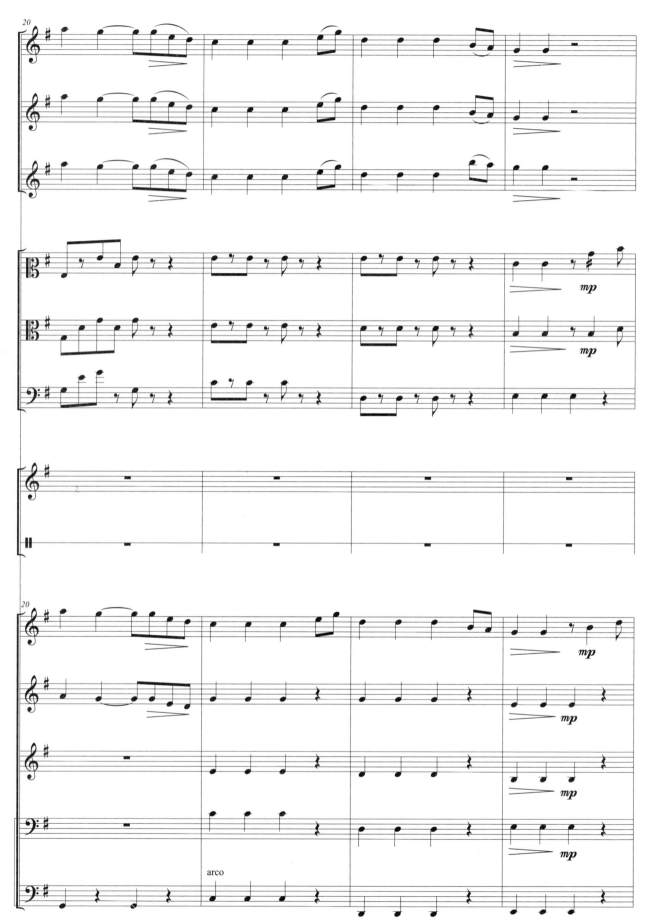

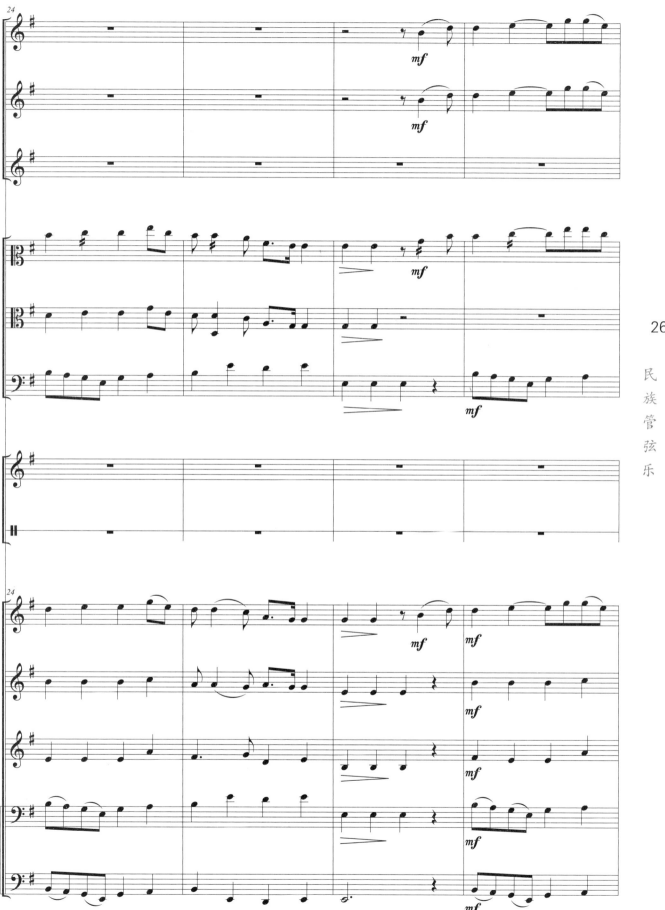

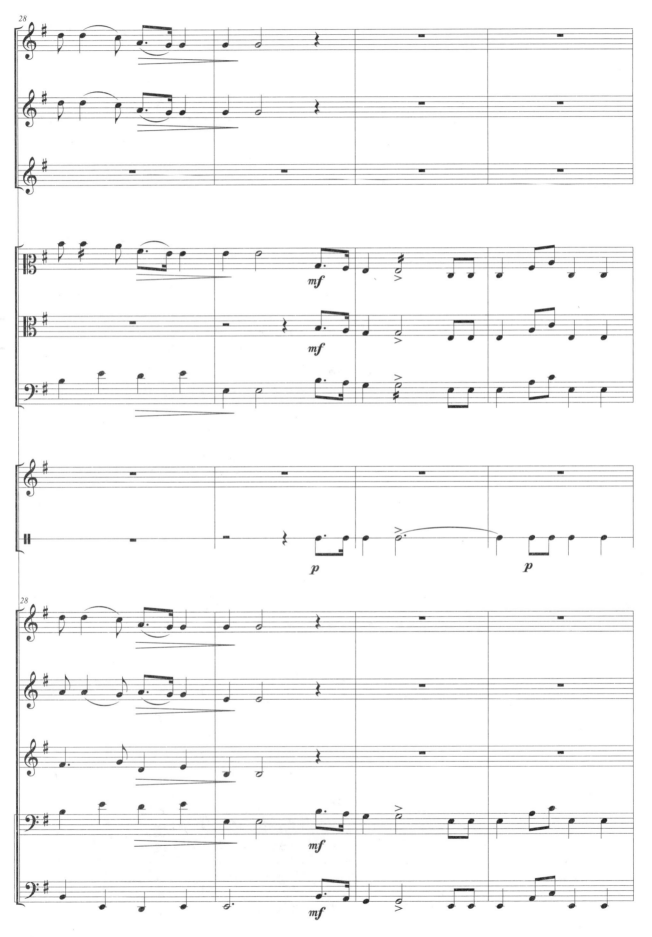

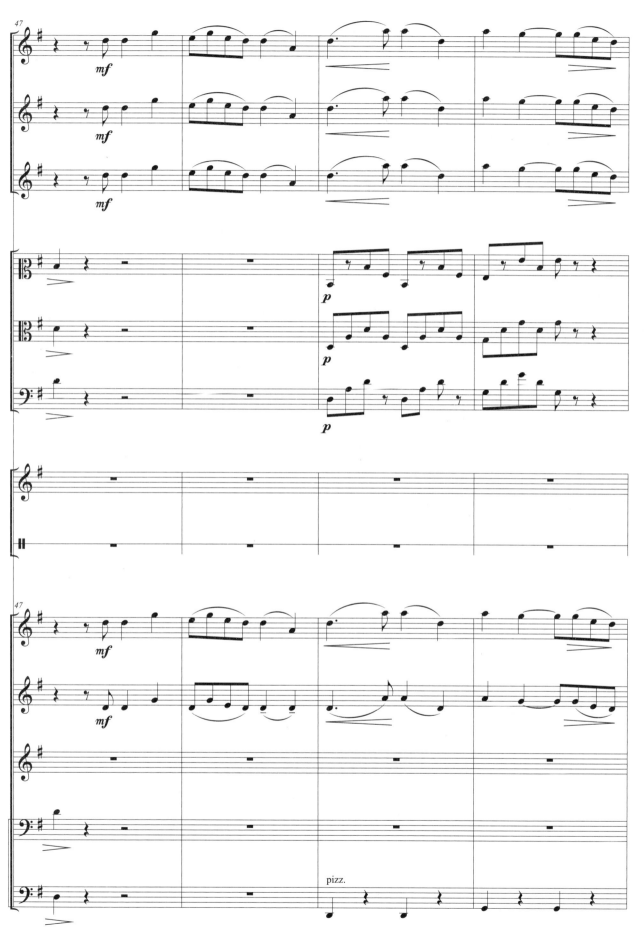

民族管弦乐

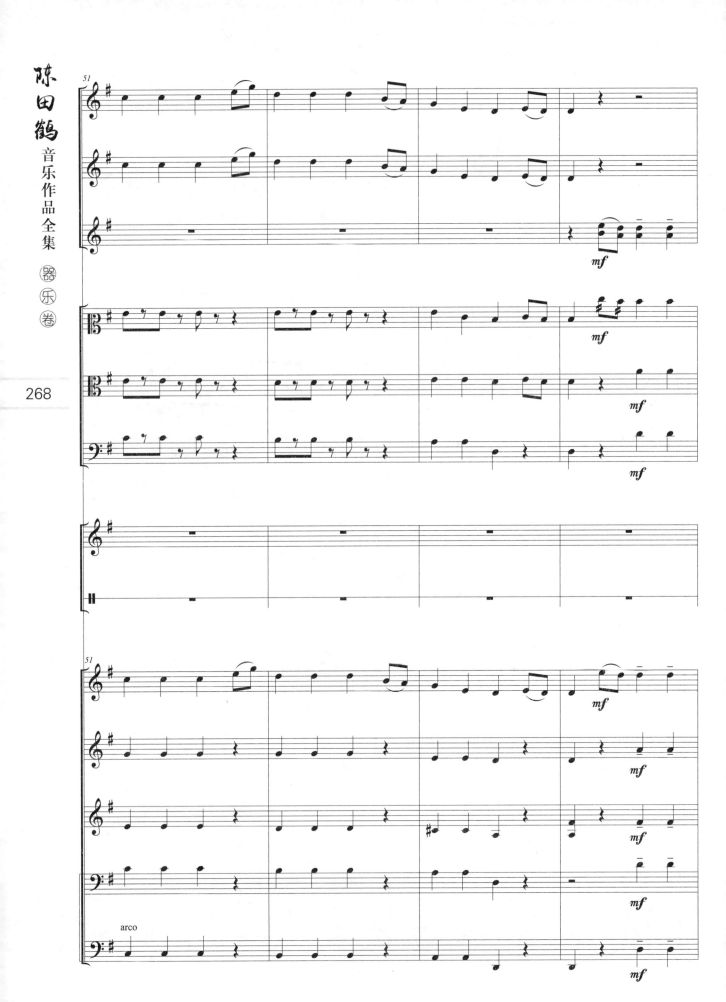

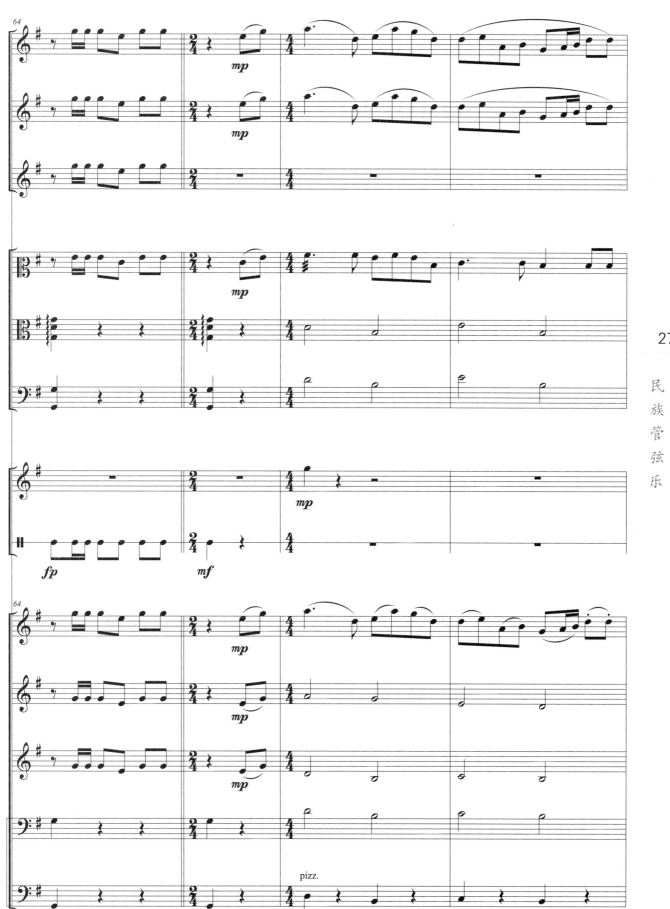

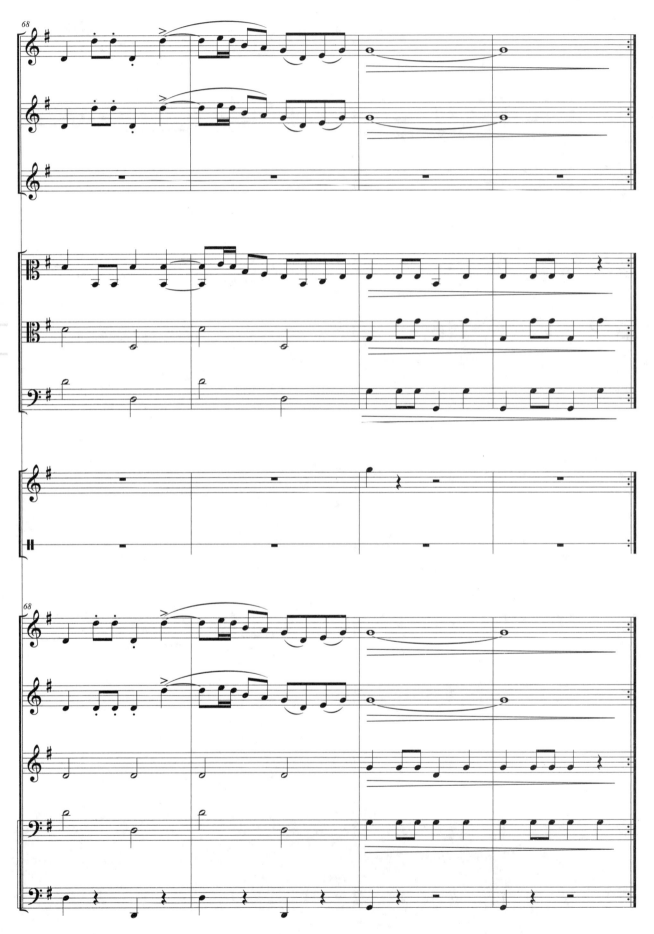

附 录 作品介绍

室 内 乐

1934 年

《Trio》

乐谱来源于手稿。

《细乐小品》

乐谱来源于手稿。其中,五重奏旋律与同年创作的艺术歌曲《菩萨蛮·个人轻似低飞燕》旋律相同。

《序曲》

1934 年,美籍俄裔作曲家、钢琴家亚历山大·齐尔品委托萧友梅在国立音乐专科学校举办"征求有中国风味钢琴曲"创作比赛,陈田鹤应征创作了钢琴曲《序曲》,并荣获二等奖。这是作曲家以西洋乐器和作曲技法探索中国音乐风格的一次尝试。该曲于 1936 年 3 月载于《音乐教育》第四卷第三期。

1935 年

《创意曲》

1935 年 6 月创作的二声部钢琴复调钢琴曲。在乐谱手稿上,陈田鹤写有"献给黄今吾先生"的字样,表现出他对恩师黄自先生的尊敬与感激之情。该曲于 1940 年 1 月载于《乐风》第一卷第一期。

1939 年

《血债》

1939 年,陈田鹤到重庆,亲眼目睹"五三"大轰炸后,于 5 月 14 日创作了这首抗日题材钢琴曲,表现出中国人民对侵略者的愤慨之情,以及与之抗争到底的决心和意志。陈田鹤在曲谱中作了题记:"民国二十八年五月三日、四日,敌机狂炸重庆市区后,人民疏散四乡,途中所见,惟扶老挈幼之难民,其状至惨。写此以志同胞流离愤慨之情。" 该曲于 1940 年 1 月载于《乐风》第一卷第一期。

1944 年

《Sonata》

音乐素材来源于传统琵琶谱《文板十二曲·飞花点翠》,于 1944 年载于《乐风》创刊号,1945 年 10 月载于《礼乐》创刊号。作品手稿封面上有"模范小曲第一乐章"字样。作品正面扉页上有一行字:"以西方作曲体式,处理本国音乐内容,此为实验之一。"由此可以看出该作是陈田鹤将中国传统音调融入钢琴创作的又一次尝试。

1954 年

《小开门》

该曲由陈田鹤于 1954 年 3 月根据唢呐演奏家赵春亭演奏的曲调配钢琴伴奏。

管弦乐

1935 年

《国庆献词》
陈田鹤根据黄自同名歌曲编创。

《勇哉，好男儿》
抗战歌曲《勇哉，好男儿》的管弦乐版本。

1936 年

《习作（一）》
根据门德尔松《猎歌》主题配器的管弦乐片段。

《习作（二）》
根据舒曼《小浪子》钢琴曲配器的管弦乐片段。

1938 年

《夜深沉》
1938 年 4 月，陈田鹤根据京剧曲牌《夜深沉》配器，创作了此管弦乐曲，是陈田鹤将中国传统京剧元素融入西方管弦乐曲进行创作的一次尝试。该作第一次试奏是在作曲家谭小麟家中，曾于 1940 年在重庆向苏联听众广播。2011 年，在中国音乐学院举办的"中国近现代音乐史料建设与研究工程"陈田鹤作品音乐会上，该作由杨又青教授指挥、中国青年爱乐乐团演出。乐谱来源于手稿。

1952 年

《芦笙舞曲》
乐谱手稿上留有"1952-4-29"的字样。1952 年，陈田鹤去湖南参加"土改"回京后，以苗族芦笙舞的音乐为素材创作的管弦乐作品。作品用木管乐器模仿芦笙音色，并加入富有民族特色的苗族鼓，营造了苗族人边吹芦笙边跳舞的欢快场面。乐谱来源于手稿。

《翻身组曲》
1952 年，陈田鹤根据在湖南参加"土改"的所见、所闻、所感而作。手稿上注明了"献给今年七·一；共产党的 31 周年纪念日""1952-5-30"等字样。该作由"一个农民的诉苦""斗倒了恶霸地主""'翻身大会'上"三部分组成，融入了大量民间音乐素材，亲切自然。乐谱来源于手稿。

1953 年

《采茶扑蝶》
为中国青年艺术团参加在罗马尼亚布加勒斯特举行的第四届"世界青年与学生和平友谊联欢节"而作的歌舞音乐。作品在福建民歌的基础上加以编创，音乐活泼欢快。

《三大纪律 八项注意》
为军旅歌曲《三大纪律 八项注意》编配的管弦乐曲。

1954 年

《〈换天录〉序曲》

1954 年 7 月作,为清唱剧《换天录》而创作的管弦乐序曲。

1955 年

《少年儿童文学广播杂志开始曲》

1955 年,中央人民广播电台先后开辟了五种少儿广播杂志,有科学、文学、体育、音乐、地理等,其中文学广播杂志命名为《在文学的窗口》。这年 3 月 8 日陈田鹤在日记中写到:"完成中央人民广播电台少年儿童文学广播杂志开始曲",故这首乐曲就是陈田鹤为这个节目谱写的开始曲。

民族管弦乐

1953 年

《花鼓灯》

该曲由陈田鹤、罗忠镕等参与创作,采用安徽民间歌舞音乐素材。1953 年 5 月为中国青年艺术团参加在罗马尼亚布加勒斯特举行的第四届"世界青年与学生和平友谊联欢节"而作。本书只选录了陈田鹤 1955 年 7 月为民族管弦乐队编配的部分。

《荷花舞曲》

又名《荷花灯》,程若作词,乔谷、刘炽作曲,陈田鹤配器。1953 年,为中国青年艺术团参加在罗马尼亚布加勒斯特举行的第四届"世界青年与学生和平友谊联欢节"而作。

1955 年

《广陵散》

1955 年,为准备参加布拉格之春音乐节,李凌邀请陈田鹤根据管平湖整理演奏的同名古琴曲编配民族管弦乐作品,由中国民族音乐团在捷克演出。1 月 20 日,陈田鹤根据管平湖先生《广陵散》的演奏谱,摘取第 5 段编配成此曲。

后 记

2018年1月30日，陈田鹤先生的长女陈晖老师兴奋地告诉我，《陈田鹤音乐作品全集》由苏州大学出版社申报，已经入选"十三五"国家重点图书出版规划项目和2018年度国家出版基金项目，我为此也感到特别高兴。作为一位20世纪中期去世，且艺术生命仅有20余年的作曲家，他的作品全集能够入选国家出版基金项目实属不易！这既反映出国家出版政策对思想性、学术性较强并具有重要人文价值项目的倾斜，也说明了陈田鹤先生的音乐创作在我国近现代音乐史上的独特地位。

还必须强调一点，"全集"之所以能够顺利出版，离不开自20世纪80年代以来学术界的大力支持和陈田鹤先生的亲属（遗孀陈宗娥女士及以陈晖为代表的女儿们）对其作品不遗余力的推广和传播。从出版到作品复原表演，再到专题研究；从北京到上海，再到陈田鹤先生的家乡（温州），全方位的整理研究为这次"全集"的出版打下了坚实的基础。因此陈晖老师在微信里跟我说：先父的《陈田鹤音乐作品全集》在当下能够出版，使得我母亲终于梦想成真了，也让父亲一生的辛苦创作、姐妹三人多年的收集整理终于得以面世！

我从20世纪90年代开始从事中国音乐史的教学工作，对陈田鹤先生的音乐创作逐渐有所了解。特别是2012年主持歌剧《荆轲》的复原排演后，我对其音乐创作的概貌和作品的艺术风格有了更深的认识。2018年4月，我与本书的策划编辑王琨一起来到陈晖老师家，接手了所有文献。随即，我们成立了编委会，由陈晖老师任顾问，并特别邀请我院作曲系陈泳钢教授负责乐队音乐部分的乐谱校订，他曾是《江文也全集》的乐谱校订负责人之一。钢琴作品由星海音乐学院钢琴系张奕明老师校对。我的学生牛蕊博士（现任教于天津音乐学院音乐学系）曾研究过陈田鹤先生所有的歌剧作品，并参与了《荆轲》复排的文案工作，由她来撰写所有作品的简介是再合适不过了。2020年本书虽受疫情影响，耽搁了一段时间，但由于责任编辑孙腊梅工作积极主动、经验丰富，才保证了"全集"的按时出版。对于图书编校人员的努力和出版社的积极配合，我在此一并感谢！

回顾陈田鹤先生短暂的一生，他在战火纷飞、时局动荡的年月里，永远保持着对音乐艺术赤诚的热爱，并在有限的时间里创作了各种题材、形式的音乐作品。虽经多年搜集，但也难免受历史时间和环境所限，以致少量作品的乐谱及音响未被纳入，请各位读者朋友海涵，我们将在今后再版时予以补充。

<div style="text-align:right">

中央音乐学院 蒲方
2020年10月

</div>